UNE SAISON PICASSO

DU MÊME AUTEUR

ROMANS

La Dernière Forteresse, EFR, 1950.
Classe 42, EFR, 1951.
Dix-neuvième Printemps, EFR, 1952.
Trois jours de deuil et une aurore, EFR, 1953.
Un tueur, EFR, 1954.
Les Embarras de Paris, EFR, 1956.
La Rivière profonde, Julliard, 1959.
Maria, Julliard, 1962.
L'Accident, Julliard, 1965.
Les Chemins du printemps, Grasset, 1979.
La Porte du temps, Le Seuil, 1984.
L'Ombre de la forteresse, Laffont, 1990.
Quatre jours en novembre, Belfond, 1994.

ESSAIS

Sept Siècles de roman, EFR, 1955.
Lettre à Maurice Nadeau, Nouvelle Critique, 1957.
Réflexions sur la méthode de Roger Martin du Gard, EFR, 1958.
Naissance de la poésie française, en coll. avec C. Camproux, ALP, 1958-1962.
Journal de Prague, Julliard, 1968.
Structuralisme et Révolution culturelle, Casterman, 1971.
Ce que je sais de Soljenitsyne, Le Seuil, 1973.
Prague au cœur, 10/18, 1974.
Le Socialisme du silence, Le Seuil, 1976.
J'ai cru au matin, Laffont, 1976.
Les Hérétiques du PCF, Laffont, 1980.
La Chute de Khrouchtchev, Complexe, 1982.
Ce que je sais du XXe siècle, Calmann-Lévy, 1985.
La Vie quotidienne des surréalistes, Hachette, 1993.
Aragon, Flammarion, 1994.
Braudel, Flammarion, 1995.

ÉCRITS SUR L'ART

Delacroix le libérateur, ALP, 1963.
Picasso, Somogy, 1964, 1981.
Nouvelle Critique et Art moderne, Le Seuil, « Tel quel », 1968.
L'Aveuglement devant la peinture, Gallimard, 1971.
Catalogue raisonné de l'œuvre peint de Picasso : Les périodes bleue et rose 1900-1906, en coll. avec G. Boudaille et J. Rosselet, Ides et Calendes, 1966, 1988 ; *Le cubisme 1907-1916*, en coll. avec J. Rosselet, Ides et Calendes, 1979.
Le Journal du cubisme, Skira, 1982.
La Vie de peintre d'Édouard Manet, Fayard, 1983.
L'Ordre et l'Aventure, Arthaud, 1984.
Picasso créateur, Le Seuil, 1987.
L'Historique des Demoiselles d'Avignon, révisé à l'aide des carnets de Picasso, Les Demoiselles d'Avignon, musée Picasso, 1988.
Rodin, Calmann-Lévy, 1988, Succès du Livre, 1989.
Paul Gauguin, Lattès, 1989.
Hartung, Bordas, Éditions de Grenelle, 1990.
Soulages, en coll. avec J. Johnson Sweeney, Ides et Calendes, 1991.
Picasso, Life and Art, Harper-Collins Publishers, 1993, 1994.
Zao Wou-ki, Ides et Calendes, 1994, 1996.
Picasso au Bateau-Lavoir, Flammarion, 1994.
Dictionnaire Picasso, Laffont, « Bouquins », 1995.
Picasso et Matisse, Ides et Calendes, 1996.

PIERRE DAIX

UNE SAISON PICASSO

roman

ÉDITIONS DU ROCHER
Jean-Paul Bertrand

Une Saison Picasso

All Rights Reserved. Copyright© 1999 Éditions du Rocher

No part of this book may be reproduced or transmitted in any form or by any means, graphic, electronic, or mechanical, including photocopying, recording, taping, or by any information storage or retrieval system, without the permission in writing from the publisher.

This edition published by arrangement with toExcel, a strategic unit of Kaleidoscope Software.

For information address:
toExcel
165 West 95th Street, Suite B-N
New York, NY 10025
www.toExcel.com

ISBN: 1-58348-157-5

Printed in the United States of America

0 9 8 7 6 5 4 3 2 1

Et in Arcadia ego.

À Françoise.

1

La péniche était amarrée juste à côté du pont de l'Alma. Malgré la brume qui montait du lit de la Seine, on la repérait de loin en cette nuit de novembre grâce à l'éclat des deux longs arcs d'ampoules électriques, suspendus de la poupe à la proue, qui tranchaient sur les auréoles pâles des becs de gaz le long du quai. Un trou de serrure, dessiné par des lampes peintes en bleu, signalait la porte face à la passerelle. Comme les ampoules électriques de l'époque émettaient une lumière jaune, leur contraste cru avec les bleues racolait, apportant un côté fête foraine. Ayant mis son chapeau melon pour aller avec le smoking de rigueur, mon patron s'aperçut qu'il n'était guère dans la note et bougonna. Aux yeux de ma génération, le melon faisait vieux jeu, aussi portais-je un feutre mou. « Bah, ce sont des Américains », avait dit M. Jousse afin de me rassurer, mais à présent il se mordait les doigts de se voir trop en bourgeois. Il eut un mouvement de recul et me poussa à pénétrer le premier. Deux hôtesses en tailleur bleu sombre nous débarrassèrent, puis, en s'inclinant, nous ouvrirent une tenture. J'entendis alors le ronflement de la dynamo qui fournissait le courant.

Un escalier raide plongeait dans la cale bariolée de guir-

landes. Nous étions bons derniers. On achevait de dégager les tables du dîner pour donner de la place aux danseurs. Notre hôte attendait au pied des marches et nous sourit comme on pardonne un impair à de vieilles connaissances, alors que son nom sur l'invitation n'avait rien dit à mon patron. Je crus l'avoir déjà aperçu — mais où ? Long comme un jour sans pain, un peu dégingandé dans son smoking, il en imposait pourtant par une allure énergique, au-dessus des contingences.

Après le *shake-hand*, comme on croyait bien dire à Paris en ce début des années 20, quand singer les Américains était encore manière de les remercier du joli coup de main qu'ils nous avaient donné pour finir la guerre, il interpella mon patron dans un français à peine trop martelé :

— Vous n'allez pas continuer à laisser votre hôtel du Cap d'Antibes fermé durant l'été. Vous perdez de l'argent, monsieur Jousse ! Des tonnes d'argent...

Il n'y allait décidément pas par quatre chemins. C'est pourquoi je l'ai remis tandis qu'il saluait un couple très gens du monde arrivé sur nos talons et que M. Jousse, pris de court, cherchait comment s'en tirer : il était passé à l'hôtel six mois plus tôt, un soir en avril, juste à l'époque où, la saison achevée, nous fermions. Un ami de ce compositeur américain, Cole Porter, qui venait de triompher dans une revue à Broadway, avait loué une villa au Cap et venait parfois souper chez nous. Il avait affiché d'emblée sa désinvolture d'homme riche habitué à se passer ses caprices et commanda impromptu à dîner pour toute leur bande alors que le personnel en était à débarrasser les reliefs. Son épouse d'une beauté parfaite, très héritière pour gravure de mode, régnait dans une maturité sereine. Couvant leurs deux jeunes enfants, elle incarnait la famille de rêve.

Je n'avais pas tardé à corriger cette première impres-

sion. Ce n'était pas une pose, mais leur style de vie naturel, à la fois trépidant et aisé. D'abord ils s'étaient animés, buvant sec, elle y tenant sa partie, et s'attardèrent en ayant pris la précaution de coucher les enfants sur un canapé. Ensuite, l'addition payée, ils demandèrent à visiter les chambres et, pour finir, voulurent qu'on leur montre, à la clarté d'une lampe à pétrole, la petite plage privée. Les voilà avec Cole Porter qui se mettent à déplorer que nous laissions un endroit si agréable inoccupé, précisément durant la saison où l'on se baigne sans être frigorifié. « Monsieur Jousse, dites-nous comment on peut vous joindre cet automne ? »

Je ne me doutais pas encore, en cette fin de 1922, que cette suggestion d'ouvrir l'hôtel l'été bouleverserait ma vie. L'idée m'avait bien effleuré, mais elle paraissait tellement révolutionnaire, la Côte d'Azur passant pour insalubre en été, que je n'osais pas la formuler. Je n'étais pas vraiment docile pour mes vingt-cinq ans, je n'avais seulement jamais tout à fait repris pied depuis ma démobilisation. J'étais resté, comme on s'est mis à dire, à côté de mes pompes.

— Alors, monsieur Jousse, vous ne répondez pas à ma proposition ?

Mon patron ne s'était pas attendu à tant de suite dans les idées. Il s'esclaffa, feignant d'y voir une bonne plaisanterie, mais ce long Américain vaguement donquichottesque laissa le silence en suspens entre nous. Il imposait ainsi une réponse, fort de cette assurance du pouvoir de son argent que je connaissais chez les gens de sa classe depuis mes deux années de guerre comme interprète auprès de l'armée américaine. Une autorité décontractée. L'adjectif n'existait pas en français alors. Tant pis pour l'anachronisme, je ne trouve pas mieux.

Son invitation m'avait frappé parce qu'elle ne laissait

aucune échappatoire : *Sibylle et Fritz Lewis vous attendent le vendredi 17 novembre à 22 heures, de préférence accompagné, à la party qu'ils donnent pour célébrer la création de l'Antigone de Jean Cocteau, décor de Pablo Picasso, costumes de Coco Chanel, par Charles Dullin au théâtre de l'Atelier.* En petits caractères, les indications du smoking et du lieu, pas de RSVP. Veuf, ayant perdu son fils à la guerre, M. Jousse s'était rabattu sur moi pour l'accompagner.

Il se résigna enfin, de mauvaise grâce, à justifier sa fermeture en été.

— C'est, monsieur Lewis, que les Anglais partent d'Antibes dès la fin avril et viennent l'été à mon hôtel de Deauville…

— Les Anglais sont en retard d'une civilisation, monsieur Jousse. Et vous, vous perdez beaucoup d'argent avec ces frais qui courent derrière vos portes closes. Pensez à toutes ces chambres vacantes…

Les doigts agiles de Fritz Lewis promenèrent à grande vitesse une gamme sur un clavier imaginaire, mimant la course endiablée d'une foule de frais, une cataracte même… Mon patron se figea, fasciné par ce pianotage endiablé. L'approche d'un couple étrangement disparate, se faufilant à travers les smokings vers nous, lui sauva la mise. Une caricature d'Anglais dodu, visage brique, cascade de mentons fuyants, blondasse là où il n'était pas déjà chauve, se servait de sa compagne comme d'une étrave. Aussi racée qu'il faisait malotru, longue les épaules nues, frêles, largement dégagées d'un fourreau pourpre, soulignaient de leur hâle un collier d'or à gros maillons presque ostentatoire. Son visage mat, typé, d'Espagnole, grands yeux noirs, arcs très purs des sourcils sous sa chevelure de jais coupée court, rayonna de charme dès qu'elle sourit.

Pas beaucoup plus de vingt ans, me dis-je. Elle explosait de jeunesse et d'assurance de sa jeunesse.

Je ne pouvais détacher mon regard de sa beauté inhabituelle, sauvageonne sous le chic haute couture, et surtout de son allure. Elle ignorait le gros type, mais il s'affichait vulgairement comme son possesseur. Ce qui me sauva de mon insolence à la déshabiller, c'est qu'elle attirait les regards de tous les hommes et le savait.

— Qui vient de dire du mal des Anglais ? tonitrua son lourd compagnon essoufflé. Naturellement, c'est vous, Fritz.

Comme si la question ne pouvait s'adresser à lui, M. Lewis se courba pour baiser lentement la main de la jeune dame. Il se releva, la traitant avec déférence, et prit tout à coup un accent très anglais :

— *Lily, you are blossoming, indisputably blossoming.* Puis, se tournant vers M. Jousse et moi : Lily et Romuald Looker. Ils seront cet été au Cap d'Antibes. Naturellement, si vous ouvrez...

La même décontraction dans une impolitesse calculée pour réduire ce Looker, en dépit de son déplacement d'air, à une quantité négligeable. M. Jousse passa au rubicond en baisant à son tour la main de Lily Looker. Elle me la tendit, si fine, sans bague, que je n'ai même pas osé la frôler de mes lèvres. En me redressant, j'ai rencontré ses grands yeux noirs. Je me suis détourné bien qu'ils m'eussent semblé amicaux et j'ai reçu alors, appesanti sur moi, le regard de mon patron. Je sus que l'invasion estivale de son hôtel avait fini par s'imposer à lui. Je ne me trompai pas.

— Guillaume passera vous voir demain, monsieur Lewis. Je peux envisager une équipe restreinte...

Je vis passer l'amorce d'un sourire dans les yeux clairs de M. Lewis. Il n'avait pas plus douté de sa victoire qu'en

abattant un carré d'as au poker. Moi, j'y gagnais pour commencer un jour de plus à Paris. Quant à l'équipe restreinte, à coup sûr, elle serait ce que M. Lewis déciderait, mais, dans l'esprit de M. Jousse, c'était moi. J'ai pensé : il sera épatant de les avoir à l'hôtel... Mon cœur battit plus fort. Elle sera là. Je n'osais pas dire Lily. D'autres invités arrivaient par l'escalier. Pour leur faire place, nous avançâmes vers le fond de la salle.

Lily Looker me rattrapa, très sultane tout à coup, comme si j'avais commis un impair en ne l'attendant pas, me dévisagea ou plutôt m'étudia assez pour que je me sente godiche, sourit et me prit par le bras avec autant de simplicité que si M. Jousse et son mari n'existaient plus :

— J'ai besoin d'un cavalier pour aller au bar. Pourquoi pas vous ?

La caresse de son regard noir. Une main ferme contre mon biceps. La voix chaude que j'avais attendue. À peine des traces d'accent en français. Je me suis incliné afin d'acquiescer, assez près pour être troublé par son parfum. À côté de cette princesse radieuse, vous sentiez votre smoking fatigué, le nœud papillon pas équilibré, votre plastron blafard. Je me raidis comme pour présenter armes.

— Vous avez une ascendance française, madame ?

— Appelez-moi Lily. Espagnole lointaine, née Anglaise, études en France. Mon père, diplomate. Mais vous, vous avez compris le compliment que m'a fait Fritz.

— J'étais en train de me dire que je ne sais pas le traduire. Pourquoi ne pouvons-nous pas concevoir, comme les Anglais, que vous fleurissez ? Il est vrai qu'il nous reste que vous rayonnez, que vous resplendissez. Premier étonné de ma hardiesse à la complimenter, j'ai ajouté à toute vitesse : Je suis né aux États-Unis de père français. J'y ai vécu jusqu'à seize ans. Père dans l'hôtellerie...

Je me mordis les lèvres, persuadé de m'être déconsi-

déré. Elle me fixa, peut-être pour chercher des traces de l'hôtellerie, mais à nouveau avec bienveillance.

— Vous avez fait la guerre, Guillaume...

Ce n'était pas une question. La remarque me surprit et je me suis tourné vers elle, le temps de voir une ombre passer sur son visage.

— Elle m'a plutôt fait, un peu défait...

— Je l'ai su rien qu'en vous voyant. On doit pouvoir vous réparer assez aisément, pour peu qu'on s'en occupe...

Elle éclata de rire comme une gamine. Je me suis senti encore plus ridicule... Elle ne lâchait pas mon bras, se pressant tout contre moi pour fendre la foule, et le serrait encore plus, me semblait-il, depuis qu'elle avait parlé de la guerre. Cela me réconforta. Son contact me fit soudain penser à son mariage avec ce phoque. La Belle et la Bête, mais cette bête-ci ne cachait aucun prince charmant. Comment pouvait-elle coucher avec lui ? Peut-être était-ce pour cela qu'elle me...

Nous arrivions au bar. Elle commanda :

— Un scotch, pas de bourbon, hein ! Deux glaçons. Vous ?

Je fis signe que moi aussi. Dépassé, je ne savais que dire à une telle compagne. Soudain, j'ai avisé derrière le barman un grand Noir. Sans réfléchir, j'ai crié :

— Archie !

Il leva les bras au ciel, courut jusqu'à moi en contournant le bar et me souleva dans ses bras. Je n'avais pas pensé à la réaction de Lily Looker devant cette intrusion entre nous, puis je me suis dit qu'Anglaise elle n'avait peut-être pas les mêmes préjugés raciaux qu'une Américaine. Je lui ai présenté Archie, le cuisinier du mess qui m'avait sorti des décombres le jour où un obus...

Elle lui a serré la main, sans problème.

— Archie vous a donc sauvé la vie ? Il a très bien fait...

J'ai traduit. Archie m'a repris dans ses bras pour entamer mon éloge.

— *The best guy...*

Elle a engagé la conversation. Plein de distinction, son anglais, mais sans affectation. Archie égrenait dans son accent traînant nos engagements sanglants aux côtés des Anglais, Ypres, Armentières, Montdidier, le mont Kemmel...

Je me revigorais. J'ai raconté, passant à mon tour à l'américain, non pas mon sauvetage, mais la débrouillardise d'Archie, ses chansons avec ses copains noirs, sa musique... C'est lui qui m'avait fait m'enthousiasmer pour le *ragtime*, ces rythmes entrechoqués, syncopés, qui sont devenus le jazz. Aux oreilles de la plupart des Français, ils semblaient barbares. Inaudibles. Pas de la musique.

Archie expliqua, soudain volubile, qu'avec ses copains il était revenu tout de suite en France parce que les Noirs y étaient mieux qu'ailleurs. Oui, l'orchestre, c'était lui qui l'avait fondé. Il était le *bass player*. Il y avait un saxo, un cornettiste, un trompettiste.

Un autre Noir lui fit signe et il s'excusa de devoir nous quitter. Elle me sourit en confidence :

— *Wartime acquaints a man with strange bedfellows...*

Je connaissais le vrai texte de Shakespeare. J'ai fait le malin :

— Vous avez bien raison de remplacer *Misery* par *Wartime*. Notre misère à nous, ce fut d'être en temps de guerre. C'est ce temps qui nous a « fait connaître ces étranges compagnons de lit », comme dit Shakespeare. Pour ma part je suis très heureux que la guerre ait mis sur mon chemin Archie, que sans cela...

— Sans doute. Mais ce n'est pas toujours le cas...

Ton sec. Même ombre sur son visage que tout à l'heure. Elle reprit mon bras.

— Vous êtes toujours de service... Sa voix s'adoucissait. Elle s'éclaira, prit son air charmeur. Je veux dire : je vous requiers toujours à mon service.

L'orchestre s'installait sur une estrade. Histoire de paraître à la page, je n'avais pas demandé ce que signifiait *bass*. En fait, Archie jouait de la contrebasse. La foule s'ouvrit pour laisser passer Sibylle Lewis en robe longue, bleu de nuit, un diadème de diamants sur sa chevelure blond foncé tirée impeccablement en arrière par un chignon tenu à l'aide de peignes, brillant eux aussi de diamants. Elle traînait sans façon un chariot à quatre roues empli de jouets d'enfants. Arrivée devant l'orchestre, elle lança, juste avec un nuage d'accent sur les *u* :

— Chers amis, j'ai voulu que cette soirée vous laisse des souvenirs plus durables que des fleurs... Plus inattendus aussi...

Tout le monde applaudit. Avant qu'elle puisse poursuivre, elle fut devancée :

— Vous avez bien raison ! Les fleurs en cette saison, elles sont juste bonnes pour les cimétières... Perrmettez, Sibylle, que jé vous fasse d'abord un souvenir, et pas durable du tout...

L'interruption, le ton impérieux, l'accent rocailleux figèrent la société avant que ne se dégage des autres invités, droit devant Sibylle Lewis, un homme trapu portant son smoking avec autant d'autorité que s'il était né avec. Ses cheveux, noirs comme ses yeux, barraient son front d'une mèche raide. Aussi calme que si son interruption avait été programmée, il se mit à faire son tri parmi les jouets, affirmant un privilège d'être seul à y toucher. Il disposa quelques vaches en carton-pâte et des cavaliers de plomb en un groupe sur le plancher, puis édi-

fia sur eux avec une rapidité prodigieuse un étage en se servant d'autos miniatures en guise de briques. Un château prit forme qui pointait comme un Mont-Saint-Michel. Chaque nouvel objet, canon, auto, camion, charrette, animal, soldat, pompier, clown, poupée, baigneur, y trouvait aussitôt sa place. Au sommet, l'architecte posa une maisonnette rouge, puis introduisit dans sa cheminée le pied d'une échelle sur laquelle s'agrippaient des pompiers et plaça dessus une vache qui tint par miracle en équilibre. Tout le monde retenait son souffle.

L'auteur se tourna vers Sibylle et ouvrit ses mains, tendant leur paume vers elle comme un prestidigitateur qui voudrait prouver qu'elles sont bien vides, mais c'était en signe d'hommage. De la même taille que Sibylle, il avait en lui, à cet instant, une allure seigneuriale, un sens inné de la domination.

— Sibylle, lé voilà votrré souvenir, gronda-t-il, en lui présentant son échafaudage.

La construction se dressait à la fois élégante, folle et harmonieuse dans son bariolage. Sibylle s'était pétrifiée, de peur de provoquer son effondrement. L'édificateur éclata d'un rire énorme, contempla, bras croisés sur sa poitrine, son œuvre, puis frappa une fois dans ses mains en tapant du pied et tout s'écroula.

— Une improvisation pas faite pour durer, ma chère Sibylle. Les vrrais souvenirs garrdent cé qu'on a perrdu... Ainsi ma constrruction rrestera pour toujours dans votre mémoire.

— C'est bien de Picasso, me chuchota Lily.

J'ai regardé autrement celui que j'avais pris pour un amuseur. Soudain, je reçus son regard noir perçant et je compris que ce n'était pas moi, mais Lily qui le captivait. Je ne savais rien de lui, sauf qu'il s'agissait d'un peintre célèbre. Je me sentais soufflé, comme on dira plus tard,

par tant de brio et d'audace. Lily dut deviner mon déboussolement et entreprit de m'expliquer les invités.

— D'abord, il y a tous les habitués du *Bœuf sur le toit* qui est le cabaret où il faut se montrer, plus quelques autres qui refusent d'y aller. La femme au décolleté plongeant et aux bras couverts de bracelets d'ivoire est Nancy Cunard, oui, la fille de la Cunard Line. Elle parle avec Beatrice Hastings, la rousse au corsage flamboyant. Ex-maîtresse de Modigliani, qui l'a peinte dans son éclat, elle a fauché le bébé Radiguet à Cocteau, le temps de deux week-ends. À côté d'elle, Stravinski, visage coupé à la hache et le petit Tristan Tzara portent monocle. Tzara c'est, ou plutôt c'était Dada, il a eu une aventure avec Nancy, à ce qu'on dit. Stravinski a été amoureux de Coco Chanel. Tiens ! Je ne la vois pas. Dans son dos, Diaghilev, les Ballets russes, nous toise du haut de sa morgue impériale. Ne reviendra jamais en Russie. La jeune femme qui l'écoute, non plus. Olga, ancienne de ses danseuses, épouse Picasso. Derrière eux, le comte de Beaumont subventionne les ballets.

Tous ces noms étaient neufs pour moi. J'imaginais aussi peu cette Olga avec Picasso que ma compagne avec Looker. Un jeune homme maigre, tête un peu chevaline coiffée d'une casquette de commandant de navire, s'élança dans l'espace devenu libre où le château s'était dressé et cria d'une voix métallique :

— Je voudrais saluer le génie de Picasso. Figurez-vous qu'il a réalisé un précédent miracle pour notre décor. Il s'est servi d'une toile de jute trop grande pour le cadre de la scène. Il l'a étendue : il ne lui restait plus qu'à consolider les bosses. Et savez-vous comment il a créé les colonnes ?...

— Un cocktail, des Cocteau. Pas une mondanité sans lui. Poète, il joue le grand chambellan du Théâtre des

Champs-Élysées et ne supporte pas qu'on lui enlève la vedette, trancha Lily avec une agressivité qui me dérouta.

Elle dut s'en apercevoir et me prit le bras pour m'expliquer que Mlle Chanel avait réalisé sur des dessins de Picasso des costumes splendides, surtout pour Génica Athanasiou, l'amie d'Antonin Artaud qui jouait Antigone. Elle poursuivit comme pour elle-même :

— À la répétition d'hier soir, on l'a applaudie plus que Cocteau. Il en fait donc une maladie. C'est une vraie femme. Je voudrais lui ressembler. C'est aussi une femme libre dans ses amours. Stravinski, comme je vous l'ai dit, a été fou d'elle, mais elle n'en a fait qu'à sa tête... La générale est après-demain.

D'un sourire malicieux, elle vérifia l'effet de ses paroles sur moi. Il me fut facile de rester dans le ton.

— Qui douterait que vous êtes une vraie femme et que vous n'en faites qu'à votre tête ?

Mon compliment lui avait plu. Elle hocha la tête :

— Coco Chanel en demande plus que moi à la vie et elle en obtient plus. Ah, quand on parle du loup, ou de la louve, les voilà...

Fritz conduisait Coco Chanel, svelte dans un drapé noir tombant comme les cannelures d'une colonne grecque. Charles Dullin, Créon voûté dans sa toge à décors géométriques, la tête ceinte d'un bandeau d'orfèvrerie, tenait le bras d'Antigone, tunique barrée d'un trait rouge sombre, masque tragique, chevelure brune coupée ras. Tirésias, enroulé de couleurs violentes, nous fixait, hagard.

— C'est Antonin Artaud, chuchota Lily, comme les applaudissements éclataient.

Cocteau, sa harangue interrompue, se précipita pour baiser la main de Coco Chanel. Sibylle leva les bras et l'orchestre attaqua un fox-trot célèbre, *Body and Soul*. Je

vis Coco Chanel aller chercher Stravinski, Picasso entraîner Sibylle. Lily me saisit par la main avant que je n'ose l'inviter. Les musiciens passèrent à des variations jazzées, comme celles qu'Archie affectionnait. Elle prit le commandement de la danse, mais, l'instant d'après, s'abandonna dans mes bras avec une confiance qui m'éblouit.

J'essayais encore de refuser de croire à autre chose qu'un amusement, une coquetterie de sa part. Ou à une provocation à l'adresse de son phoque de mari. Chaque fin de danse, je me disais : elle va passer à un autre cavalier en me remerciant, au lieu de quoi elle gardait mes mains dans les siennes et me réinvitait d'un sourire un peu moqueur. On bissa la version de *Tiger Rag*. Elle a dû lire ma surprise qu'elle me retienne :

— Vous êtes toujours de service, Guillaume. Je ne veux pas vous blesser en disant service. J'avais oublié l'hôtellerie de votre papa. Elle sourit. Je ne pensais qu'au service d'un chevalier envers sa dame. C'est celui que je requiers de vous.

On passait à un vrai slow, *Tea for Two*. Elle se plia dans mon étreinte et fredonna avec le chanteur :

*and me for you
and you for me
alooone.*

Quand le chanteur se fut tu, sur la musique qui prolongeait le rythme, elle répéta de sa voix prenante, ses yeux dans mes yeux :

— et moi pour toi et toi pour moi, nous deux... Nous seuls...

Ce n'était pas seulement la chanson. Son parfum m'envahissait. Elle effleura mes lèvres des siennes avant de se dégager brusquement. J'aperçus alors, au pied de l'escalier, Looker. Tête nue virant au rouge brique, déjà

en cape noire, canne et haut de forme à la main, il lui présentait de l'autre une étole de fourrure. L'avait-il vue me donner un baiser ? Elle prit le temps d'aller saluer Coco Chanel toujours avec Stravinski. À la façon dont la couturière tâta l'étoffe de sa robe du soir, je compris que Lily s'habillait chez elle, mais leur complicité me parut aller plus loin avant même qu'elles ne s'embrassent. Nancy Cunard l'enlaça carrément comme une grande sœur et lui chuchota quelque chose à l'oreille en jetant un coup d'œil vers moi. Je la vis tendre sa main à Créon-Dullin qui gardait un air majestueux et rejoindre Sibylle, encore en conversation avec Picasso. Il lui baisa la main à son tour et la dévisagea avant de lâcher ses doigts. Fritz Lewis la félicita avec, me sembla-t-il, un peu d'emphase. Looker tenait toujours l'étole. Elle revint vers moi et m'offrit le dos de sa main. J'y ai posé un baiser. Un vrai baiser, cette fois. Elle me lança sans baisser la voix :

— Merci, Guillaume, de m'avoir escortée avec tant de soin. Rendez-vous au Cap d'Antibes, l'été prochain.

Elle serra mes doigts très fort, se détourna pour aller à grands pas vers son mari, attrapa son étole en la lui arrachant de la main et monta l'escalier quatre à quatre sans le remercier. Je suis resté stupéfait. Il me semblait sentir encore la prise de ses doigts sur les miens. J'ai sursauté quand M. Jousse m'a mis la main sur l'épaule :

— Ne faites pas cette tête-là, mon petit. Vous vous en tirerez très bien cet été. M. Lewis vous met le pied à l'étrier... Une chance qu'on ne refuse pas !

Le chanteur célébrait *the glory of love*, la gloire de l'amour, et mon cerveau dansait tout seul sur le rythme.

2

À vingt-cinq ans, je ne pouvais prétendre que je connaissais les femmes. Les années folles, comme on les a appelées depuis, n'offraient pas tant d'aventures qu'on l'imagine à un jeune homme plutôt provincial, et mon adolescence américaine ne me déniaisait pas, tout au contraire. Aussi mon expérience, à part les quelques virées en groupe au bordel pendant ma mobilisation, ne consistait qu'en occasions sans lendemain. Bon danseur, pas mal bâti, je ne manquais pas de conquêtes, mais d'assurance, de stratégie pour obtenir *les derniers dons*, comme écrivait en ce temps-là Paul Valéry, et je devenais trop perplexe, si ma compagne y consentait ou me les offrait, pour songer à aller au-delà d'une passade. Ma seule liaison avait été de consoler, durant deux saisons d'hiver, une cliente italienne que son mari délaissait pour la roulette à Monte-Carlo. Naturellement à l'insu de M. Jousse.

En me remémorant ma soirée avec Lily dans mon lit étroit au sommier grinçant qui me rappelait ma position de subalterne, je me sentais très nigaud. Comment ne pas tomber amoureux fou ? Je n'avais jamais éprouvé pareille émotion sensuelle. Son visage s'illuminait de tant de charme, ses épaules nues d'adolescente, son corps mince

si proche dans son fourreau pourpre le long du mien... Et cette façon si directe de me prendre à son service, de tenir mon bras, de toujours faire le premier pas. Comment ne pas y voir des avances ? Le mot me faisait mal, mais qu'avait-elle à gagner avec un invité de raccroc à cette soirée ? Un employé en effet au service de son monde. Or qu'elle m'ait traduit *Tea for Two* était bel et bien invite à flirter ? Elle ne l'avait pas seulement dansé... Le souvenir de son abandon ramena qu'elle était l'épouse de ce Looker. Et si elle voulait se dégager de lui ?... Si j'étais ce chevalier promis à sa délivrance ?

Elle ne m'avait donné rendez-vous que pour dans plus de six mois, mais elle restait présente. Son aisance en parlant avec mon copain noir Archie, sans morgue, ni dénivellation sociale. Qu'elle invoque à si bon escient Shakespeare, même si ce vers était devenu proverbe. Pourquoi cette ombre sur son visage chaque fois que la guerre revenait ?... Au contraire, ce goût d'abolir toute distance entre elle et moi, pas seulement dans la liberté de la danse. Combien de temps avions-nous été ensemble, une heure ? Cette heure-là avait suffi pour mettre sens dessus dessous le petit confort à quoi je m'étais accroché. « Je n'ai fait que perdre mon temps. Perdre ma jeunesse, parce qu'il faut y ajouter ma guerre... » Voilà ce que j'aurais dû lui dire pour me mettre de plain-pied avec elle.

Je sais, en mon extrême vieillesse, à quel point ce que je raconte là paraît exotique, préhistorique, me rend demeuré. Aujourd'hui, en dépit du sida et du regain des ligues de vertu, la rencontre d'une femme à Paris comme à New York n'est plus du tout ce qu'elle était en cet automne 1922. Ma génération appartenait au XIXe siècle, même si nous n'y avions vécu que bébés ou pas du tout, pour voir en la femme un être étrange, imprévisible et dangereux, qu'un homme se devait de dominer, de sou-

mettre. L'année ne venait-elle pas d'être secouée, jusqu'au fond des provinces les plus reculées, par un énorme scandale provoqué par un roman de M. Victor Margueritte, au titre stupéfiant : *La Garçonne* ? Écrire l'émancipation de la femme vous radiait de la Légion d'honneur ! Ni plus ni moins. J'avais lu le roman — en cachette, je veux dire en veillant à ce que la femme de ménage ne détecte pas pareille horreur dans ma chambre — et m'étais mis à rêver de l'héroïne. Je jugeais si improbable que cette Monique existe... Monique faisait plus que rimer avec unique. Or voilà que Lily l'avait égalée en audace, dépassée en initiative, cette garçonne, durant cette *party* hier sur la péniche. L'infraction aux bonnes mœurs lui était naturelle. Sa façon normale de dévorer la vie. Deux et deux ne faisaient plus quatre.

La tenture, en découvrant la cale de la péniche, m'avait plongé dans un autre monde, si différent que je n'en soupçonnais pas l'existence. Je venais de vivre l'impossible, de pénétrer dans un domaine où l'impossible était la règle du jeu comme avec cet échafaudage de Picasso. Lily incarnait cet impossible.

J'ai donc passé une nuit sans sommeil, comme si elle me tenait encore par le bras et que moi, j'ose prendre son autre bras pour l'attirer à moi, toucher de mes lèvres non plus le dos de sa main, mais sa bouche. Je me suis levé, abruti, surpris que M. Jousse ne soit pas venu me réveiller en partant pour son train. Tout à mon éblouissement, à part mes obligations, je n'avais fait aucun plan pour cette journée inattendue de liberté à Paris. Dégrisé, j'ai récapitulé le nécessaire : d'abord passer à la gare de Lyon afin de changer mon billet et tenter d'avoir une couchette pour le train de nuit ; préparer mon rendez-vous avec Fritz Lewis. C'était cela mon avenir. Pas Lily. Lily, c'était la folie.

En m'imaginant devant M. Lewis, les difficultés s'épaissirent. Votre apparence alors était cadastrée selon votre rang dans la société et ce qu'il vous était convenable de porter à telle heure de la journée. Si le smoking était assez impersonnel le soir pour ne pas fleurer, sauf face à Lily, le loufiat, mon costume de ville, trop porté, me déclassait. Pas le temps d'en acheter un autre. Je sentis que tout ferait commun en présence d'un chic aussi désinvolte que celui de mon Américain. Pas non plus de guêtres. Mais portait-on des guêtres le matin ? Chez les Lewis ? Non, pas du genre à... Quel genre au fait ? Je revis avec peine le melon de M. Jousse. Le pire serait d'arriver en retard...

J'ai maudit cette habitude qu'avait mon patron de se loger à Paris dans le quartier de l'Opéra ! Il faisait un clair soleil d'automne, presque tiède. Les autos particulières, bâchées à l'époque, gardaient leur capote fermée. Pas les taxis celle sur leurs places arrière, mieux protégées du froid. Ils me tentèrent, mais j'ignorais leur prix. M. Jousse m'avait parlé d'un autobus. C'était encore l'époque des guimbardes dont les pneus à bande pleine, comme tous les camions d'alors, faisaient vibrer les vitres et j'ignorais tout de leurs parcours. Je décidai donc d'aller à pied afin de prendre au Palais-Royal la seule ligne de métro que je connaissais. Les jeunes femmes dans leurs vêtements de demi-saison m'aguichèrent. Elles portaient des robes assez légères, les compensant par des cols ou des écharpes de fourrure. Comment Lily serait-elle vêtue ce matin ?

Paris me restait étranger. Je m'y sentais en transit et j'y mesurais combien mon existence était sans but. À vingt-cinq ans, j'avais déjà trop vécu tout en ne connaissant rien, non seulement aux femmes, mais au monde adulte. J'étais retourné aux États-Unis pour y enterrer mon père qui n'avait pas survécu à sa ruine et j'ai deviné que ma mère n'aurait pas besoin de moi pour la consoler. Elle s'est

remariée dans un délai décent. Je me suis rabattu sur ma nationalité française et la Sorbonne en train de fabriquer des profs à la chaîne pour combler les trous des monuments aux morts. À la première interrogation, bien que je sois le seul à parler couramment l'anglais, on me barra sans phrases au premier américanisme. J'ai alors sauté sur l'offre de M. Jousse, lointain ami de papa, de le seconder. Elle m'empêchait de réfléchir, d'être livré à moi-même. Ce train-train avait tenu jusqu'à hier soir. Ouvrir l'hôtel l'été serait mon passeport pour sortir de cette médiocrité.

Le plan du métro à la gare de Lyon me convainquit que je pouvais aller sans problème à pied chez les Lewis. Ils habitaient à l'époque un vaste appartement rénové côté soleil dans l'île Saint-Louis, avec un balcon terrasse où Fritz, en costume d'intérieur de flanelle chocolat, me reçut, le temps s'étant décidément beaucoup radouci par rapport à la veille. On voyait y surgir de la montagne Sainte-Geneviève, grandiose, la coupole du Panthéon, tandis qu'au premier plan le ruban de la Seine et ses arbres semblaient conçus pour faire rêver les peintres. Il commença la conversation en américain pour me tester. Sa façon de parler allait avec son comportement altier et désinvolte : correction universitaire très haute société soudain émaillée d'idiotismes new-yorkais dernier cri qu'il servait comme des citations. Quand il se fut convaincu que j'étais linguistiquement *up to date*, il passa au français et à la bonhomie.

— Qu'est-ce que vous fichez, Guillaume, avec un patron vieux jeu comme M. Jousse ? Vous êtes un gaillard. Et bilingue. Vous vous encroûtez, mon cher !

— Mon père a fait de mauvaises affaires à New York. Il n'avait pas prévu la guerre. Sa clientèle plutôt française l'a déserté... Quand j'ai été démobilisé... Je ne sais pas

comment vous dire ça... M. Jousse a perdu son fils unique à la guerre...

— Je devine très bien. Tu as jugé la vie américaine trop provinciale, trop étroite. Trop retournée sur elle-même. Isolationniste, quoi ! N'aie pas peur de me le dire. Sibylle et moi nous nous sommes expatriés en connaissance de cause. Nous voulions que nos enfants apprennent à grandir dans une société ouverte... Paris est la ville où il y a vraiment le XXᵉ siècle à chaque pas, comme dit ma vieille amie Gertrude Stein. Bon, tu m'expliques M. Jousse et toi en 1919. Mais nous arrivons à la fin de 1922...

— La guerre m'a vidé, monsieur Lewis... Je n'avais pas vingt ans...

— D'abord appelle-moi Fritz. Je ne l'ai pas faite, cette guerre, parce que j'ai jugé qu'à trente ans mon rôle était auprès de ma jeune femme et de nos deux bébés. Et puis j'avais à remonter les entreprises familiales. J'ai le sentiment de n'avoir rien perdu, au contraire. Enfin, moi, j'ai eu le choix. Toi, tu ne l'avais pas. Tu as eu la chance de t'en sortir, mais la guerre, c'est comme une grave maladie, si on en réchappe, elle vous tombe vraiment dessus des mois, voire des années plus tard. Toi, c'est à présent que tu laisses la guerre te prendre ta jeunesse. Ce n'est pas les combien... dix-huit mois qui comptent...

— Deux ans.

— O.K. Deux ans qu'elle t'a volés. Vous en faites une montagne, vous tous qui en êtes revenus avec votre corps entier et qui vous en sentez coupables... Ne me contredis pas ! Mon ami Francis Scott Fitzgerald, qui écrit des romans, s'est fait un nom en clamant que sa génération avait *grown up to find all Gods dead, all wars fought, all faiths in man shaken*... Que vous ayez découvert, une fois adultes, tous les dieux morts, je le veux bien, mais toutes les batailles livrées ! D'abord, les Russes se sont joyeuse-

ment entre-tués, avant que les Polonais ne s'en mêlent. Les Allemands, les Hongrois aussi. Ce n'est sûrement qu'un début. Prétendre que toute confiance en l'homme est ébranlée, c'est de la littérature.

Il aimait à s'écouter parler, surtout en français. Il prit un paquet de cigarettes, m'en offrit une. J'ai décliné, ne fumant pas, mais avec l'impression de commettre une incorrection. Il remisa le paquet sans en prendre non plus.

— J'ai cru que tu devais fumer. Les anciens de la guerre, vous fumez comme des locomotives. Un bon point pour toi. Tu bois ?

J'ai secoué la tête :

— Pas pour boire, monsieur.

— Fritz, s'il te plaît. La prohibition est une imbécillité. Maintenant, chez nous, on boit pour montrer qu'on est quelqu'un, qu'on est humide, *wet*... Mais en France, les nôtres continuent à se montrer *wet*... Ce qui ne va pas avec vous tous qui êtes rentrés de la guerre, c'est que vous vous êtes étripés dans les tranchées comme jadis durant les guerres de Religion ou notre guerre de Sécession, en même temps que le progrès se mesurait aux meurtres de masse, avec l'acier des canons portant le plus loin, les moteurs ne connaissant plus de pannes des sous-marins, des tanks, des avions, la chimie des explosifs et des gaz... La science n'a pas servi à libérer les hommes, mais à les briser. J'ai doublé ma fortune parce que j'étais seul capable de fournir des chaussures vraiment imperméables. Au lieu de vous sentir coupables ou usés, vous devriez voir dans la paix un défi. C'est à vous de nettoyer la nouvelle époque de ce passé inconvenant.

Il fit une pause en m'observant. J'ai dit ce qui me passait par la tête.

— Vous savez, Fritz, je garde ma guerre en moi...

— Dès que tu rencontreras la femme à qui la confier, tu en seras libéré.

Il fit une nouvelle pause, juste assez longue pour que je me demande s'il m'avait vu danser avec Lily. Déjà il reprenait son exhortation :

— L'avenir n'attend pas. Ton père a fait de mauvaises affaires ? Venge-le en en faisant de bonnes ! Fonde ta propre société. Construis des hôtels. Sibylle et moi sommes contraints de nous inventer chaque jour de nouveaux défis. Nous les demandons à l'art parce que nous sommes des héritiers. Notre fortune s'accroît dans la paix comme dans la guerre. Il nous reste à savoir en jouir. Toi, tu dois édifier ton aisance, te marier avec la femme qu'il te faut, éduquer tes enfants... Désintoxique-toi du stupéfiant de la guerre et retrouve ton âge !

Il se leva en me faisant signe de rester assis, comme si, de sa haute taille, il pouvait mieux enfoncer en moi la suite de son discours :

— Assez fait le *paterfamilias* ou le pasteur. Sibylle prétend que je tiens mon goût du prêche de mon père... Je t'ai étudié et je vais dire à ton patron que je veux que ce soit toi qui fasses marcher l'hôtel cet été. Ravitaillement. Confort. Pas de moustiques. Choix du personnel. Tu dois tout diriger. Il faut au moins deux femmes de chambre parlant anglais, parce que j'amène des amis qui ne savent que cette langue.

Il se portait financièrement garant de tout. Il avait déjà planifié jusqu'aux détails. Ce qu'il faudrait comme chambres à Looker, à Picasso, à lui-même et aux siens... Je dus lui faire un croquis des deux étages de l'hôtel. Nous étudiâmes des variantes, selon ce que Picasso choisirait comme atelier. Je recommandais le second étage pour la vue sur la baie de Cannes, les îles de Lérins...

— C'est une vue au sud. Mauvais pour un peintre à

cause du soleil. Je peins à mes heures. Oh, pas ce qu'on voit de cette terrasse. Bon pour un impressionniste.

— Sud, sud-ouest, ai-je enchaîné, n'osant rien dire de la peinture. Mais la pièce a aussi une fenêtre au nord. Il y a des volets partout.

— Vendu. Je vais lui en parler... Il est capricieux pour les horaires. Un Espagnol... Tu pars là-bas pour la saison d'hiver. Comme ça, tu vas pouvoir te préparer.

Fritz Lewis me mettait en confiance. J'allais enfin voler de mes propres ailes. Lily venait bien, puisque Looker était compté, et même pour trois chambres... Au moment de prendre congé, je m'enhardis à présenter une requête qui venait de me passer par la tête et me permettrait de parler d'elle, comme si je pouvais ainsi mieux m'assurer qu'elle existait toujours.

— Hier soir, j'ai été gêné de ne pas mieux connaître vos invités. De ne pas les connaître du tout à la vérité. Je m'en suis rendu compte quand Mme Looker... Ma gorge se noua... Mme Looker m'a parlé d'eux. Je voudrais acheter des livres d'eux... ou sur eux...

Il me fixa du regard en entendant Mme Looker et prit son bloc-notes.

— C'est bien que Lily Looker t'ait pris en main. (Je me sentis devenir cerise.) On fera quelque chose de toi. Picasso, tu as toutes les chances, le premier livre sur lui vient de paraître, il est dû à Maurice Raynal. Pour Cocteau... Non. Tu vas aller dans la seule librairie où il y a tout ce qui touche à l'avant-garde. Cela s'appelle *Au Sans Pareil*, 37, avenue Kléber. Je téléphonerai tout de suite au patron, René Hilsum, il est de ton âge. Tu n'auras rien à payer.

Sibylle était entrée tandis qu'il parlait. Même simplicité radieuse qu'hier soir, même coiffure sage, mais sans diadème, sa chevelure blonde tendue par un chignon à l'aide

de peignes d'écaille, une robe droite, presque sans ornement, d'un tissu brun qu'on sentait lourd, chaud, confortable comme devait l'être sa chambre. *Cosy.* J'ai parié, je ne sais pourquoi, que les Lewis devaient faire chambre à part. Fritz n'avait pas demandé moins de quatre chambres... Ils se tenaient ensemble, et pas ensemble comme deux vieux amis, bien qu'ils ne fussent mariés que depuis sept, huit ans. Elle me sourit, éclairant encore son visage, et me fit signe de ne pas me lever de mon fauteuil :

— Fritz vous a sermonné, ne dites pas non, c'est son péché mignon, et il vous a sûrement embauché dans un de ses projets...

— Je l'ai engagé en le laissant à son patron, coupa Fritz. Il dirigera l'hôtel pour nous cet été... Il ira loin, si je l'aiguillonne. Je me connais en collaborateurs.

C'est ainsi que j'ai compris que ma vie venait de tourner. J'ai osé prendre la main de Sibylle en partant pour y poser un baiser, avant de me demander si cela se faisait le matin.

Je suis redescendu de chez eux comme de l'Olympe, en prenant grand soin de ne pas louper une marche tant ma chance me donnait le vertige. En bas, sur le quai, le soleil m'éblouit, bien qu'un remorqueur à vapeur tirant un interminable train de péniches sur le bras de la Seine projetât des tourbillons de fumée et de suie si épais qu'ils créaient des plages d'ombre. Il me fit penser au train que j'allais prendre ce soir. Déjà près de midi. Plus que sept heures à Paris ! Le libraire allait fermer pour le déjeuner... Bêtement, je me suis trouvé avec du temps à tuer. D'abord, sortir de cette île...

Un taxi s'arrêta, capote arrière repliée. La cliente me tournait le dos, fourrageant dans son sac à main. Quelque chose dans sa silhouette me figea. Ma gorge se serra. Elle releva la tête. Lily fit des yeux ronds :

— Ça alors ! Toi ! Attends que je paie...
Mon cœur battit la chamade. Elle m'a tutoyé... À la différence de toutes les femmes que j'avais croisées ce matin, sans fourrure, elle portait une tenue voyante, bibi écarlate à l'unisson de sa robe floue, assez loin du corps, évasée, plutôt légère et plus largement ouverte à l'encolure que ne le voulait la mode d'automne. L'étoffe remonta en haut de ses bas de soie chair tandis que Lily s'extirpait du taxi. Elle n'y fit pas attention, ne songeant qu'à me sauter au cou.
— Je me suis dit cette nuit que j'avais été sotte de ne pas te donner rendez-vous pour aujourd'hui... Dieu ou la chance ont réparé cette étourderie... Je vais chez Sibylle. Nous allons courir les magasins. J'aurai fini à cinq heures... Je t'attends. Sans faute. Petite moue. Index levé : Sans faute, Guillaume !
— C'est que je reprends le train ce soir...
— Ça ne fait rien. De chez moi à la gare de Lyon, tu en as pour dix minutes en taxi. 2, rue Vavin. Au coin de la rue d'Assas, à la pointe du Luxembourg. Cinquième étage. La petite porte. Ses grands yeux noirs me fixèrent. Looker est à Londres.
Elle posa un baiser léger sur mes lèvres, remonta, sur ce qui dépassait de sa chevelure noire, son bibi qui avait bougé, et courut gracieuse sur ses hauts talons vers l'immeuble des Lewis. Comme la veille au soir, elle me laissait son parfum, subtil mais obsédant. Je me suis hâté de m'éloigner, le cœur battant. « Cette nuit... » Elle avait donc mal dormi. Pensé à moi. J'ai couru, ne voulant surtout pas que Sibylle Lewis et elle puissent croire que je les avais attendues. La ligne de métro que je connaissais allait droit aux Champs-Élysées et à l'Étoile. Pas de correspondance. Je ne pouvais pas me tromper. Je mangerai un sandwich dans un bistrot et je guetterai l'ouverture de

la librairie. Mais comment faire avec ma valise que j'avais sottement laissée à l'hôtel ? Je ne pouvais pas la traîner chez Lily. De la librairie, il fallait que je retourne la chercher afin de la déposer, avec le paquet des livres, à la consigne de la gare de Lyon. Ce beau programme meublerait tout mon temps. Je me sentis soudain dégrisé. Lily trouvait encore plaisir à s'amuser avec moi, voilà tout.

Mon plan ne fut dérangé que par l'ouverture ou plutôt la non-fermeture de la librairie *Au Sans Pareil*, vraiment bizarre dans ce quartier bourgeois plutôt austère. Ses affiches en devanture, avec les sautes de typographie propres à Dada que je découvris ce jour-là, vous engageaient dans l'insolite. Les couvertures des livres sans fioritures, les titres achevèrent de me dérouter : *Cannibale, Jésus-Christ rastaquouère, Le Cornet à dés, Les Animaux et leurs hommes, Feu de joie, Les Champs magnétiques, La Guérison sévère*. Je suis entré en catimini. Comme au bordel.

Le libraire, de mon âge en effet, un peu rondouillard, affable, était en discussion animée avec deux clients aussi jeunes que nous, qui tenaient leur chapeau à la main comme s'ils s'apprêtaient à partir... Il ne devait pas voir beaucoup de monde, car il me lança dès mon entrée :

— Ah, voici sans doute le protégé de M. Lewis... Je vous ai tout mis.

Il me désigna un paquet imposant, bien ficelé, sur lequel il avait placé une poignée avec un cylindre de bois pour que je ne me fasse pas mal aux mains. Ses deux interlocuteurs m'observaient. Intimidé, je voulus vérifier que je n'avais rien à payer :

— M. Lewis...

— ... a bien précisé que la note était pour lui. J'ai ajouté à sa liste une collection complète de *Littérature* et

les livres que j'ai édités, y compris les poèmes de ces messieurs. M. Paul Éluard et M. Louis Aragon...

J'ai oublié de me présenter, mais mon nom ne signifiait rien. Nous nous serrâmes la main.

— Ne soyez pas étonné en nous lisant, monsieur, le bien le plus précieux que nous puissions partager est la surprise, me dit M. Aragon d'une voix de tête.

Il avait l'air d'un très, très jeune homme, frêle, un peu joli cœur, et se vieillissait d'une ombre de moustache. M. Éluard paraissait plus mûr. Ils ne ressemblaient pas pour moi à des poètes, trop habillés comme des jeunes bourgeois tirés à quatre épingles, portant des guêtres, courant même après la mode. Je ne trouvais rien à leur dire et je me suis senti encore plus balourd que la veille au soir quand Lily me nommait les invités. Au fait, pourquoi ces deux-là ne se trouvaient-ils pas sur la péniche ? Je demanderai à Lily. Ce serait une façon de m'immiscer dans son milieu... J'ai simplement hoché la tête afin de montrer que j'approuvais. J'ai remercié et me suis éclipsé.

Le reste de mon programme s'accomplit mieux que prévu, dépôt à la consigne compris, et il me resta plus d'une heure pour aller chez Lily. Aucun nuage, aussi suis-je parti à pied en traversant le Jardin des Plantes, somptueux dans l'orchestre des couleurs d'automne. Un rendez-vous d'amoureux. Je n'en doutais plus à présent. Elle me gardait à son service. Mon vieux cœur bat trop fort quand j'y repense après bien plus d'un demi-siècle. Je me souviens que je planais à la simple pensée que nous parlerions encore un peu tous les deux. J'oserai prendre sa main si fine... Lui dire combien je la trouvais belle...

J'ai traversé la montagne Sainte-Geneviève et attendu sur un banc du Luxembourg que l'heure arrive. Pourrais-je jamais me promener bras dessus, bras dessous avec

Lily dans un parc comme celui-ci ? Je n'ai pas pu tenir en place. Au coin de la rue Vavin, je me suis affolé. Je ne trouvais pas la porte du 2. Elle était au-delà d'un magasin de modes dont la vitrine me renvoya mon image. Mes courses avaient achevé de défraîchir ma chemise et ma cravate, mon costume s'avachissait de plus belle. Pour m'empêcher de trop me mettre martel en tête, j'ai attaqué l'escalier comme à l'assaut d'une tranchée ennemie, sous le regard peu avenant d'une grosse concierge à cheveux blancs. Essoufflé, j'ai sonné à la petite porte. Pas de réponse. Comment oser recommencer ? Je me suis dit : elle a oublié. Quoi faire ? Tout à coup, la porte s'est ouverte.

— J'étais au téléphone, mon chéri...

Elle venait de rentrer, portait encore sa robe écarlate. Un vrai baiser. Comme au cinéma. J'ai fermé les yeux pour m'enivrer de son parfum, me laissant guider vers sa chambre. Elle dénoua ma cravate, ouvrit mon faux col sans que j'ose même mettre mes mains sur ses épaules. Dans cette course au déboutonnage — les fermetures Éclair n'existaient pas —, la robe floue entraînant sa combinaison de soie fut son atout. Torse nu, elle ouvrit mon pantalon avant que j'aie fait passer ma chemise et ma flanelle par-dessus ma tête et se dégagea de sa culotte le temps que je finisse d'envoyer valser caleçon et chaussures, ne quittant ni son porte-jarretelles, noir comme sa toison, ni ses bas...

Lily m'avait retenu en elle et je craignais d'avoir été trop rapide. Comme si je n'avais pas pris le temps de la posséder. Immobile dans ses bras et ses cuisses, je sentais la ligne de son porte-jarretelles avec mon ventre ; mes mains tenaient les os de ses épaules. Elle gardait les yeux fermés. J'allais m'inquiéter. Elle s'ébroua.

— Mon chéri, il me faut toute une nuit pour te savourer à mon aise. On va téléphoner à ton patron...

Elle posa un baiser sur mes lèvres, sans plus bouger.

— Il est dans le train, ai-je murmuré.

— Bon, alors on lui télégraphie, mon chéri... Je téléphone le télégramme : Retenu par nouveau rendez-vous Lewis, rentrerai train nuit demain...

— Mais je n'aurai pas de location..., soupirai-je.

— Dans le Train bleu, il y a toujours de la place... Elle se retourna, me déposant à côté d'elle, et cessa de chuchoter : Ne fais pas cette tête-là, Guillaume chéri. Épouse entretenue, j'entretiens mon amant. Il a droit à un wagon-lit. Normal. Tu ne crois tout de même pas que mon mariage avec Looker est autre chose qu'un mariage blanc... Ceci est mon appartement. Celui de Looker, la grande porte. Communication par le palier. Nous coexistons. Il est entendu que je suis discrète. D'ailleurs, je suis prémunie contre le risque d'enfant. C'est le prix de ma liberté de femme... N'est-ce pas ?

Puisqu'elle paraissait si sûre... Je n'ai pas osé poser de questions, d'autant que j'ai eu brièvement le sentiment qu'elle crânait, mais son sourire me rassura :

— Oui. Avec toi, j'inaugure cette liberté. Je m'étrenne avec toi.

Elle mit son doigt sur mes lèvres pour m'empêcher de répondre, se rappela qu'elle gardait ses bas d'une soie si légère qu'on les oubliait et les sortit avec soin et grâce des pinces coulissantes qui les tendaient, les roula lentement sur ses jambes, avant de me tourner le dos pour que je décroche les agrafes de sa ceinture porte-jarretelles, puis me rendit à admirer son corps nu, ses seins petits, et je ne m'en suis pas privé, osant la caresser avec la même émotion que si elle ne s'était pas encore donnée à moi. Le

monde irréel de la péniche où je l'avais rencontrée existait. Je n'en doutais plus. Elle me jugea trop timide, ou trop ébahi, me guida avec une franchise mutine et se pressa contre moi pour réveiller mon désir.

3

Je n'imaginais pas qu'il pût exister des draps si doux, des assiettes et des tasses de porcelaine si fines, des verres d'un cristal aussi translucide. Les objets usuels, comme l'ameublement, me frappaient par leur austérité rigoureuse, je veux dire l'absence des motifs floraux Modern Style que je croyais le fin du fin. Des contrastes de géométrie accusaient leur nudité. Ce luxe discret déclassait insolemment les tarabiscotages des hôtels du père Jousse et m'obligeait à mesurer la rusticité de mon expérience. J'en savais assez cependant pour me douter du prix, sûrement redoutable, de la moindre des babioles.

L'ampleur de la bibliothèque de livres français coupés — à l'époque on ne les massicotait pas comme aujourd'hui —, mais les anglais reliés avaient été aussi lus, les tableaux au mur me confirmaient l'appétit de savoir de Lily et, là encore, à quel point, par comparaison, j'étais un laissé-pour-compte. Lire, c'était penser. Quand vous ne savez pas si vous vivrez le lendemain... Piètre excuse. J'avais lu comme un fou tant que je m'étais projeté dans un avenir. Je m'armais de poèmes utilitaires, *Mignonne, allons voir si la rose*, pour infléchir d'imaginaires conquêtes américaines, des éloges de Ferdinand à

Miranda pour enjôler les Françaises... *But you, O you/so perfect and so peerless are created/of every creature's best !* Mais vous, Oh vous, si parfaite et sans égale, avez été créée du meilleur de chaque créature... J'étais encore plus ivre de poésie à mon arrivée en France, malgré la guerre qui venait d'éclater. Ce n'est qu'une fois que j'ai été jeté jour après jour dans le massacre sous les obus et les attaques au gaz, parmi les étouffés qui crachaient leurs poumons, ceux qui erraient les yeux brûlés, les fous, les déchiquetés, que j'ai perdu mes rêves. Je me suis accoutumé à ce que des supérieurs décident de ma vie à ma place. J'ai obéi sans plus me soucier de ce qui m'attendait. Jeté le manche après la cognée...

Ce que je venais de connaître depuis hier m'interpellait sur ce que j'avais bousillé ainsi de mon avenir. Je reportais le manque de Lily dans cette accumulation des jours et des nuits tristes sans elle. C'était absurde. Même dégourdi, je n'aurais eu aucune chance de la rencontrer plus tôt, de lui épargner d'avoir à épouser, fût-ce pour un mariage blanc, ce Looker. Mais ressasser ce gâchis m'aidait à croire en la chance si surprenante qu'elle me donnait. Je sais trop bien à présent qu'alors, comme les autres jeunes survivants de ma génération, je puisais un réconfort à me considérer bloqué par la guerre. Un redoublant de l'adolescence. Pour parler en termes fin du XXe siècle, je m'accrochais à mon retard d'âge mental. L'après-guerre, c'était la vie en adulte, et je ne voulais pas prendre mes responsabilités. Lily adulte me traitait en adulte. J'étais loin de comprendre ce qui m'arrivait. Simplement bête et heureux.

Elle m'arracha à mes réflexions désordonnées en revenant enturbannée d'une serviette, à demi cachée derrière un paquet de linge et de vêtements pliés. Quand elle le posa sur une chaise, son peignoir s'ouvrit. Nue dessous,

elle se comporta avec une tranquillité sans gêne, comme si la possession de ce corps charmant m'était définitivement acquise...

— Je n'ai rien trouvé chez Looker qui puisse t'aller, mais ce pyjama à moi m'est un peu grand. Je t'ai ramené du savon à barbe. Tu te passeras de blaireau et tu te serviras du rasoir mécanique avec lequel je coupe les poils de mes jambes. Je ne veux pas en emprunter un chez Looker, même en y mettant une lame neuve. Avec la vie qu'il mène, trop de risques qu'il attrape la vérole.

Elle pensait à tout, la vérole alors étant le même épouvantail que le sida de nos jours. L'essayage du pyjama me permit de cacher mon trouble qu'elle nous installe si vite et si crûment dans une vie partagée. Même pour une seule journée. Il ne s'agissait donc pas pour elle d'une simple aventure ? J'entrais dans la culotte du pyjama. J'ai passé la veste.

— Il me va. Je peux même lever les bras.

Elle fit le tour de moi.

— Il te colle un peu aux fesses, mais tu as un beau cul et tu es très présentable. Tu ne risques rien, Looker ne vient jamais ici...

Cascade de son rire. Je l'ai soulevée dans mes bras, m'étonnant qu'elle soit si légère, tourbillonnant à en perdre l'équilibre. Elle caressa ma barbe déjà drue.

— J'apprends avec toi ce que c'est qu'un homme au matin. Tu es le premier avec qui j'aie dormi. Et j'ai bien l'intention de recommencer...

Elle me bouscula par surprise dans le lit, envoyant valser son peignoir et mon pyjama. Quand nous émergeâmes, elle me dit que ma barbe lui avait labouré la peau, mais que ce n'était pas désagréable. Machinalement, j'ai pensé au rasoir. Descente à la prose :

— Quelle vie mène donc ton mari ?

— Comment, tu ne sais pas ? C'est pour ça que tu n'as pas ri quand j'ai dit que ton joli cul ne risquait rien... Looker est un inverti notoire. Tapageur. Racoleur. Aimant se donner en spectacle, du moins à Paris. À Londres, on commençait à le juger infréquentable. Voilà pourquoi il m'a épousée. Il court les boîtes spécialisées, leurs bordels quoi, les plus crapuleux à ce qu'on dit. Sans retenue. Et en Italie, c'est l'orgie... Mon médecin m'a alertée. Paraît que les véroles d'homosexuels sont les pires. Viens prendre ton petit déjeuner, mon chéri. Je te dois de t'expliquer pourquoi moi je l'ai épousé.

Quoi qu'elle dise, son visage avec ses grands yeux noirs, en dépit des méplats un peu durs de ses joues, gardait sa fraîcheur ingénue, une candeur à croire les contes pour enfants. Ces turpitudes avaient glissé au loin d'elle sans l'atteindre. J'admirais sa franchise. Sa *directness*. Le mot s'était imposé et je ne savais pas me le traduire. Ses façons directes ? Elle se méprit sur mon silence.

— Tu es fâché ?

— J'admire que tu aies sauvegardé ta pureté...

Elle partit de son rire en cascade, jusqu'aux larmes. J'ai corrigé :

— Ta pureté d'âme.

Elle prit mes mains et me conduisit vers la table mise.

— Tu es gentil. Mais pour tenir le coup, il était préférable que je sache penser aussi vite et bien qu'une grande putain. Et puis, si ça va trop mal, il me reste ça.

Elle désigna un flacon de cristal. Je l'ouvris et sentis :

— Scotch ?

— Quand je me juge à bout. Elle planta ses yeux dans les miens. Je n'y ai plus touché depuis la *party* sur la péniche. Vrai que j'en ai bu là-bas. Mais si je ne t'avais pas rencontré, ça ne m'aurait pas suffi. Ce soir-là, je ne supportais plus de me voir avec Looker. Je me serais saou-

lée... Tu as été ma bouée de sauvetage et tu es à présent mon remède contre l'alcoolisme. Tu dois t'y engager.

Naturellement, je m'y suis engagé, mais sans prendre son aveu assez au sérieux. Je ne voyais pas plus loin que Looker et, dans ma fatuité, je l'en avais déjà libérée. Au fond, je n'imaginais pas qu'elle pût avoir un passé à combattre. Puisqu'elle me désirait, pouvait-elle être autre chose que la perfection même ? Je l'intégrais ainsi facilement à ma guerre où boire, c'était juste oublier le présent.

Elle dut penser de son côté qu'elle m'en avait assez dit pour notre première matinée ensemble et me laissa changer aussitôt de sujet. Personne ne m'avait servi ainsi depuis ma mère, et encore quand j'étais malade. Je me suis extasié devant un petit déjeuner pareil, avec des toasts chauds, le grille-pain électrique, le beurre, les confitures, du bacon, du fromage de Hollande.

— Tu veux que je te fasse des œufs ?

Je l'ai prise dans mes bras, la serrant très fort pour qu'elle m'écoute.

— Pourquoi es-tu si pleine d'attentions pour moi ? Je ne le mérite pas.

Elle sourit, narquoise :

— Le mérite, c'est moi seule qui en décide et j'ai envie de faire ta conquête. Le lit ne suffit pas pour construire l'union que je veux. J'ai envie de t'avoir dans ma vie de jour comme de nuit. Sans *challenges*, la vie n'aurait aucun goût. Et, puisque tu vas me servir à la fois de remontant et de garde-fou — à nouveau, je reçus le regard droit de ses grands yeux noirs —, il est normal que je te soigne...

C'est bien plus tard que j'ai perçu toute l'importance qu'elle attachait à cette union qu'elle voulait construire avec moi. Je la voyais déjà achevée et le dis :

— Je suis grâce à toi l'amant de la plus belle femme de Paris...

Une nouvelle fois, elle se mit à mon niveau de jeune idiot :

— Tu m'as fait fondre parce que tu me traitais avec autant de respect qu'une déesse... Mais j'ai aussi apprécié tes épaules de débardeur...

— Tu es plus merveilleuse que tout ce que je pouvais imaginer de plus fou dans l'amour...

— Je veux que ça dure. Tais-toi et mange. Moi, je meurs de faim. Café ou thé ?

Elle ne songea plus qu'à me guider dans les délices du déjeuner. J'ai formulé au-dedans de moi : je l'aime, comme si je venais d'écouter une chose inconnue... Marconi entendant pour la première fois les grésillements de la TSF... C'était ridicule de lui aboyer tout à trac : « Tu sais, je t'aime », comme pour conserver les avantages qu'elle m'octroyait. Tout à coup, elle mit sa main sur mon bras afin de requérir mon attention et chuchota sans me regarder :

— Voilà ce que je te dois. Mon père était diplomate. À dix-huit ans, me fiance à un jeune futur lord, fleurant la lavande, riche et charmant. En partance pour la guerre. Me déflorera au retour. J'ai pensé : autant me l'attacher, il n'est pas mal. Il fera plus attention si je me donne à lui. Erreur. Trop surpris ou trop ému pour être brillant dans mes bras, il a dû croire, au contraire, qu'il m'avait perdue. Sitôt au front, il s'est jeté en gants blancs à l'assaut de je ne sais plus quelle cote d'où l'ennemi leur tirait dessus. On a dû rabouter des morceaux pour prouver qu'il n'était pas disparu, mais tombé en héros au combat. Je me suis engagée illico dans la Croix-Rouge afin de mériter sa mémoire. On m'a traitée en conséquence. Vraie fiancée de soldat. Le monde à mes pieds. À même pas vingt ans, tu vois un peu.

Elle cessa de lire les saccades de ses souvenirs sur ses

mains, releva la tête et, avant que je sache quoi répondre, se débonda, son regard dans le mien :

— Tout m'était dû et tout m'était permis. Les hommes à mes genoux. Jusqu'au général. J'aurais pu voleter de l'un à l'autre. Trop orgueilleuse pour les mettre ou surtout me mettre à l'essai. N'étant plus vierge, pas vu la nécessité de résister au beau capitaine qui dirigeait l'intendance de notre centre de Croix-Rouge. Mon subalterne, en plus. Autant s'amuser. Vie à grandes guides, juste rétribution de ma guerre. Voilà que mon capitaine dans le civil était un joueur décavé et un maquereau. J'avais signé pour lui des inventaires les yeux fermés…

Je comprenais brusquement quelle sombre confidence se trouvait enfouie dans sa citation de Shakespeare au début de notre rencontre, et quels étranges compagnons de lit la guerre avait pu lui… Je me suis emparé de ses mains :

— Looker…

Elle ne me laissa pas poursuivre.

— Oui, il était en cheville avec. À ce que j'ai deviné, un de ses rabatteurs. En tout. Œuvres d'art et petits garçons. J'ai calculé : Looker paie mes dettes et me relance dans mon milieu. Scandale à la clef, certes, mais quelle importance ? J'ai négocié avec lui sans intermédiaire. Je n'y perdais rien, n'ayant aucune envie alors, mon chéri, de laisser un homme se réintroduire dans mon existence. Deux expériences me suffisaient.

Son débit s'était fait moins saccadé. Je voulus me montrer aussi franc qu'elle :

— Et moi, j'ai l'avantage de rester à côté de ton existence mondaine…

— De mon existence sociale, oui. C'est pour ça que je peux t'aimer.

Le moment de lui dire : moi, je t'aime. J'ai d'abord plaidé le faux.

— Allons, tu ne sais rien de moi ?

La cascade de son rire, encore plus carrément moqueur. Elle se leva, vint s'asseoir sur mes genoux et m'enlaça :

— Comment crois-tu que tu as été invité ? Fritz a téléphoné à ton patron de se faire accompagner par toi à la *party*. Dès que lui est venue l'idée de faire ouvrir l'hôtel du Cap d'Antibes en été, t'ayant remarqué, il s'est renseigné sur toi. Avant de vivre de ses rentes à trente-cinq ans, il a été un homme d'affaires extraordinaire. D'où son habitude de prendre ses informations. N'est d'ailleurs pas aussi retiré qu'il le prétend. Son mot avant tout projet, c'est *feasibility*.

Ainsi M. Jousse m'avait invité parce que Fritz Lewis... Je ne pouvais lui en vouloir de sa cachotterie. N'empêche qu'elle me ramenait à la prose cachée sous la féerie de la péniche. Lily incarnait à elle seule la féerie, aussi trouvais-je trop prose à présent de lui dire : « je t'aime ». Faire du sentiment n'était guère de mise avec cette *feasibility*. En ce temps-là, faut-il que je le dise, le mot *faisabilité* n'avait pas cours en français parce que le concept lui-même n'existait pas chez nous. L'architecte à qui j'ai confié de construire notre villa au Cap en 1970, sur le terrain que Lily m'a fait acheter après notre mariage, ne comprenait simplement pas que je lui demande, avant toute chose, une étude de faisabilité.

Je l'ai raconté à Fritz la dernière fois que nous nous sommes téléphoné... Oui, c'est bien ça, en 1971, quand nous rentrions de chez Picasso. Il est mort avant Picasso, en 1972, je crois. Cela semble déjà si loin... En 1922, pour remonter à cinquante ans plus tôt, j'étais bien incapable de mesurer à quel point, dans toute sa culture, Fritz était à l'avant-garde. Sa complicité avec lui avait déjà fait de

Lily à vingt-quatre ans une femme d'affaires dans le vent, pour user du français des années 90. Mais ce premier jour où j'osais penser Lily ma maîtresse, avec ce que le mot gardait d'indécence alors, tout à mon envoûtement, je n'estimais à sa juste valeur ni quelle femme elle était, ni ce qu'elle misait sur moi. N'ayant pas idée de ce qu'elle gagnait déjà dans le commerce de la peinture, je n'ai même pas regardé les tableaux accrochés chez elle. Ma confusion quand j'ai su qu'il s'agissait de trois Picasso, deux Max Ernst, un Léger. En attendant que le grille-pain éjecte une nouvelle fournée de toasts, ce qui me tarabustait, c'était encore de la détromper sur l'importance que Fritz semblait me donner :

— Mais moi, je ne suis que la cinquième roue du carrosse...

— Mon joli idiot. Fritz a tout de suite aperçu qu'il ne pouvait pas compter sur ton patron pour son projet d'un été au Cap d'Antibes. Il en sait sans doute plus sur ta vie que toi-même. Hier matin, il m'a dit que le mélange franco-américain faisait de toi quelqu'un d'exceptionnel.

Vexé, j'ai demandé :

— En somme, il m'a donné un brevet de respectabilité ?

Nouvelle cascade de rire.

— Si tu veux appeler ça comme ça, oui. Naturellement, il avait remarqué que tu me plaisais. De leur terrasse, ils nous ont même vus nous parler sur le trottoir.

— Je suis devenu leur candidat...

— Idiot chéri. Parce que tu étais déjà le mien, de candidat. Sans quoi le certificat de bonne vie et mœurs donné par Fritz n'aurait pas valu un clou.

Les nouveaux toasts nous attendaient. En les dévorant, elle m'expliqua que Sibylle et Fritz savaient tout d'elle.

Oui, vieilles relations avec la famille du fiancé. Sibylle jeune fille présentée à la Cour d'Angleterre... *Tutti quanti.*

— Quasi veuve d'un futur lord, que j'aie épousé un Looker leur faisait problème. Ils m'ont tendu la main tout de suite. Sont au-dessus des convenances. Ils les dictent. Sibylle ne me cache rien. Elle a besoin d'une confidente parce que Fritz garde une vie active, même s'il s'occupe presque uniquement d'art... D'où ses relations avec Looker. De client à marchand. Ne fais pas cette tête, idiot chéri. Je ne t'ai pas acheté au marché aux puces. La poésie est plus forte quand on regarde les choses en face. Sibylle et moi n'avons parlé de toi qu'hier. Je lui ai dit : *I will sleep with him tonight.* Ce soir, je couche avec lui. Elle m'a dit que je me comportais comme un homme. Mais c'était admiratif.

Sa confidence chatouilla mon ego comme on formulerait la chose aujourd'hui. Malgré l'enchantement, je ne me voyais pas jouant mon rôle d'homme comme la règle le voulait en 1922. *La Femme et le Pantin* de Pierre Louÿs n'avait rien alors d'un roman démodé. Trop ému pour chercher à reprendre l'avantage, j'ai dit ce qui m'étouffait :

— Comment te faire oublier ce qui t'est arrivé ?

— En m'aimant, mon chéri. Il faut que je puisse me reposer sur quelqu'un de solide. Tu as fait la guerre. J'ai besoin d'un amant qui devine ce que j'y ai appris. La Croix-Rouge, ce n'était pas un joli costume d'infirmière comme sur les photos de *L'Illustration*, mais des blessés, des gueules cassées et le reste, parfois, des morts dans mes bras. La peur. Oui, la peur. Tu dois me remplacer le scotch. Rase-toi. Il faut que je t'habille. Mon homme doit être sortable, et cela demande du temps... Un temps que nous avons dépensé sans compter puisque je ne peux pas t'enlever un jour de plus à M. Jousse. Cela pourrait contrarier les projets de Fritz.

J'entendis seulement qu'elle me prenait avec ma guerre. Là, je me sentais fort. Je savais combattre la peur. Je ne pensais naturellement qu'à celle qu'on connaît à la guerre. J'ai craint sans doute de tout gâcher en marquant ma supériorité par des questions. Elle aussi peut-être en m'en disant plus.

La concierge essuyait nonchalamment la rampe au bas de l'escalier. Lily prit les devants avec son plus joli accent anglais et me présenta comme son cousin français, mélangeant pour l'occasion William et Guillaume.

— Je l'ai vu hier, Mme Looker — elle disait louquère —, il fonçait comme l'éclair.

— Oh, il est de province, vous savez... J'essaie de le dégrossir...

— Vous êtes si mignonne. Je suis sûre qu'il vous écoutera...

Lily passa avec naturel sa main sous mon bras et m'entraîna au-dehors. Au bout de quelques pas, elle me fit un cours de diplomatie :

— Une concierge veut tout savoir. J'ai besoin qu'elle soit mon alliée. Aucune importance qu'elle croie ou ne croie pas que tu es mon cousin. Je sauve les apparences. C'est tout ce que je dois à Looker.

Elle dut se dire : il va penser que j'ai l'habitude de ce genre de situation. Elle serra plus fort mon bras :

— Je t'ai choisi vite, mais je ne suis pas une femme facile. Tu es mon premier vrai amant... Elle lâcha mon bras, esquissa un pas de danse sur le trottoir : Il a bien fallu que je me décide tout de suite, puisque tu repars ce soir, idiot chéri...

Je me revois ensuite dans ce magasin sélect pour Américains de l'avenue Victor-Hugo, découvrant des chemises qui se boutonnaient du haut jusqu'en bas, qu'on pouvait donc passer comme des vestes, sans avoir à les enfiler à

la façon des nôtres d'alors. Finis les faux cols. Des chemises avec de vrais cols souples tenants. Des sous-vêtements non de flanelle, mais de coton très doux. Des chaussettes sans besoin de fixe-chaussettes. Des chaussures basses, genre mocassins, sans attaches. Un style de vêtement aisé, commode, que j'avais déjà admiré chez les officiers du régiment quand ils se mettaient sur leur trente et un. Tout y passa, jusqu'aux costumes deux-pièces, sans gilet, et à cette nouveauté née de la guerre, dont j'avais admiré l'efficacité alors, un *trench-coat*, le manteau imperméable des tranchées, transformé pour les civils. Celui dont le cinéma allait vingt ans plus tard doter les détectives privés.

La nouveauté me dépassait et pourquoi aurais-je résisté au côté Pygmalion de Lily ? Je prenais du plaisir à m'y prêter et à le combler. Il appartenait à sa féminité... Et puis, jeunes tous les deux, nous formions un couple trop apparié pour que je me sente mal à l'aise. D'ailleurs, le marchand, au reçu du chèque, dit à Lily qu'elle avait bien équipé son mari. Je n'oserais jamais porter ces costumes à Antibes, toutefois je me vanterais du trench-coat... Lui était dans mes prix.

Je ne me reconnus pas dans la glace. Elle applaudit carrément :

— Te voilà enfin rendu à ta naissance américaine. Je ne pourrai plus jamais vivre en Angleterre et, si nous nous marions un jour, je crois que les États-Unis nous réussiront... À ce moment-là, j'aurai gagné mon *challenge*. J'ai décidé que j'aurai alors trois enfants...

Elle m'entraîna à son bras sans me laisser le temps de répondre et nous sommes allés au pas de course acheter une valise pour y enfourner les emplettes. Nous avons laissé le tout à la garde du magasin et repris notre sprint jusqu'à un restaurant italien qui venait d'ouvrir rue Mar-

beuf. Là, je me sentais à mon aise, dans un domaine dont je connaissais les usages. Elle rayonnait.

— Me promener dans Paris au bras d'un homme que personne ne peut reconnaître. L'avoir à ma table. Un homme tout à moi. Habillé comme je le désire. Avec toi, je suis une femme libre. Je viens de sortir de ma prison.

Elle passa à l'anglais voyant que le serveur, qui avait dû entendre car elle parlait fort, tiquait sur prison. Elle devait maintenant accompagner Looker à diverses ventes de tableaux, notamment à Venise, à Rome et à Milan. Dans une Europe encore secouée par les convulsions de l'après-guerre, quand on payait en livres sterling, l'Italie était un terrain de chasse plus fructueux que l'Allemagne où, à cause d'une plus grande inflation, les gens s'accrochaient à leurs biens durables. Et puis, Looker s'intéressait surtout à l'art classique.

— L'art actuel, c'est moi.

— Tous ceux dont tu m'as parlé ?

— En dehors de Picasso, il n'y avait pas beaucoup de peintres, avant-hier soir. Léger n'était pas là. C'est bizarre. Fritz aime beaucoup sa peinture.

Je lui ai raconté ma visite au *Sans Pareil*. Ma rencontre avec MM. Éluard et Aragon. J'ai fini par la question qui m'intriguait :

— Pourquoi ces deux jeunes poètes n'étaient-ils pas sur la péniche ?

Son rire cascada.

— Ce sont des séides d'André Breton, donc des anti-Tzara. Tzara voue toute littérature au néant. Eux publient des poèmes. Aragon est édité par Gallimard que Tzara vomit en tant qu'institution de la bourgeoisie. Je te donnerai les mots de passe de ces petites chapelles. L'important, c'est qu'ils ont tous du talent.

J'ai dû prendre un air déconfit parce qu'elle enchaîna

en m'annonçant qu'elle ferait pour moi un détour par Antibes très, très bientôt. Il ne fallait pas que je croie à des vacances pour elle en Italie. Déjà, avant la marche sur Rome que Mussolini venait de réussir, l'Italie était un désastre. Les Faisceaux, les *fasci*, y faisaient la loi. Looker avait partie liée avec eux. Pour le pire.

J'avais suivi la chose de très loin. Elle s'en aperçut.

— J'organiserai tous tes rattrapages, idiot chéri... D'ailleurs, à partir de maintenant, je ne dirai plus idiot chéri. Je serai partout en pensée avec toi. Elle mit sa main sur la mienne et je m'aperçus qu'elle ne portait toujours aucune bague : *I love being with you and whenever I get the chance, I won't hold back...*

Son brusque retour à l'anglais dans cette affirmation directe de tendresse n'était pas pour échapper à la curiosité du garçon, mais par besoin de recourir à sa langue maternelle afin de dire sa pensée intime sans ambages. Je l'ai compris à cet instant. Qu'elle n'ait pas la moindre envie de *hold back*, de se retenir, chaque fois qu'elle aurait la possibilité d'être avec moi, et qu'elle aimait ça, elle me le prouva durant le reste de la journée et le conte de fées dura — adieux à la concierge compris — jusqu'à ce qu'elle me mette avec mes valises, l'ancienne ressortie de la consigne devenue minable face à la neuve en cuir clair, dans mon *single* du Train bleu. Elle m'en expliqua les commodités.

— Fais attention à toi, il fait parfois trop chaud là-dedans en cette saison. Le repas du soir a été commandé avec le ticket par mon agence.

Elle m'enlaça comme si elle redoutait de me perdre. Quand sa fine silhouette se fut évanouie sur le quai, j'eus tout à coup le sentiment qu'elle avait voulu transgresser une certaine frontière en déployant, en redéployant sans cesse depuis la veille toutes les ressources de sa conquête

amoureuse. J'avais cessé d'en être flatté et grisé pour y croire, et comme un gosse à Cendrillon, sans plus penser aux obstacles. Mais il restait bel et bien entre nous une sorte de distance que ses efforts n'avaient pas réussi à réduire. Parce que j'avais été trop passif ?

Tout à coup, je me suis rappelé ce qu'elle m'avait dit à propos des enfants. Il y avait donc eu chez elle préméditation... Ou plutôt une double préméditation. La liberté de faire l'amour sans risque et le projet plus tard d'avoir trois enfants. C'était la première fois qu'une femme abordait avec moi un tel sujet en toute franchise. Il était entendu en ce début du siècle que c'était à la maîtresse de prendre ses précautions. À l'époque, une loi punissait fort sévèrement d'ailleurs toute diffusion de ces dernières. Certes mon Italienne, tenue à la vigilance, m'avait enseigné à être moins godelureau que la moyenne, mais la vérité, c'est que, comme face à son aveu touchant l'alcool, je n'ai voulu entendre de Lily ce jour-là que ce qui confortait ma bonne fortune. J'étais sourd à tout ce qui aurait pu m'aiguiller vers ses appels au secours. Je n'avais demandé ni pourquoi, le soir de la péniche, elle ne supportait plus de se voir avec Looker, ni si vraiment, plus tard, elle voulait que nous ayons trois enfants. Je ne m'étais même pas aperçu qu'elle n'avait parlé que de son père. Pas un mot de sa maman.

Peut-être mon inconscient l'avait-il enregistré, parce que, dès que je fus seul, je me mis à redouter que le conte de fées se désagrège comme mes souvenirs de la péniche durant ma nuit sans sommeil l'avant-veille. Il ne me suffisait plus que mon corps garde si chaude la mémoire de celui de Lily. Elle, qu'avait-elle vécu ? N'avait-elle pas couru en vain après une chimère ? Ne se créait-elle pas dans son emballement un homme que je n'étais pas ? La fatigue qui pesait sur mes paupières me délivra de ces aller

et retour de griserie et de doutes. Je n'ai même pas entendu la sonnerie du service pour le dîner. Seulement celle pour le petit déjeuner, comme le train arrivait à Toulon.

4

J'avais vieilli. M. Jousse vint me chercher à la gare dans sa B2 Citroën, dix chevaux, torpédo — c'est-à-dire entièrement décapotable — toute neuve, signe d'une considération inattendue à mon égard, et ne me demanda aucune explication sur mon retard. J'étais désormais le protégé d'une sommité et donc plus un apprenti tombé par culture familiale et manque d'ambition dans un métier somme toute agréable, ce qui le rendait peu exigeant. À mon retour, l'hôtel du Cap me parut étriqué, réduit comme un lieu que j'aurais quitté gosse et redécouvert adolescent. Je commencerai par le faire repeindre. Mon voyage à Paris me réveillait de ma léthargie. Ma chance inconcevable en amour s'étendit à tout le reste. J'y croyais. Je voulais réussir.

Pour moi. Car je ne pouvais pas effacer tout à fait l'idée que, en dépit de ses protestations, Lily n'assouvissait avec moi qu'un caprice. Je gagnerais à tout coup. Ou l'estime de Lily ou ma propre consolation par le métier, si elle m'oubliait. Le Guillaume de trois jours plus tôt ne se serait plus reconnu dans ce présomptueux, par un coup de baguette magique soudain devenu soigneux de sa personne et de sa mise, qui arborait, même quand aucune

pluie ne menaçait, son trench-coat en guise d'une décoration gagnée au combat.

Les premiers Anglais débarquaient dans huit jours et je me suis plongé dans le travail avec d'autant plus d'ardeur que je jetais en même temps quelques jalons pour cette campagne d'été où je serais mon maître, m'appliquant à ne rien négliger de ce que je voulais réformer, des moustiquaires au ravitaillement en denrées fraîches où tout serait à inventer pour ces premiers touristes d'été, sans oublier les heures supplémentaires de la postière téléphoniste afin qu'on puisse obtenir des communications au moins jusqu'à dix heures le soir alors qu'elle s'arrêtait d'ordinaire à six... Le téléphone encore archaïque exigeait qu'on lance le courant de la communication à la manivelle... Autant de *challenges*. Voilà que les mots fétiches de Lily devenaient miens.

Par extraordinaire, la semaine suivante, arriva à mon nom une enveloppe lourde de papier ocre clair, recherché. Timbre italien. Cachet de Vérone. Roméo et Juliette... Je sus tout de suite de qui il s'agissait et me retirai à l'écart pour lire la lettre, le cœur battant. Heureusement, je m'étais enfermé dans ma chambre :

Chéri, je prends du Stendhal comme antidote à ce que je vois en Italie. Je viens de lire dans La Duchesse de Palliano : *« Ce qu'on appelle la passion italienne, c'est-à-dire la passion qui cherche à se satisfaire, et non pas à donner au voisin une idée magnifique de notre individu, commence à la renaissance de la société au XIIe siècle et s'éteint, du moins dans la bonne compagnie, vers 1734. À cette époque les Bourbons viennent régner à Naples, etc. » Oublie les Bourbons. Tu m'as fait découvrir la passion italienne. Avant toi, je ne savais pas où j'allais. Les deux hommes à qui je me suis prêtée, c'était seulement pour me donner une idée magnifique de moi-même. Dis-toi bien que*

je n'ai pas eu de mère pour m'enseigner à devenir femme. Seulement des confidences de ma vieille nounou noire que je ne comprenais pas toujours et, après que mon père l'a renvoyée sans ménagements, un médecin qui m'a montré un plan de mon appareil génital avant mes premières règles. Ajoutes-y les fureurs de mon père qui corrigeait à coups de canne mon manque de pudeur qu'il attribuait à l'héritage de ma grand-mère espagnole dévergondée. La rumeur voulait que ce soit elle qui avait coupé, au cours de la veillée funèbre, les parties viriles du cadavre de son amant tué en duel pour elle, voulant les garder en reliques. On ne me disait pas si elle y était parvenue... Ce secret, je l'ai justement tenu de ma nounou noire qui avait déjà été celle de ma mère. Elle prétendait que la abuela *avait mis mon grand-père au courant avant de l'épouser... C'est Stendhal qui m'oblige à t'écrire ces petits faits vrais. Vrais comme ton vide dans mon lit. Je ne touche plus au whisky. Je ne me sens plus seule puisque tu es là, dans ma tête, mais je te veux bientôt tout en moi. Love.*

Elle avait signé d'une croix de Saint-André, avec L majuscule en haut et en bas, sans *i* ni *y*. En dessous, il y avait comme un P.-S. en écriture microscopique. *Je crois que je te tuerai si tu me trompes.*

J'ai relu la lettre : *prêtée* était en surcharge sur *donnée*. Était-ce seulement pour éviter la répétition avec le *donner* de Stendhal qui suivait ? Ou pour me rappeler qu'elle ne s'était après tout que prêtée à moi ? C'était une lettre d'amour à sa manière directe qui me tourneboulait tant. Écrite d'un trait, sans autre correction que *prêtée*. À quoi bon la disséquer ?

Comme je cherchais — en vain — l'adresse sur l'enveloppe, j'en ai fait tomber un de ses poils pubiens, noir comme un paraphe.

Je suis tombé, au propre, à la renverse dans mon fau-

teuil. Après tout, c'est ce qu'elle avait voulu. J'y devinais à nouveau le besoin de s'affranchir d'une réserve, d'une distance. De les combler par la confidence impudique. Je me suis demandé si notre séparation lui pesait autant qu'à moi. Je pensais : sexuellement. Ma mère et mon père s'étaient entendus au moins sur ce point : me convaincre qu'un garçon doit être économe de sa virilité. Pour sa santé, plus encore pour son ambition... Lily m'avait révélé que je n'étais pas fait pour cette continence, et je souffrais physiquement de son manque. Sa lettre le ravivait encore cruellement. J'ai ouvert mes bras, sachant que je n'étreindrais que son souvenir.

Je me suis levé du fauteuil comme pris en faute et j'ai cherché un livre où dissimuler sa lettre. Je n'avais que mon vieux Shakespeare. J'ai pensé qu'il serait bien content, lui qui appelait toujours un chat un chat et qui savait à coup sûr, avant Stendhal, ce que c'est qu'une passion à l'italienne. Il me fallait aller commander chez le libraire d'Antibes ces *Chroniques italiennes*. Je communierai chaque soir avec Lily en les découvrant.

Le désert de ma bibliothèque s'interposa soudain dans ce beau programme. J'avais coupé, mais pas encore vraiment ouvert les livres reçus au *Sans Pareil*. En fait, je n'entrais pas dedans. À commencer dans ce que ce Raynal expliquait de Picasso : *Le cubisme, construction du volume pur dans une surface...* Les illustrations ne me renseignaient pas : je ne savais pas les lire. Lily s'éloignait sans remède encore une fois. Je me suis consolé à la pensée qu'une *passion à l'italienne* pouvait viser un hôtelier. Qu'elle le visait déjà, puisque c'était l'adresse portée sur l'enveloppe avec un G majuscule élégant pour Guillaume. Pour mieux supporter de l'attendre, je me suis tant démené à l'hôtel que, de lui-même, M. Jousse m'a augmenté.

Maintenant, je comptais les jours me séparant de la prochaine lettre. L'enveloppe lourde de papier ocre clair ne réapparut que le 7 décembre, postée de Rome. Je n'attendis même pas d'être seul pour l'ouvrir.

Sa brièveté me refroidit. *Guillaume, j'arriverai jeudi 12 en auto de Nice. Héberge-moi. Love. Lily.* La belle écriture nette, musclée. Ressemblante à son visage quand elle ne souriait pas. La croix de Saint-André avec les deux L. On eût dit que Looker regardait par-dessus son épaule. Ou du moins la regardait écrire. Le poil pubien était pourtant là. Elle m'aimait toujours.

Je courus vérifier le planning. Heureusement, il restait une chambre le 12. Je la réservai aussitôt. Devais-je mettre : pour Mme Looker ? La lettre m'y autorisait, puisque, contrairement à la première, elle portait une adresse, oh fort succincte : L. Looker. Danieli. Venise. Donc elle était partie de Rome pour Venise…

J'eus le plus grand mal à continuer de me concentrer. Sitôt que la chambre fut rendue le 12, je me suis occupé moi-même des draps. J'ai changé les peintures trop académiques, envoyé acheter des roses. Lily n'aurait pas admis que je me soucie du qu'en-dira-t-on. Dès la tombée de la nuit, j'ai commencé à sursauter au moindre bruit. Heureusement, le ciel était sans nuages et la lune découpait les formes. D'Antibes à l'hôtel, il fallait prendre la route directe de Juan-les-Pins, surtout ne pas s'engager dans le chemin du Cap. Savait-elle ? Ou plutôt, son chauffeur… C'était une visite en somme officielle… N'empêche, si je voulais tenir ma partie dans la passion italienne… N'y tenant plus, je suis allé monter la garde au croisement qui conduisait chez nous. Les autos étaient encore rares. Surtout en hiver. Aussi, quand j'ai vu surgir deux phares puissants, ai-je parié que c'était elle. Ils grossirent à vive allure, me balayant bientôt de lumière. La lourde conduite

intérieure freina bruyamment, tandis que la portière gauche s'ouvrait devant moi.

— Monte, chéri... On va à Juan-les-Pins...

Elle prit juste le temps de m'embrasser et fonça de plus belle. La route du bord de mer zigzaguait de virage en virage, tous plus serrés les uns que les autres. Visiblement, elle aimait conduire, conduire vite et me le démontrer. Elle rétrogradait par de savants doubles débrayages, relançait son moteur juste quand il fallait. Sa voiture semblait une bête de race, bien faite pour elle. Les conduites intérieures étaient encore rarissimes, comme le pare-brise d'un seul tenant, c'est-à-dire sans partie pliable par le milieu, ce qui impliquait un essuie-glace, une aération... Je ne voulais pas me montrer trop vite étonné. J'ai chuchoté :

— Tu m'as manqué.

Elle rougit :

— Toi aussi, Guillaume chéri. Je n'ai pas besoin de te le dire. À cause de toi, je ne suis plus faite pour coucher seule.

Pourquoi alors me mettre d'abord à l'épreuve de ce parcours automobile ? Craignait-elle un espion à l'hôtel ? J'ai pensé qu'il ne fallait pas chercher si loin. À voir le plaisir qu'elle prenait à me conduire, ça lui ressemblait de faire étalage pour nos retrouvailles de sa maîtrise dans un rôle d'automobiliste, à l'époque purement masculin. Étalage de son indépendance en général, mais également vis-à-vis de moi. « Ma passion italienne se satisfait avec toi, mais je ne te suis pas pour autant soumise... »

L'auto était à elle. Une plaque chromée sertie au tableau de bord comme c'était alors la règle. Lily Looker, suivi d'une adresse londonienne, sans décor autre que la typographie claire deux tons, noir et rouge. Le même style que sa lettre en somme. Son attention à conduire sur cette

route difficile sculptait son visage tendu, son buste moulé dans un pull-over sur sa robe. Je l'aimais présente, tellement plus émouvante que je l'imaginais durant mon attente.

Je craignis que l'insistance de mon regard — mon désir — ne la dérange. Je me suis retourné vaguement en faute vers la route comme surgissait, au beau milieu d'un virage, une charrette sans lumière. Ma gorge se noua, tandis que je me raidissais sur mon siège dans l'appréhension du choc. Elle rétrograda, freina sèchement, contint le tangage de sa grosse voiture et s'immobilisa au ras de l'obstacle. Son adresse me souffla. Dans mon soulagement, je me suis extasié :

— Bravo, chérie. Tu as d'excellents réflexes, et quelle technique !

Elle redémarrait déjà, faufilant la voiture dans l'étroit passage entre la charrette et le muret du bord de mer.

— Le chauffeur de papa ne savait rien me refuser. J'ai appris sur la Rolls dès que j'ai été assez grande pour tenir le volant... À la Croix-Rouge, c'est moi qui conduisais mon ambulance. En deux ans, j'ai rencontré tous les cas de figure, boue, verglas, trous d'obus... Au fait, chéri, j'ai économisé pour nous non pas un, mais deux jours...

— Alors, il faudra que je te trouve une autre chambre, la tienne est retenue...

— Et la tienne ? Pourquoi me cacherais-je d'être ta maîtresse ? J'en suis fière. Ce serait une perte de temps. J'en ai si peu à te donner. Et à te prendre... Je mets mes bagages chez toi dès ce soir. De toute façon le personnel le saurait, il sait toujours tout. Ma seule concession sera de ne pas dîner en tête à tête avec toi... C'est-à-dire de ne pas m'afficher... D'attendre que tu aies fini ton service pour faire l'amour...

Son rire me parut moins moqueur. Une simple ponc-

tuation. Nous avons pris un drink au bar du casino qui venait de se monter à Juan. Elle commanda un whisky soda et je suivis.

— C'est le premier depuis la péniche. Je n'en boirai plus jamais qu'avec toi.

Elle me détailla ses emplettes à Milan. Le pull-over, mais aussi la robe dessous, les deux dans ces teintes grenat chaudes qu'elle affectionnait, son chapeau souple à larges bords de couleur assortie, comme ses gants et son sac de cuir avec un fermoir en or et ses chaussures de conduite à talon plat. C'était de là aussi que venait l'auto, une Alfa-Romeo dont le rodage était déjà achevé. Elle allait la laisser dans un garage à Antibes jusqu'à un nouveau voyage chez nous... Elle me sourit après « chez nous ». Ils auraient ainsi le temps de la réviser.

— Tu verras ce soir mes chaussures à haut talon. Une merveille. Je serai aussi grande que toi. Elles me font des jambes de déesse. J'en ai acheté trois paires... À propos de jambes, j'en ai quand même plein les jambes. Je ne suis pas partie de Nice comme je t'ai écrit, mais de Milan, histoire de gagner la seconde journée avec toi. La chance m'a souri. Je n'ai pas crevé une seule fois. Tu sais conduire, tes remarques le prouvent, alors tu vas nous rentrer. J'en ai assez de faire le mec... Ça va me permettre de t'enlacer comme j'en ai envie...

Le conte de fées repartait de plus belle. Elle se jeta contre mon épaule sitôt que nous fûmes sortis de la lumière du casino, avant même de m'ouvrir la voiture. Le siège était réglé pour moi. Juste à changer l'inclinaison du rétroviseur intérieur. Je n'avais jamais conduit une auto pareille. Aucun rapport avec le taxi Renault que M. Jousse m'avait laissé, gardant pour lui sa belle B2 Citroën. Le moteur répondait à l'accélération encore mieux que je ne le pensais. La direction était précise, mais dure à maîtriser

à cause du poids du moteur sur les roues avant. Lily disposait donc d'une belle force physique et d'une sacrée endurance. Tout ça pour moi. Pour elle et moi. *And me for you. And you for me...*

Elle s'abandonnait joue contre joue et je me devais d'être prudent en conduisant sur cette route épineuse. En fait de prudence, j'étais nul, ayant oublié que M. Jousse ne pouvait pas ne pas avoir remarqué Lily lors de la *party* sur la péniche. Une fois Lily installée, les roses transférées chez moi, suivant sa leçon avec sa concierge je suis carrément allé l'avertir de l'arrivée de Mme Looker :

— Naturellement vous voulez que je l'invite à ma table ce soir avec vous... Ça tombe bien. Je n'avais prévu personne. Vous êtes un coquin, Guillaume...

Fritz lui avait-il parlé de nous ? Trente-cinq années d'hôtellerie lui enseignaient un savoir-vivre adapté à toutes circonstances. J'acquiesçai, modeste. Sans y penser, j'étais entré dans le monde décoincé des Lewis.

Quand je suis remonté, Lily tira le verrou et se sortit par un même élan, à deux mains, de son pull-over, de sa robe et de sa combinaison de soie en les faisant passer par-dessus sa tête. Son porte-jarretelles était du grenat de la robe, comme sa culotte qu'elle fit tomber lentement.

— Étrenne-le ! Je ferai un vœu.

J'ai eu du mal à descendre à temps pour le dîner. J'avais voulu en son honneur étrenner moi aussi, plus chastement, un smoking et un plastron neufs. Naturellement, tout se présenta de travers. Elle dut finir par me bichonner, rigolarde. Elle me laissa partir le premier, puis apparut dans une robe du soir de soie noire, très fermée contrairement à celle de la *party* sur la péniche, mais qui laissait, fendue haut, deviner sensuellement son corps, ses jambes. Seuls ornements, son collier en maillons de chaîne d'or, les boucles d'oreilles et le bracelet qui allaient avec.

Elle n'avait pas résisté à inaugurer ses chaussures grenat qui lui donnaient non seulement des jambes, mais un port de déesse. J'allai à sa rencontre et elle entra à mon bras, non seulement la plus belle et la plus jeune, mais la plus distinguée de la salle, supportant avec indifférence les regards braqués sur elle.

Elle m'affichait et, assise en face de moi, plaça sans façon ses pieds au contact des miens pour affirmer sa possession. Elle s'empara de la conversation, à la première pause de M. Jousse, pour la conduire aussitôt sur les troubles en Italie. Mussolini, après sa marche sur Rome, venait d'obtenir les pleins pouvoirs.

— Je me suis laissé dire qu'il y avait de l'anarchie, opina M. Jousse.

— À présent, monsieur, il y a du crime. On tue les opposants. À tout le moins, on vient les chercher de nuit, on les gave d'huile de ricin et, quand ils sont à point, on les relâche au milieu de la foule afin qu'ils perdent toute dignité avant qu'on les batte en public. À croire que cette guerre si affreuse continue de tout contaminer. Et pourtant, monsieur, j'aime l'Italie, son passé, son peuple. Je m'y habille. Je me sens un peu italienne de cœur. C'est pourquoi elle me fait si mal.

J'écoutais sa voix chaude et j'y retrouvais le ton de ses confidences dans sa première lettre. M. Jousse prit le temps de réfléchir :

— L'Italie sans doute est contaminée, de même que l'Allemagne. Mais la France est victorieuse, comme votre pays l'Angleterre, madame Looker.

— Je crains que vous n'ayez de grandes désillusions, monsieur Jousse. Nos deux pays, sous leurs flonflons, sont en bien mauvais état. Je plains le réveil de ceux qui, en Italie, ne voient que les avantages qu'ils tirent à être du côté du manche.

— Il faut de l'ordre. Voyez la révolution bolchevique...

— Si l'on avait moins cru là-bas aux vertus du knout, les extrémistes ne seraient pas venus au pouvoir... Croyez m'en, monsieur Jousse, l'Italie donne un bien triste exemple. Ces faisceaux, ces *fasci*, sont la crapule, sacrée tout à coup police et justice. On trie les gens sur leur mine, sur la tenue. Vous les voyez harponner un jeune ouvrier sur un trottoir, en plein jour, parce qu'il porte une casquette dans un quartier bourgeois, et le rouer de coups de canne en hurlant que c'est un bandit rouge...

Elle avait dix autres histoires du même tabac. Le curé déshabillé de sa soutane, des femmes arrachées à leurs enfants... Les disparitions. J'éprouvais le même écœurement que devant les récits des horreurs de la guerre, mais cela se passait la paix rétablie. C'étaient des mœurs de sauvages. Autrefois, à un détour de Tite-Live, de Tacite ou de Suétone, il m'était arrivé plus d'une fois de me dire que les Romains ne connaissaient guère de mesure dans la violence civile, mais celle-ci se passait désormais au XXe siècle. À combien, cent cinquante kilomètres, deux cents d'où nous étions ?

L'arrivée de la bouillabaisse détourna la conversation sur sa succulence. Au dessert, M. Jousse s'éclipsa après nous avoir fait servir du champagne. Visiblement les récits de Lily n'avaient pas été de son goût. Il avait dû calculer ce qu'il risquait de perdre en clientèle italienne.

Lily rapprocha aussitôt sa chaise de moi et se pencha pour chuchoter :

— Mon mari, ce nouveau régime en Italie le fait positivement jouir. Il en bave d'admiration. On dirait que ce monde de brutalité et d'humiliation généralisées a été conçu pour lui... En dépit des proclamations morales, lui et ses pareils s'encanaillent comme des boyards, sans

voiles ni masques. La morale, c'est bon pour les pauvres. Les délaissés. Les fascistes mettent à nu nos bonnes sociétés si vertueuses. C'est le seul mérite de ce régime.

Sous le choc de son regard noir intense, j'ai baissé les yeux. Mais même là encore, je n'ai pas perçu à quel point elle pouvait parler pour elle. J'ai mis mes mains sur les siennes.

— Je voudrais tant pouvoir te sortir de tout ça.

Elle a baissé ses yeux à son tour.

— J'y retourne, mon chéri. Je repars samedi pour le rejoindre à Venise... Même adresse, le *Danieli*. Ce que je risque, c'est de m'ennuyer une fois que j'aurai refait le tour de l'Accademia, de la Scuola Grande di San Rocco pour les Tintoret, des églises à la recherche des Titien... Je t'y conduirai un jour. Il n'y a que des spectacles insipides, même à la Fenice. Heureusement, j'avais acheté à Paris au *Divan* tout ce que Stendhal a écrit sur l'Italie, en dehors de *La Chartreuse de Parme* et des *Chroniques italiennes, Histoire de la peinture, Les Promenades dans Rome...* Un joli tas de petits volumes bleus. Je t'écrirai des citations... Je vais vivre dans ce passé ma passion italienne que tu m'as révélée...

J'ai levé mon verre pour m'empêcher de rougir. Je ne savais pas ce que c'était que la Fénitché, comme elle disait, ni le *Danieli*. Je n'avais lu que *La Chartreuse* et maintenant les *Chroniques italiennes*. Je ne la rattraperai jamais, puisque, à chaque moment, elle accroissait la distance de sa culture avec la mienne. Je la laissai remonter seule à notre chambre. J'avais à veiller au bon fonctionnement de la soirée, à la mise en place des tables de bridge...

La conversation continua de me hanter. Je comprenais que, en fustigeant les *fasci*, Lily donnait libre cours à son aversion et à son mépris pour la bonne société si faussement civilisée de nos pays vainqueurs. Elle m'avait déjà

distribué pas mal de confidences, mais comme des cartes dans le désordre. En dépit de mes efforts pour les classer, je restais loin de la donne d'ensemble. Plus loin même que je ne le croyais. D'abord, je tenais trop compte de Stendhal et pas assez de l'adjectif dans cette passion *italienne* qu'elle me vouait. Tout ce qui était italien prenait une signification exemplaire à ses yeux. Ensuite, trompé sans doute par la propension des Anglais aux châtiments physiques, je ne reliais pas assez son indignation, devant les coups de canne des fascistes sur leurs adversaires à terre, au souvenir de ceux que son père lui avait infligés. Lily m'éblouissait d'être si intacte, comment aurais-je songé à ouvrir la porte de son enfer d'enfance ? Il faudra que cela vienne d'elle. Voulait-elle déjà, par son reportage si passionné sur ce qui la révulsait en Italie, me mettre sur la voie ? Cette idée ne m'est venue qu'en écrivant ce récit. Je pense qu'à ce moment des premiers pas de notre amour, comme lors de notre première journée à Paris, elle n'osait pas déverrouiller cette porte.

Je me représentais quand même un peu mieux sa vie, ou sa non-vie avec Looker. Tandis qu'elle me racontait ses emplettes et ses choix, j'avais fini par percevoir qu'en deux ans elle s'était assurée de son indépendance, devenant une professionnelle dans le commerce de l'art. Cet argent, dont elle disposait sans compter, ne venait pas seulement de ses économies d'épouse entretenue, comme elle me le proclamait, mais de ses gains. L'en ayant félicitée, j'avais reçu un haussement d'épaules et une leçon de cynisme : « Le commerce est aussi un vol. Tu es mon plus noble investissement. Le seul vraiment noble. »

J'ai poursuivi mécaniquement mon train-train, restant en esprit avec Lily, jusqu'à ce que M. Jousse me frappe sur l'épaule.

— Laissez donc. Vous avez mieux à faire...

Décidément, la protection de Fritz Lewis me catapultait au sommet.

Lily était dans la baignoire et j'entendais le clapotis de ses mouvements, mais elle avait mis à profit cette petite demi-heure sans moi pour rendre la chambre méconnaissable par petites touches de rangement, dissémination des roses, déplacement des tables de nuit, des fauteuils. Ce n'était plus une chambre d'hôtel. Quand j'y suis entré parce qu'elle m'appelait, j'ai tout de suite vu que la salle de bains était devenue sa salle de bains, le lavabo cerné par l'assortiment de son parfum, de son eau de toilette, de sa poudre, de son rouge à lèvres. Deux pyjamas, une robe de chambre, des cravates venant de Venise m'attendaient. Je n'avais jamais vécu avec une femme, partagé le même territoire. À Paris, j'étais un amant de passage chez elle... Ici, grâce à elle, nous étions soudain chez nous. Avec un chez-nous. Elle préméditait déjà cette transformation dans la voiture en parlant de chez nous. Et ces cadeaux dont elle me comblait ! J'étais heureux. Je croyais au paradis. Je voulais trouver des mots pour la remercier, mais tout me semblait cucul. Elle sortit son buste de l'eau.

— Chéri, viens me laver le dos...

J'ai cessé de penser.

5

J'avais réussi à me lever sans la réveiller, mais je ne pouvais m'arracher à la contemplation de son enfouissement souriant dans l'oreiller. Les arcs noirs de ses sourcils l'illuminaient. Ses paupières fermées, ses longs cils rimaient avec eux et ajoutaient leur grâce au charme de son visage si volontaire. Aucun masque ne la guindait plus en chef d'entreprise, en voyageuse passionnée, ou tout simplement en adulte. Une jeune fille dans sa fraîcheur inaltérée. Fragile, parce que meurtrie. D'autant plus téméraire. Peut-être l'avais-je entrevue ainsi dans l'oubli de soi de l'amour ? J'ai craint que mon admiration ne la sorte du sommeil. Je suis parti sur la pointe des pieds. Il était convenu qu'elle sonnerait pour le breakfast. Je le fis préparer comme elle m'en avait donné l'exemple. Elle ne se manifesta qu'à neuf heures passées, ce qui me ravit, bien que je me sente mourir de faim à force de l'attendre.

— Je n'ai jamais dormi comme ça depuis, dirai-je pour rester polie, ce qui m'a conduite à mon mariage... Tu me réussis, Monsieur mon amant... Tu m'as donné la sécurité que je cherchais si vainement...

Elle ne crânait plus du tout soudain. Une fois de plus, j'ai admiré son appétit, sa gourmandise. Puis j'ai remarqué

la finesse des parements de dentelle de sa chemise de nuit, à quoi je n'avais simplement pas encore pris garde. Il n'y avait, selon elle, après cette guerre, plus de vrai luxe intime pour une femme qu'en Italie, et encore, au nord, à Florence, à Milan, à Venise. Et, dans cet écrin somptueux, je redécouvris le côté petite fille, pas très sûre de croire en elle, que j'avais surpris tout à l'heure et qui me tourneboula de plus belle. Je me convainquis d'être vraiment le premier à lui apporter une sécurité. Le lui avouer la fit s'épancher, entre deux bouchées, sur ce qui la taraudait, dont elle n'avait évoqué que des généralités dans la conversation hier soir avec M. Jousse.

— Tu ne peux pas savoir ce que j'ai éprouvé en voyant s'accomplir la métamorphose de Looker en Italie. Je le savais bouffon par couverture, dissimulation si tu préfères, mais capable de rancunes terribles, de violences sans frein. Oh, pas contre moi, qu'il évite d'avoir sur son chemin comme toute autre femme l'ayant percé à jour. Avec lui, je me sens autant sur le qui-vive qu'une Blanche aventurée dans un des pires quartiers noirs aux États-Unis.

Elle s'arrête, histoire de vérifier que j'approuve. Je hoche la tête. Évidemment pour elle, je suis aussi un Américain. Elle engloutit le reste de son toast, l'arrose de jus d'orange.

— Il aime à exercer son arrogance, sa vilenie, aussi bien contre ceux qui sont en affaires avec lui que contre les domestiques ou ses conquêtes rétribuées, même contre Louis son homme à tout faire, chauffeur, amant, marin, que tu vas découvrir un de ces jours...

Elle se beurre une autre tartine, l'enduit de gelée de groseilles. J'essayais de me représenter sa cohabitation avec ce factotum nommé Louis. Elle ne m'en laissa pas le temps :

— Mais avec les fascistes, mon chéri, il a appris autre

chose, le plaisir d'insulter en groupe. Je ne sais pas si tu vois... Il a participé à des expéditions punitives et s'en est vanté à moi comme d'autant de faits d'armes, lui qui n'a jamais tenu un fusil ! Cette émulation dans la cruauté commise en bande l'a doté d'un répertoire de sensations sadiques inexplorées. Comme il n'ose tout de même pas me raconter ses galipettes, il trouve là un exutoire. Il en salive : humilier, dégrader, battre, sans doute aussi torturer, impunément. Une vocation qu'il peut enfin assouvir. Nous aurions dû rentrer à Londres début décembre. Il rêve de s'installer à Rome... à demeure...

Sa voix se cassa malgré elle. Après m'avoir demandé si je voyais, elle s'était mise à parler la tête baissée à nouveau, comme en lisant sur ses mains, et ne l'avait pas relevée. Je l'ai forcée à me regarder en lui levant le menton :

— Tu peux prendre davantage de distances ? Il a, tu le dis toi-même, des emplois de son temps où tu ne figures aucunement.

Elle eut un sourire désabusé :

— Pas encore, mon chéri. Je dois me tenir sur mes gardes. Il me fait peur, mais ma présence lui est indispensable pour affirmer dans les réceptions de la bonne société qu'il est comme il est et, en même temps, arbore une épouse qui éclipse les leurs, ou leurs maîtresses en titre, tout aussi mal loties d'ailleurs que moi... Je n'ai pas le droit à l'erreur, alors, chéri, laisse-moi ne rien précipiter... Elle quêta mon approbation d'un haussement de sourcils. Avant que j'aie pu dire d'accord, elle reprit, plus libérée : Tu ne peux pas savoir, Guillaume, à quel point cette bonne société italienne est double. Tu me diras qu'il en est de même à Paris, à Londres. Mais, là-bas, l'hypocrisie est portée à un degré plus enrobé, plus décoratif que partout ailleurs. Peut-être depuis que le fascisme leur apporte un sentiment d'impunité. Et là, Looker excelle

avec son goût pour le paradoxe inconvenant, voire à la limite de l'obscénité. Il adore assassiner d'un compliment, d'une indiscrétion qu'on ne supporterait de personne d'autre. Il prend des droits d'eunuque au harem avec ces dames qui me dévisagent pleines de commisération...

Elle avala sa dernière bouchée, but son thé. Elle dit tout à trac, comme pour elle-même :

— Il m'arrive de me demander s'il n'a pas pris goût à tuer.

La même ombre sur son visage que le premier soir, à bord de la péniche, quand j'avais parlé de la guerre. Je l'ai prise par les épaules, j'ai à nouveau senti ses os, ses clavicules, sous la chemise. Une gosse. La différence, c'est que ce matin elle était mienne, et elle se laissa aller dans mes bras. Je ne savais pas encore quel serait au juste mon rôle dans sa vie, mais, avant tout, il m'appartenait de l'affranchir de Looker. Cela ne me donnait pas un avenir, mais une certaine portion d'avenir à gagner. Cette assurance dut se lire sur mon visage. Elle s'éclaira :

— Je te réussis moi aussi. Tu es très beau ce matin, très conquérant, dit-elle.

J'ai ouvert les rideaux. L'aube ne semblait pas s'être levée. Il tombait des cordes. Dommage, pour une fois que M. Jousse m'avait accordé de lui-même la journée... Mais à deux, enlacés sous le même parapluie, ce déluge n'avait rien de triste. Dans l'Alfa non plus qui possédait un essuie-glace prototype dont le va-et-vient était guidé par une pompe qu'on embrayait sur le moteur. Je conduisis Lily à Antibes qu'elle ne connaissait pas, au château Grimaldi à peu près à l'abandon. La vue sur la mer était bouchée. On distinguait à peine le Cap.

Nous sommes partis vers l'arrière-pays et ses petits villages isolés, Vallauris chapeauté par les lourdes volutes de fumée noire de ses fours de potiers, Mougins perché sur

sa colline. Je me régalais à conduire l'Alfa sur ces routes montagneuses empierrées que la pluie rendait boueuses. Celle vers Cannes était asphaltée. La voiture fit jaillir des gerbes d'eau jusqu'à son toit.

La pluie se calma un peu comme nous entrions dans la ville. J'ai d'abord conduit Lily sur la Croisette. Elle lui trouva un aspect artificiel, avec ses palmiers devant de lourds hôtels rococo. Les Anglais pullulaient sous de gros parapluies.

— Je les déteste. Presque autant que les fascistes italiens. Tu ne connais pas leur rigidité de mœurs. Toute faute d'une femme par rapport à leur code est impardonnable. Eux se passent toutes leurs extravagances ou leurs outrages aux bonnes mœurs. Emmène-moi dans une rue commerçante. Je voudrais me promener avec toi. Il faut que je m'achète de grosses chaussures...

J'allai garer l'Alfa rue d'Antibes devant un bottier. Lily portait un chapeau à larges bords souples, d'un rose éteint, trop clair pour la saison, qu'elle ramenait aussi d'Italie comme ses gants de même teinte, et qui s'appelait, me semble-t-il bien, une capeline, mais le vent faillit l'emporter et elle la rangea dans la voiture. Ça ne se faisait pas, ou plutôt ça faisait tout droit petite vertu pour une femme de sortir en cheveux à l'époque, mais elle s'en fichait comme de sa première poupée. Elle a dû attacher de l'importance au souvenir de notre équipée en ce jour de pluie, car j'ai retrouvé réunis la capeline et les gants roses l'année dernière, en ouvrant une vieille malle... Ce qui m'a frappé aussi, ce fut de me cogner dans la devanture à une réclame assez agressive pour les bottines Lewis, les seules vraiment imperméables... Nous avons salué mentalement la présence indirecte de Fritz. Le modèle pour femme avait la forme d'une demi-botte élégante. Lily les garda aux pieds. On nous indiqua un magasin où l'on

vendait des cirés. Nous en sommes ressortis prêts pour une virée en mer par gros temps.

Je connaissais un restaurant de poissons sur le port, à l'époque tout petit, occupé par les seuls pêcheurs du lieu et non par les plaisanciers comme aujourd'hui maintenant qu'il a décuplé, peut-être centuplé de volume. Le patron jovial nous accueillit en nous ouvrant les bras et en chantonnant de son meilleur accent :

— De jeuneu zamoureux... Ça me channge des rommbièreusses d'hiver...

Tandis que je traduisais pour Lily ses rombières d'hiver, il fit d'autorité le menu avec des huîtres de Méditerranée pour commencer, un loup au fenouil, du rosé de Vidauban, des crêpes flambées au marc du pays... Je me souviens que Lily avait inventé que nous mangions ensemble dans la même coquille d'huître jusqu'à ce que nos lèvres se rencontrent. Nous riions comme des enfants. Le vin si gouleyant nous grisait.

— Je voudrais marcher au bord de la mer, sur une plage. Nous voilà équipés pour... Ensuite, nous aurons mérité une bonne sieste...

J'avais pensé aux plages de Juan-les-Pins, mais elles étaient trop balayées par les vagues. J'ai coupé le Cap par sa base pour voir si Antibes ne se trouvait pas plus protégé et, soudain, j'ai calculé que le seul abri à ce vent d'ouest serait fourni par le cap lui-même. Nous avons retrouvé la mer à un endroit désert, bordé de pinèdes. Elle paraissait ici miraculeusement plate, la pluie ayant beaucoup diminué. Lily sortit cheveux au vent. Nous avons trouvé une sente pour atteindre le rivage. Elle débouchait sur une baie sauvage qui me permit de m'orienter :

— La baie de la Garoupe. La plage est trop sale, mais nous pourrons marcher sur les rochers...

Lily battit des mains tant la courbure de la côte était

harmonieuse, même si le sable disparaissait sous une foule de débris et surtout une couverture épaisse d'algues sèches qui avaient fini par former le rivage, les flots venant battre contre leur étagement. Nos pas s'y enfonçaient comme en des coussins, mais, à droite, le sentier des douaniers en direction du Cap était bien dégagé. Lily m'y a précédé en courant, jouant à ne pas se laisser rattraper par moi.

La pluie s'était complètement arrêtée. Il y eut une brusque échancrure dans les nuages et le soleil perça. Lily est arrivée la première au massif de rochers du bout de la baie. Nous les avons escaladés jusqu'à la pointe. Nous nous sommes enlacés devant le grand large qui s'ouvrait jusqu'à l'infini maintenant que le soleil dégageait l'horizon. J'avais appris, au cours des deux hivers précédents déjà, à aimer toutes les Méditerranées : le miroir bleu carte postale des calmes sous le grand soleil, la mer verte des jours sombres, plus verte encore lorsque le vent d'est la déchaînait, ses friselis d'écume sur le bleu le plus bleu, horizontal, des grands mistrals. Cet après-midi, elle nous offrait son plus beau glauque. Le vent nous caressait joue contre joue. J'ai respiré à pleins poumons.

— La Garoupe nous a porté chance, dis-je, grisé par le grand air.

— Tu m'as rendu ma jeunesse, mon chéri...

— Tu es en plein dans ta jeunesse...

Je protestais pour conjurer le sort. C'était vrai pour moi aussi. J'aurais voulu que ce moment d'unisson n'eût pas de fin. Je dis un peu bêtement :

— Je me sens comme avant la guerre.

Elle m'a pris par la main :

— Tu m'as lavée de tout. Je vais t'étonner : je n'en veux pas à la guerre. Je serais aujourd'hui sans doute une lady frigide dans un château funèbre, n'ayant pour distraction

que son palefrenier ou son professeur de ski et des obligations mondaines étouffantes. Je ne t'aurais pas rencontré à temps. Mes bêtises, au lieu de les improviser à vingt ans, je les aurais longuement mûries dans la solitude et elles me seraient tombées dessus à quarante, rancies, bien plus dangereuses, et je ne t'aurais pas eu pour m'en sortir.

(Quand je me relis, je tique sur palefrenier, parce que *L'Amant de Lady Chatterley* n'a été publié qu'en 1928, cinq ans après. Pourtant je mettrais ma main au feu que Lily a bien dit palefrenier cet après-midi-là. Mais allez savoir avec le travail de la mémoire et ce français qui vient sous ma plume, à la fois suranné du fait de ma date de naissance et anachronique parce que je le parle toujours... De toute façon, Lawrence n'a pas fait intervenir de professeur de ski. Ils ne sont devenus à la mode comme amants de loisirs que bien plus tard. Mais, depuis son mariage, Lily avait skié chaque hiver à Saint-Moritz.)

Elle était partie rieuse dans sa tirade et l'achevait de son air le plus sombre.

— Pour te sortir de Looker, ai-je corrigé.

Elle se rembrunit encore.

— Il est encore trop tôt pour y penser, je le répète. Méfie-toi simplement de lui. Jure-moi que, quoi qu'il arrive, quoique Looker puisse inventer, inventer de pire, tu me garderas ta confiance intacte...

Je l'ai serrée dans mes bras.

— Je le jure. Comment peux-tu douter...

— Il est capable de tout.

Elle mit sa tête sur mon épaule. Quand elle se releva, des larmes perlaient qu'elle effaça d'un revers de la main. Je ne l'avais jamais vue ainsi.

— Laisse. C'est d'avoir eu peur... Ne m'abandonne jamais, Guillaume. Si c'est pour une autre femme, je te tuerai, mais si tu en venais à ne plus m'aimer, je me

noierais dans le whisky à en mourir. Elle se força à sourire : Ne t'inquiète pas, j'ai besoin de prévoir le pire et si fort que je croie que c'est vrai... Maintenant, le meilleur est encore meilleur et le meilleur, c'est toi.

Elle prit mon bras, fixa l'horizon et essuya à nouveau ses larmes de la main. Je lui tendis mon mouchoir :

— J'essaierai de te délivrer, balbutiai-je...

Elle eut son sourire le plus tendre.

— Tu n'es pas en cause. Je pleure parce que je viens de penser qu'un lieu sauvage comme celui-ci aurait été fait pour maman. Le dernier été que j'ai passé avec elle, celui de mes huit ans, elle m'emmenait sur des caps comme celui-ci en Cornouailles. Elle devait s'y sentir plus proche du Texas où elle était née et avait passé son enfance, de l'autre côté de l'Océan. Elle me tenait par la main et me parlait de sa mère, celle que j'appelle *mi abuela*, ma grand-mère, une Espagnole, née au Texas, *la abuela* dont je t'ai parlé dans ma première lettre...

Lily s'était interrompue pour scruter à nouveau la mer. J'ai pensé que *la abuela* devait avoir ce profil à la fois fin et dur, tel qu'il était dégagé en ce moment de sa chevelure noire qui flottait en arrière sous la brise du large.

— Espagnole ? Tu veux dire une Espagnole du temps où le Texas était encore espagnol ? Avant l'intégration aux États-Unis ?

— Oui. Elle s'était laissé, peut-être s'était fait, enlever à vingt ans. On les avait rattrapés. Son oncle avait tué son amant. Je t'ai écrit la rumeur qui courait sur elle que j'ai apprise par ma nourrice, le jour où mon père m'a arrachée à elle... Ne fais pas cette tête-là, j'avais quand même dix ans. Ma nourrice pensait que je serais précoce et, avant de m'abandonner pour cette école catholique en France où mon père m'enfermait — note bien, catholique, c'était la concession à la mémoire de ma mère —, elle m'a

raconté l'*abuela* et comment j'allais devenir femme, et ce que j'aurais à donner ou à refuser aux hommes, se doutant bien que les bonnes sœurs ne m'aideraient guère, et que si je tenais de *la abuela*...

Elle m'observa, ironique. Je l'ai encouragée :

— Tu tiens de ta grand-mère. Je n'en doute pas.

— Tu y es. Bon, alors, j'en reviens à grand-père. Il fallait sans doute son absence de préjugés d'Américain d'un certain âge pour épouser cette jeune fille avec tache et qui ne s'en cachait pas. Il a tué deux hommes en duel pour ou à cause d'elle. Je crois que *la abuela* et lui au bout du compte ont été heureux. Elle l'aimait beaucoup. Il est mort très vieux, le fusil à la main, en défendant la propriété familiale contre une bande d'irréguliers à la fin de la guerre de Sécession. Ma mère... venait de naître.

« Mère » avait déclenché un sanglot qui la secoua. Je l'ai serrée dans mes bras, mais elle se dégagea :

— Laisse-moi finir, chéri. C'est important que tu le saches. Ma mère était une petite dernière, sans doute ce qu'on a appelé au cours de la dernière guerre un bébé de permission, et elle s'est trouvée en même temps orpheline de père et la seule survivante des enfants, ses deux frères aînés étant morts au combat dans les rangs du Sud. Pour son malheur, à vingt ans, elle est tombée amoureuse d'un diplomate anglais en mission à Houston. Tout à l'opposé de sa mère, le flegme, la pudeur. Bien que *la abuela* fût dans la gêne et qu'il fût un très beau parti, elle a tenu bon contre ce mariage.

— Ta mère s'est fait enlever ?

— Tu n'y es pas ! Elle était butée, mais trop sensible aux convenances. Mon père a attendu la mort de *la abuela*. Se sachant partir, elle a dit à ma mère : « Tu vas en mourir, privée de soleil. » À ces ultimes vacances avec moi, maman m'a dit qu'elle regrettait de lui avoir désobéi. On

nous a séparées pour la nouvelle année scolaire, parce qu'elle crachait le sang. Elle est morte de l'Angleterre. Lily a tourné le dos au grand large.

— J'ai compris ça dès que j'ai un peu grandi. Je me suis fait un devoir depuis de désobéir à l'Angleterre. Maman me disait aussi que j'étais le portrait vivant de *la abuela*. Je suis sûre que mon goût pour les coups de tête vient d'elle. Je n'ai pas une photo d'elle, ni de mon grand-père. Mon père a tout fait pour me couper de mes racines. Il m'a aidée à me façonner *la abuela* dont j'ai besoin.

— Mais comment se fait-il qu'il t'ait mise au collège en France ?

— Il était alors en poste à Paris. Sans doute par remords à cause de ma mère, il m'a placée dans une école catholique et ne m'en a sortie que pour me fiancer. Mon engagement dans la Croix-Rouge en mémoire de leur fils a été favorisé par ceux qui auraient dû devenir ma belle-famille. Je le lui ai imposé. Il est mort peu après. Je n'ai pas demandé de permission pour assister à son enterrement. Tu comprends pourquoi j'ai tant besoin d'échapper aux règles...

Cette fois nous n'avons plus couru. Nous avons même marché précautionneusement sur ce sentier inégal, où l'on risquait à chaque instant de glisser. Nous avions un avenir et nous devions l'économiser et le protéger.

Nous avons réussi. Ce soir-là, nous nous sommes esbignés de la salle à manger sitôt que les joueurs de bridge se sont donné le signal. La prose n'est revenue que le lendemain matin, quand il a fallu que Lily reparte. Elle avait décidé au dernier moment de faire réviser son Alfa à Milan, histoire de gagner beaucoup de temps sur le train et de la liberté. Au moment de boucler ses bagages, elle hésita sur les vêtements à porter. Elle retrouverait l'hiver à Venise. Aussi a-t-elle repris la toque, le pull, la robe et

le sac grenat portés à son arrivée, me donnant à garder la capeline et les gants rose éteint.

— Je te laisse comme ça ma présence. Il y a aussi mes dessous dans la commode... Je vais revenir le plus vite possible. C'est plus facile maintenant que je sais que je peux me décider au dernier moment, puisque cette chambre est aussi la mienne... J'ai un chez-nous.

Cascade de son rire pour exorciser le destin... Soudain un froid me pénétra.

— Mais dis-moi, cet été, Looker sera là...

— J'ai tout prévu. Pour la forme, j'aurai la chambre voisine de la nôtre. Looker, celle d'après. Il faut qu'elle communique avec la suivante où il logera son chauffeur Louis, qui est aussi le marin de son bateau et le reste. Looker est une menace, ça oui mon chéri, mais, sauf quand il se saoule ou quand il libère ses penchants en Italie fasciste, il n'est pas une gêne. Je suis un décor.

Je lui pris les mains pour dire d'un ton pénétré :

— Je te libérerai de lui.

Elle fit non de la tête, avec son sourire le plus railleur :

— Pas plus que tu ne libéreras l'Italie de ce Mussolini et de ses bandes. Nous me divorcerons de lui, mon chéri. Mais, je te le redis, le temps n'en est pas encore venu. Pense que cet été la Garoupe sera un enchantement. Parce qu'elle est inconnue, ce sera l'Océanie. Il faut que tu sois un régisseur de l'évasion, que tu y prévoies des piqueniques. Sibylle les adore et excelle à les mettre en scène... Elle a besoin d'être la reine d'une fête permanente. Au fond, Fritz et elle ne peuvent pas vivre sans la fête. C'est pourquoi ils se sont installés à Paris, parce que c'est là où se réunissent tous ceux qui veulent s'étourdir pour oublier la grande tuerie, mais aussi le renfermement des États-Unis sur eux-mêmes...

Pour conduire, elle enfila ses gants grenat et resta en

cheveux. Son auto était son royaume où les règles de maintien du dehors cessaient d'avoir cours. Quand le tournant de la route l'eut avalée, il m'a semblé que nous venions de vivre ensemble au moins toute une semaine.

La abuela... Lily m'avait confié non seulement ce roman de son origine, mais son histoire de petite fille, l'ombre jetée par ce père qu'elle détestait, tout ce qui l'avait faite telle que je l'aimais. Je ne pouvais rien échanger avec elle de pareil. Je n'avais pas de racines. Mon père avait rompu avec sa famille lotoise en abandonnant ses études et des perspectives de fonctionnaire ou de politicien pour obéir à sa vocation de cuisinier et s'expatrier. J'avais des souvenirs fort vagues de réunions dans la famille américaine de ma mère, avant que mon père ne décide de m'envoyer contre elle comme pensionnaire au lycée Henri-IV à Paris pour y accomplir la fin de ma scolarité. Les choses ne devaient déjà pas aller très bien entre ma mère et lui, puisque je passais mes vacances d'été dans des camps de scouts au New Jersey ou au Vermont. Lily serait la dépositaire du passé pour nos enfants... Sans doute raconterait-elle à ses filles un jour *la abuela...*

À présent, je comprends que Lily venait de me donner une nouvelle clef vers son enfer d'enfance, mais je ne songeais toujours à rien ouvrir avec. Le passé était le passé. Ou plutôt, je n'entendais par passé que ce qui conduisait, même par le pire, à notre vie commune. Je crois que le vrai début de notre couple date de cette promenade sous la pluie jusqu'au petit cap au bout d'une baie de la Garoupe alors déserte, ce jour de fin d'automne où la Méditerranée était glauque.

6

L'hiver fut ponctué par les escapades de Lily pour venir chez nous, sauf en janvier occupé par un voyage aux États-Unis. Une semaine pour chaque traversée coupa les communications. Je reçus un télégramme : *Tout trop loin, New York de Paris, Chicago de New York, moi de toi. Prohibition va de pair avec interdiction d'enseigner Darwin. Stendhal ne m'aide plus. Serai à Antibes 7 février. Love. Lily*. Une enveloppe du lourd papier ocre clair arriva avant elle. *New York, 21 janvier. Amour, privée de toi, je n'ai personne à qui dire que l'hypocrisie yankee a pour seul avantage sur l'anglaise ou l'italienne de se pratiquer à gros sabots. Enfreindre la prohibition est un jeu, les speakeasies te versent du whisky dans ton thé, mais les ligues de vertu pavoisent. Mélange détonant de provincialisme culturel inquisitorial, que Stendhal eût abhorré — du coup, c'est trop pénible de le lire —, et d'ouverture à la modernité pratique. Celle-ci l'emportera un jour, mais quand ? Je comprends que les Lewis aient pris les devants pour jouir de la prospérité américaine, mais en France. En rentrant, je vais me nettoyer à Saint-Moritz. Quand tu skies, tu ne penses à rien d'autre. Sauf à tes bras. Love. Lily*. Son paraphe noir, pied de nez à l'ordre moral, était là.

Elle vint me montrer son visage bronzé avec un jour d'avance. Nous avons vécu notre première semaine à deux. Il y en eut une autre début mars. Looker s'était installé dans un grand appartement au bord de la Villa Borghese. Elle l'évitait, mais avait des affaires à régler à Paris. Elle voyageait par le train, l'Alfa restant au garage à Milan pour l'hiver. Du coup, Train bleu aidant, nous fûmes ensemble chaque week-end. J'eus la surprise de la voir surgir dans l'Alfa un jeudi, fin avril, avec Sibylle. Fritz Lewis s'engageait dans un projet de ballet avec Cole Porter et ils étaient descendus chez lui le temps de le mettre sur les rails.

C'était un de ces jours où, sur la Côte d'Azur, le printemps encore neuf règne en majesté. Installées sur la terrasse, elles créèrent un contraste ravissant. Lily, tête nue, retenait par un bandeau les vagues de sa chevelure coupée court. Elle s'était mise au rose qui rendait sa chevelure plus noire. Sibylle arborait un turban et un collier de perles de la plus belle eau plongeant jusqu'à sa ceinture. Elle s'illuminait de jaune paille, soulignant sa blondeur. La mode veillait alors, au contraire de ce que nous avons connu plus tard, à effacer la poitrine comme les hanches avec des robes à forme vague, ornées et non resserrées de ceintures molles et basses sur des évasements en volants. Mais ni l'une ni l'autre n'avait de ces volants. Je fus frappé par la simplicité des formes droites et la légèreté des crêpes de soie qui laissaient deviner leur corps. Sibylle me fit signe.

— Lily m'a entraînée chez Chanel. Que pensez-vous du résultat ?...

Avant que j'aie pu exprimer mon admiration, Lily se leva, pirouetta pour démontrer que sa robe n'entravait aucun de ses mouvements :

— C'est le modèle qu'elle vient de lancer pour la

conduite automobile. J'abandonne les Italiens qui en restent aux femmes décoratives...

— Voyez, cher Guillaume, comment votre femme me rajeunit, moi qui ne songe pas à conduire. Votre hôtel est ce dont Fritz et moi avons besoin comme point de ralliement pour les vacances. Je vais vous donner le planning des fêtes. Pour commencer, le 29 juin, nous célébrons avec Picasso la Saint-Pablo.

Lily devait connaître la liste par cœur. Elle me lança du bout des doigts une bise et s'éclipsa. Sitôt qu'elle se fut éloignée, Sibylle me chuchota :

— Vous lui faites un bien fou, Guillaume. Je l'ai su dès que je vous ai vus sur la péniche. Je le lui ai dit le lendemain, mais elle avait déjà décidé d'être votre maîtresse. C'est ma fille. Et même plus, parce que je n'ai pas à l'élever mais à la refaçonner, vous me comprenez... Son voyage aux États-Unis l'a mûrie. Elle attend beaucoup de vous. Je vous tiens maintenant pour responsable d'elle...

Son mari et elle avaient fait sa connaissance à son mariage. Fritz, de commenter sur-le-champ, dans son meilleur français, sans voiler sa voix : « Du sordide victorien, comme toujours en carrosse et en brocart. » Aussi tous deux n'avaient-ils eu de cesse que de découvrir le secret enchaînant cette flamboyante et si triste jeune fille à Looker. Lily s'était épanchée.

— Je lui ai répondu, mon enfant, il n'y a que Fritz pour vous sortir de là. Les affaires l'ont frotté à des crapules de l'acabit de votre Looker. Il sait les manier.

Lily revenait, racée comme jamais, entraînant le mouvement de toutes les têtes vers elle dans son sillage. Elle s'assit et se pencha vers moi pour chuchoter :

— Je parie que maman Sibylle t'a confié mon sort. Elle me trouve trop radieuse pour que Looker n'en prenne pas ombrage...

— Il suffit que vous deux vous teniez sur vos gardes, dit Sibylle. N'oubliez pas que les gens qui ont ses penchants sont imprévisibles. D'ailleurs, compléta-t-elle, Fritz sera là. Looker le craint. Il sera plein d'onction.

Quand nous l'eûmes raccompagnée chez Cole Porter, Lily me confia l'Alfa et me demanda de revenir par la Garoupe qu'elle voulait voir dans l'éclat du printemps. L'après-midi était tiède et même chaud. Quand nous fûmes arrivés, elle courut au rivage de la baie et se pencha pour toucher la mer transparente et pure. Elle la jugea clémente et m'entraîna pieds nus, sandales à la main, sur le sentier des douaniers comme l'automne dernier. À la pointe du premier cap, nous découvrîmes à notre droite un autre promontoire de rochers puis, au-delà, une calanque bordée de pins dont l'eau limpide révélait le fond en pente raide. Les rochers nous isolaient du rivage de la baie.

La robe rose de Lily était assez ample pour qu'elle l'ôte en un tour de main. Elle la plaça sur un rocher, se mit nue sur-le-champ, courut dans la mer en faisant jaillir l'écume, plongea, réapparut dix mètres plus loin et me cria :

— Arrive ! C'est délicieux !

J'ai failli garder mon caleçon court, mais j'ai craint sa moquerie et j'ai plongé à mon tour. J'ignorais cette liberté de nager nu. Quand je suis parvenu à la rejoindre, elle s'est pressée contre moi, les pointes de ses seins durcies par la fraîcheur, ravie. Nous restâmes longtemps embrassés à nous donner des baisers pour goûter le sel sur l'autre. Elle me rejeta par surprise afin de me provoquer à la course. Elle crawlait mieux que moi et fonça vers le large. Je dus sprinter.

— Pas si loin, on dit qu'il y a des requins…

— Seulement, comme en Adriatique, quand la flotte américaine les nourrit de ses résidus… C'est mon premier

bain de mer de l'année... J'ai toujours rêvé de me baigner nue, mais l'Italie en dissuade et, pour ça, il fallait aussi que tu sois là...

Les dieux étaient nos cousins. Le soleil nous sécha sur la plate-forme rocheuse. Elle s'ouvrit à lui radieuse, puis m'attira comme si nous étions seuls au monde.

Nous ne nous désenlaçâmes que lorsque le soleil baissa derrière les pins. Elle décida de rester nue sous sa robe comme afin de poursuivre jusqu'au bout la provocation. Elle rayonnait.

— Je t'ai épousé devant la terre entière !

Je me sentais tout éberlué d'avoir osé me baigner nu, faire l'amour en plein vent... Il fallait que Lily aille de défi en défi, de *challenge*, comme elle disait, en *challenge*, pour connaître le bonheur. Saurais-je tenir ma partie dans une course si audacieuse ? Brusquement, j'ai cessé d'en douter. Notre pacte voulait que je sois en tout de son côté. Mais n'irait-elle pas trop loin un jour ? Ne braverait-elle pas le destin ? Ne s'y blesserait-elle pas avant que je puisse intervenir ? Je ne voulais surtout pas rompre le charme. Je sentais sur ma peau de légères brûlures dues au soleil de printemps et au sel. Je lui ai demandé si elle en éprouvait de pareilles. Cascade de son rire.

— Je tiens de ma *abuela* une peau d'Espagnole. Je n'attrape jamais de coups de soleil.

Quand nous avons repris la voiture, en relisant machinalement Lily Looker sur la plaque d'identification, j'ai repensé aux inquiétudes de Sibylle.

— Looker ne peut pas te faire chanter ?

Elle se rembrunit.

— Non, mais tu as raison de poser la question. Après ce qui vient de nous arriver, tu dois tout savoir de moi et de lui. Je m'en suis tenue aux grandes lignes l'autre fois.

Arrête la bagnole. À présent, tu es mon complice. Sois-le en tout.

Elle eut un rire un peu forcé, puis se mit à parler en évitant de me regarder, comme si elle lisait à nouveau sur ses belles mains sans bagues afin de ne rien oublier. Tout était venu de ce château à moitié démoli où siégeait l'état-major de l'unité de Croix-Rouge avec Winter, l'officier gérant dont elle m'avait parlé.

— Tu ne m'avais pas dit son nom.

Elle haussa les épaules :

— Il n'a jamais eu d'autre nom pour moi. Ça me semblait moderne de coucher. Il était là, sentait l'eau de Cologne. Tout se passait dans ma tête. Bon...

Elle s'adossa à son siège et guetta ma réaction. Savais-je ce qui se passait dans sa tête avec moi ? J'ai répété, pour bien montrer qu'elle pouvait parler de Winter, que je n'en étais pas jaloux :

— Tout est donc venu de ce château ?

— Et du hasard. L'armistice multipliait nos tâches. Retour des réfugiés, prisonniers de guerre. On nous fêtait. La liberté. Pas envie de retrouver les brouillards de Londres. Mon père, jamais su comment il s'y était pris, ne me laissait que des dettes. Donc, la France et la belle vie pour s'étourdir jusqu'à l'été 1920. Ultime inspection du château, histoire de m'assurer qu'on n'oubliait rien. Banco ! Au fond de l'office, une caisse plate en tôle contre un mur. Winter, le temps de dire ouf, la crochète. Enveloppées dans du papier d'emballage, trois peintures décadrées. Je ne connaissais pas grand-chose à l'art en ce temps-là, assez cependant pour repérer qu'il s'agissait d'œuvres hollandaises du XVIIe siècle. Deux tableaux de genre et un paysage. Hop, la caisse directo sur le plancher de mon ambulance. Aucun contrôle pour passer le Channel. En Angleterre, ni vu ni connu. Après tout, récupé-

ration sur la guerre... Tu me vois assez fière de moi. Pied de nez posthume à Monsieur mon père. Et pour tout te dire, ça me posait devant Winter. Je ne sais encore rien de ce qu'il est.

Elle releva la tête à nouveau pour vérifier ma réaction, en fronçant le sourcil afin de me provoquer. J'ai enchaîné, en restant dans la note désinvolte :

— Or, ton Winter a tout de suite pensé que Looker...

— *Illico presto*, il m'a envoyée chez lui que je ne connaissais pas, avec, planqué dans un vulgaire carton à dessin, le tableau qui paraissait le plus vendable, une fête paysanne en plein air. Nous en voulions cinq cents livres. Je devais faire miroiter à Looker la possibilité d'acheter les deux autres... J'ai cru comme une conne que je l'avais séduit. Il m'avait reconnue... Vous êtes la fille de...

Elle était encore plus belle dans sa colère contre elle-même. Elle balaya de la main le silence à la place du nom de son père et reprit son ton de récit saccadé :

— Chelsea, immeuble georgien, appartement dégueulant de tableaux, bijoux, statuettes. Se dandine en robe de chambre chamarrée. M'a offert du porto. J'ai même pensé, je te dis, qu'il me faisait du gringue... Moi qui me croyais affranchie, je ne savais simplement pas que les homosexuels existaient...

Cascade de son rire. Bref, Looker s'était montré tout de suite intéressé, avait marchandé pour la forme.

— Je suis repartie avec quatre cent cinquante livres... Encore plus contente de moi ! Je me suis acheté des dessous et des bas de soie, des robes. Être bien habillée me réconforte. Trois jours plus tard, Looker fait redemander son fric à Winter par deux truands. Tromperie sur la marchandise. Le tableau, un Steen, collection princière belge, archiconnu, invendable. Faute de fric, les

truands ont embarqué Winter sous la menace de leurs couteaux.

— Tu as fait les frais de l'arrangement.

— Winter a rappliqué en m'expliquant que j'avais tapé dans l'œil de Looker à cause de mon pedigree. Je ne voulais évidemment à aucun prix de ce porc. Même pour un mariage de façade. Il avait prévu mon refus. Dans ce cas, il me vendrait à un bordel où l'on saurait me dresser. Si j'essayais de m'enfuir, il me ferait arrêter comme voleuse à cause des inventaires. Il m'attendrait à ma sortie de prison. Re-bordel ! Je n'ai pas cherché à savoir s'il bluffait. Je suis allée droit chez Looker. « D'accord pour votre mariage de frime, mais c'est tant, tout de suite... »

Elle me détailla le marché comme si elle n'y avait pas été en jeu. Je lui ai apporté la réplique sur le même ton froid parce que je la sentais sur le fil du rasoir, crânant au bord des larmes :

— Looker, t'ayant épousée, ne peut plus raconter que tu es venue lui proposer un tableau qui ne t'appartenait pas. Tableau que tu n'avais d'ailleurs pas volé, simplement oublié de rendre... Tu es blanche comme neige.

— C'est ce que je me répète pour me rassurer, d'autant que Winter, mon officier, ne peut plus rien. Il est mort.

Elle l'avait dit d'une voix si neutre que j'ai sursauté, à cause du raccourci de Looker à ce Winter si soudainement décédé :

— Il est mort ou il en est mort ?

Elle s'empourpra, et je m'en voulus de m'être laissé emporter par ma colère contre Winter et Looker confondus, au point de la fouailler par ma question. Mais elle reprit posément son récit :

— Une fois touchée sa commission sur mon mariage, il devait me rendre mes inventaires signés. Peu apprécié déjà qu'il s'affiche durant la cérémonie, un tralala, moi en

blanc avec une traîne de cinq mètres tenue par des nièces de Looker, conduite à l'autel par un baronnet, ami de feu mon papa. Je fais prévenir le photographe que je ne veux en aucun cas Winter sur une image avec moi. Ou avec mon mari. Évidemment, Winter a oublié de renvoyer les papiers. J'en ai averti Looker. Huit jours plus tard, il m'a montré une enveloppe à lui adressée. Je n'en entendrais jamais plus parler.

— Cela bouclait l'affaire, dis-je, sentencieux.

— Oui et non. Pas longtemps après, au cours de notre voyage de noces, mais oui, ne tombe pas des nues, il en fallait bien un, à Venise comme de juste, au breakfast, Looker me déchiffre un entrefilet dans le *Times*. « Cadavre, dans un caniveau de Soho, tué d'un coup de poignard, d'un certain Winter, brillant officier *et cætera*. Pas su se réadapter à la vie civile. Vol semble être mobile du crime. Mauvaises fréquentations, n'est-ce pas. »

— Tu en déduis ?

— Que Looker a les mêmes mauvaises fréquentations. Note, pour lui comme pour moi, c'était tout bénéfice : je n'ai plus de passé ; du même coup, les toiles plus de mauvaise provenance. Je mettrais ma main au feu que le Steen est toujours à lui. On n'a pas découvert les deux autres peintures chez Winter. Je doute, l'ayant connu, qu'il s'en soit défait à bas prix...

— Même s'il a des projets lointains sur ces toiles, Looker ne peut rien contre toi.

— C'est exactement ce que Fritz m'a dit. Mon *deal* avec lui a pour contrepartie de me rendre insoupçonnable.

J'ai redémarré, un peu vexé d'être mis au courant après Fritz, mais j'étais entré dans la vie de Lily après lui. D'ailleurs, grâce à lui. Le conte de fées cédait la place à une union complète entre Lily et moi pour le pire et le meil-

leur. J'étais décidé à la conduire jusqu'à notre mariage, une fois Looker divorcé. Je le lui ai dit. En vue de l'hôtel, Lily a salué ma déclaration d'un petit sourire avant d'enfourner tranquillement sa culotte dans la poche de ma veste. Elle sortit de l'auto en tirant le bas de sa robe sur ses jambes serrées, mais entra dans le hall sans la moindre gêne. Sa robe n'était pas transparente en dépit de sa finesse, seul un triangle noir transparaissait par instants.

Elle se retourna, repéra mon regard, attendit paisiblement que je la rejoigne pour s'accrocher à mon bras, me glissant à l'oreille :

— S'ils s'en aperçoivent, ils n'oseront pas croire que c'est autre chose qu'un cache-sexe noir...

Elle rit très haut. Je comprenais mieux à présent son goût de gamine, plutôt son don, pour la provocation, pour l'indécence. Elle traversa tout le hall d'entrée pendue à mon bras, afin de proclamer haut et fort que j'étais son amant et ne le lâcha que pour monter à notre chambre. Sa seule concession fut de tendre dans l'escalier sa robe sur ses fesses, en plaçant ses bras le long de son corps. Arrivée en haut des marches, elle me toisa d'un air de défi. J'ai hoché la tête pour saluer son culot. Rien ne devait jamais atteindre cette confiance en soi, cette audace dans la désinvolture...

Drôle que Sibylle, si réservée, aime Lily au point de tout lui passer. Elle voyait sans doute par elle ce qu'elle s'était toujours sagement refusé... Justement, elle arrivait au bras de Fritz, très couple nanti en vacances. Je lui dis que Lily était dans notre chambre. Elle monta la rejoindre.

Aux premières paroles de Fritz, j'ai compris que notre tête-à-tête avait été programmé. Il entendait redéfinir devant moi mes responsabilités toutes neuves. Comme son épouse, il me félicita de la transformation de Lily. Cela lui confirmait le bien-fondé de son choix. J'étais *the right*

man. Pour que se produisent de bonnes vacances, il faut de l'entregent chez le maître de maison. Il était fier de manier le mot entregent et le répéta. C'était la spécialité de Sibylle. Elle serait mon professeur et m'épaulerait. Lily apporterait de l'émulation avec sa jeunesse, son charme, son insolence. Il fallait qu'elle se sente utile. Indispensable. Plus seulement spectatrice. Picasso l'y pousserait...

Machinalement, j'ai mis ma main dans ma poche de veste. Senti sa culotte. J'ai rougi à cette preuve de son insolence. Il s'est mépris sur mon trouble.

— Mais si... Tu l'as aidée à se libérer... Ne proteste pas. Cet été achèvera de la sortir de sa chrysalide. Je suis incapable de te dire pourquoi Paris et la France sont devenus le lieu des rencontres par excellence après cette guerre. Peut-être parce qu'on y a un besoin d'oublier plus fort qu'ailleurs. Et puis, on veut encore croire à la Victoire. Le fait est que tous les grands artistes du moment s'y trouvent bien et aiment à s'y épancher. Encore faut-il leur donner l'occasion de se rejoindre dans des fêtes, s'y exprimer en liberté... C'est là qu'intervient un dilettante dans mon genre. J'aime ça et je t'ai embauché pour ça... C'est ce qu'ont dû réaliser jadis les Médicis... Nous vivons un grand moment. Je suis sûr que tu vas offrir à Picasso l'été dont il a besoin. Tu es mon coadjuteur, Guillaume.

Il m'avait conquis. Je souris pour accepter. Sibylle redescendait avec Lily. Il me salua, pressé de repartir chez Porter. J'ai amené Lily dans mon bureau pour lui rendre ce qu'elle avait enfourné dans ma poche, ce qui provoqua son fou rire. Sibylle l'avait aussi chapitrée sur ce qui nous attendait. Seule différence, elle la voyait déjà sortie de sa chrysalide... Fritz et elle avaient mis au point leur duo.

— C'est bien plus important, insista-t-elle, que d'être un simple hôtelier. Te voilà promu entrepreneur de fêtes. De fêtes dignes de celles de la Renaissance.

J'ai haussé les épaules. Je mesurais tout à coup ce qui tombait sur elles :

— Fritz me prend pour quelqu'un de votre milieu. Je ne me sens pas de taille.

Je lui en ai donné pour preuve mon essai infructueux de pénétrer dans les livres que Fritz m'avait achetés au *Sans Pareil*. Elle s'assit sur mes genoux :

— Toi, au moins, tu oses le dire. C'est un langage d'initiés. Ces jeunes poètes ne veulent surtout pas qu'on puisse penser qu'ils sont des écrivains. Ils ont appelé leur revue *Littérature* parce qu'ils jettent la littérature aux orties, comme d'autres le froc... Ils commencent bel et bien comme des défroqués... Évidemment, ils publieront chez Gallimard... Aragon et Breton y sont déjà... Ce qu'ils exècrent par-dessus tout, c'est ce qui leur rappelle le cauchemar de la guerre. Tu es, même si tu ne le sais pas, partie prenante à leur génération...

Elle finit par me convaincre que je n'avais qu'à être moi-même et bien dans ma peau pour savoir remplir les fonctions que Fritz et Sibylle — elle souligna le *et Sibylle* — m'attribuaient. Je m'aperçus qu'elle veillait cependant à ne rien laisser au hasard dans ma mise en condition. Elle s'installa chez nous à la fin de mai pour une douzaine de jours, avant que juin ne l'accapare à Paris. Je n'étais pas encore sûr que cette petite distance entre nous qui me chiffonnait ait cédé, mais pouvais-je me plaindre que Lily s'affiche si effrontément d'être ma maîtresse ? Je m'inquiétais en secret à l'idée que tant d'audace n'échapperait pas à ce sournois de Looker. Qu'allait-il manigancer pour contrarier son essor ?

Mon souci se transforma en appréhension sitôt que j'ai repéré dans le courrier l'enveloppe de son papier lourd, ocre clair. Timbre français à la Semeuse. Cachet de Paris. Qu'était-il arrivé de si confidentiel pour qu'elle me l'écrive

sans passer, comme à son habitude désormais, par le téléphone ?

Mon bel amour, comme j'ai regretté ton absence hier au cours de la réception que Sibylle a donnée dans cette même péniche où nous nous sommes rencontrés ! Le prétexte était de fêter le nouveau ballet de Diaghilev et d'Igor Stravinski, Les Noces. *Dois-je te dire que Stravinski s'est surpassé ? Il a réuni quatre pianos, mais il ne s'en sert pas en tant que pianos. Il les traite en instruments de percussion. Cela produit un effet d'autant plus extraordinaire qu'ils sont sur la scène. Donc, dans le ballet. « Comme des éléphants », dit-il tout fier. Gontcharova a réalisé sur ses indications un décor jaune avec des nuances vieil or. Les costumes des paysans sont bruns, parce qu'il s'agit d'une noce paysanne en Russie. Ils ont vraiment recréé leur Russie. Et Sibylle a su transporter dans la péniche le ballet, par un autre décor et la présence des quatre pianos... Picasso s'est à nouveau amusé comme un fou. J'ai failli danser avec lui, mais je me suis retenue. Je n'ai dansé qu'avec Fritz, par fidélité pour toi. Tu ne peux pas savoir à quel point tu m'as manqué. J'ai rêvé cette nuit que nous faisions l'amour nus à la Garoupe et que tous les clients de l'hôtel formaient cercle autour de nous et nous applaudissaient. Mon* abuela *serait contente. Dans mon rêve, il n'y avait nulle part Looker. Hier soir, il s'est fait remettre à sa place, et de la belle façon, par Picasso. Il n'avait rien trouvé de mieux que de le harceler en pleine fête pour l'achat d'un tableau. Je saute dans mon Alfa sitôt que je peux pour venir à toi. Mais ce que je vais faire d'ici là est déjà pour toi, pour nous deux. Love. Ta Lily.*

Les L en croix de Saint-André. Pas de paraphe. Lily n'avait plus besoin de cette provocation pour me prouver qu'elle m'aimait. J'ai posé un baiser sur le papier lourd. La dernière phrase me mettait pourtant martel en tête. Pas son genre, les cachotteries. Et ce voyage depuis Paris dans

l'Alfa ! J'avais beau me dire qu'elle l'avait déjà ramenée sans problème de Milan, conduire seule ce bolide neuf cents kilomètres durant, Dieu sait sur quelles routes, était une autre affaire... Les risques de crevaison... Mais oui, à l'époque le macadam était rare et les pneus d'une fragilité, surtout à grande vitesse, dont on a plus idée. Penserait-elle à vérifier l'huile du moteur ?... D'une inquiétude l'autre, quelle figure aurais-je faite, si j'avais participé à cette nouvelle *party* sur la péniche ? Aurais-je compris le ballet, su qui est qui ? Même avec l'aide de Lily, de la gentillesse des Lewis, ce monde brillant me restait étranger. Comment mériter leur confiance ? La lettre de Lily était une preuve matérielle. Comme sa culotte dans ma poche quand Fritz... J'ai ri malgré moi. Lily me sortirait par son insolence de tous les mauvais pas. À condition que je sache la sortir de ceux, sordides, qui la guettaient. Picasso contre Looker. Si l'atelier que j'allais lui préparer lui plaisait ? Le sort de notre amour se jouerait cet été. À condition aussi que le retour de Lily se passe bien.

7

Mes tourments pour le retour de Lily et la réussite de la Saint-Pablo jouaient à saute-mouton dans ma tête. Deux comptes à rebours entrecroisés, bien avant que la transmission en direct du décollage des fusées ne popularise le terme. Je n'en dormais plus. La crainte de perdre Lily finit par l'emporter, réveillant mes doutes qu'elle se lasse un jour d'un amant aussi culturellement déphasé. Par bonheur, elle débarqua quatre jours après sa lettre. Partie à la fraîche, à cinq heures du matin, bien qu'elle n'eût crevé qu'une fois, elle avait pourtant roulé sous la canicule jusqu'à l'Esterel. Elle m'inquiéta avec ses traits tirés, me laissant deviner qu'elle avait ses règles. C'était une première dans notre vie commune et j'ai redoublé d'empressement.

Le lendemain, elle retrouva toute son énergie. Elle s'ingénia à me prouver que je devrais laisser à l'improvisation sa part, surtout avec quelqu'un comme Picasso. C'était pure gentillesse et façon de me réconforter, car elle fit tout le contraire en accaparant de main de maître les préparatifs pour l'arrivée des invités. Il fallait savoir préparer un régime kascher pour des amis juifs des Lewis ou des sacs repas pour les équipées de Looker et de son

marin. Prévoir le pire : une défaillance de la distribution d'eau de la ville et donc le remplissage à ras bord des citernes ; en cas de coupure d'électricité, se munir de chandelles. Il en existait qui repoussaient les moustiques. Elles seraient indispensables pour les dîners sur la terrasse...

Elle ne m'avait rien confié de ce qu'elle annonçait dans sa lettre pour nous deux. Ses arcades sourcilières restaient marquées, ses joues un peu creusées. Même en mettant ses cernes au compte de la fatigue du voyage et de son indisposition, elle ne me paraissait pas dans son assiette. Je ne voulus pas lui laisser voir que je m'en apercevais, surtout que, à force de ruminer ses dernières confidences, je repérais trop bien à présent une Lily fragile sous ses audaces. À moi de ne pas toucher à la fêlure qu'elle m'avait avouée et qui, avant mon arrivée dans sa vie, la poussait au whisky. Il fallait d'abord la consolider.

Un après-midi dans le calme de notre crique, la surprenant distraite, j'en ai profité, essayant la banalité...

— Toi, tu me caches quelque chose...
— Rien, je t'assure. J'admirais le miroir de la mer.
— Pourquoi à la fin de ta lettre...
— Ah c'est ça... Trop tôt encore pour en parler, chéri.

Elle mit son doigt sur mes lèvres, mais en restant grave. J'avais été trop impatient. Par ma faute, le charme de notre évasion venait de s'évanouir. J'ai pris les devants :

— J'ai encore des trucs à vérifier...

Elle n'attendait que cette occasion :

— Surtout qu'à présent Looker peut débarquer sans crier gare. C'est dans sa manière... Rentrons. Il ne faut pas baisser notre garde.

Le miroir de la mer n'y pouvait rien. Tant que nous n'aurions pas réglé le divorce d'avec Looker, inutile de

chercher plus loin, son fantôme tournerait autour de nous deux.

Le vrai fit irruption bien en chair deux jours plus tard, dans une imposante Delaunay-Belleville noire, un peu fourgon mortuaire, conduit par P'tit Louis, dont je fis alors la connaissance. Gueule de l'emploi, bellâtre roulant des épaules, sapé en chauffeur de maître, mais faux dur qui s'aplatit quand Looker, s'extirpant du siège arrière, le houspilla pour avoir oublié de lui tendre une ombrelle en ouvrant sa portière. Looker avait une dégaine pas possible, vaste short et non moins vaste chemisette, les deux flottant dans un tissu à grosses fleurs, type décor d'ameublement, ce qui ne se faisait pas, même aux États-Unis où la mode hawaïenne ne sévissait pas encore. En dépit de l'ombrelle et de son chapeau noir à larges bords, genre rapin, qui l'abritaient du soleil, il se jucha sur le nez, en faisant des mines, ses lunettes fumées, puis s'appuya des deux mains sur sa canne à gros pommeau en feignant de me découvrir :

— Alors, Guillaume, vous voilà promu maître d'hôtel...

— Maître DE l'hôtel, monsieur Looker. Je vous y souhaite la bienvenue...

Lily était notre seul témoin. Il la salua d'un signe de main fort distant comme une quantité négligeable et, pour bien montrer qu'il jugeait inutile de faire d'autres frais de repartie, il me lança d'un ton pincé :

— Lily a dû vous expliquer mon valet de chambre...

Je l'ai coupé sans vergogne :

— Vous avez la 7 et lui la 8. Un peu plus petite, attenante...

Je fis aussitôt signe au portier de lui apporter les deux clefs. Quand il le vit s'approcher, il dit un peu trop fort, comme un sourd :

— Lily, à ce que j'entends, vous a donc mis au courant de mes caprices de vieille tante... Vous avez bien entendu. Je suis une vieille tante... Ne protestez pas. C'est ainsi que je me vois dans la glace... Et que vous devez parler de moi quand je ne suis pas là... Lily et vous... Le midi réussit à Lily. Vous ne trouvez pas ? Elle est bien comme toutes les femmes, elle n'a aucun doute sur son pouvoir de séduction. C'est rigolo qu'elle le cultive à ce point, vous ne trouvez pas ?... Mais ça marche avec vous... Sa seule erreur, c'est qu'elle me semble juste un peu trop négresse d'aller tellement se mettre au soleil...

Il eut un rire de tête. Je n'avais pas à lui répondre. L'escalier l'attendait. Nous ne nous étions jamais parlé et j'avais écouté son discours comme une illustration des récits par Lily de son comportement dans les salons italiens. Elle nous observait en silence, lèvres serrées. Looker fit un moulinet avec sa canne, histoire de montrer ses qualités d'arme, puis, s'appuyant de nouveau sur elle, nous dévisagea tour à tour, réjoui de ses insolences. Il prit enfin les clefs et suivit dans l'escalier P'tit Louis, cassé sous le poids de deux énormes valises. Je n'ai pas fait un geste pour signaler au portier de l'aider. J'ai seulement pensé que, si la saison d'été prenait, les bénéfices permettraient d'installer un ascenseur...

— Tu as bien passé l'épreuve, dit Lily quand ils eurent disparu. Mais attention, il est rancunier.

Avant son avertissement, je redoutais déjà la soirée qui allait suivre. J'avais tort. Looker partit paisiblement jouer à Monte-Carlo. Mais aussi raison. Lily n'était plus la même. Tendue. Crispée même de s'être sentie humiliée et devant moi. Je vérifiais la mise en garde de Sibylle : Looker excellait dans les procédés obliques. Craignant un piège, Lily tint à dormir dans sa chambre. Mais Looker se manifesta si peu que c'est en voyant au matin son

monument d'auto mal garé que je compris qu'il était rentré.

Je suis remonté à notre étage. Pour la première fois, j'ai usé de la porte de communication. Lily vint m'ouvrir avant que je ne frappe.

— Je viens chez toi... Elle vérifia la fermeture de chaque porte avant de m'attirer dans notre lit. J'ai toute une nuit à rattraper.

Je me suis appliqué, comme au lendemain de son retour, à l'entourer de prévenances tout en veillant à ne pas en faire trop car je la savais fine mouche. J'ai eu le sentiment, en fin de compte, de jouer aussi faux qu'elle. J'avais mal mesuré le poids de Looker dans son existence. Elle pouvait le braver dans la vie mondaine, mais sa présence quotidienne la minait, laissant remonter le passé. C'était la première fois qu'un tel embarras s'insinuait dans notre couple. Par bonheur, les Lewis arrivèrent le lendemain avec leurs jeunes enfants et la gouvernante noire de ceux-ci. Leur installation m'absorba, d'autant que Fritz voulut régler jusqu'au moindre détail d'un séjour qui, m'annonça-t-il, devait durer plus de deux mois. Lily et Sibylle s'accaparèrent mutuellement.

Looker, une fois que les Lewis eurent colonisé l'hôtel, peut-être par crainte de Fritz, passa le plus clair de son temps en mer sur son yacht basé à Cannes, que P'tit Louis lui amenait chaque matin à portée de canot depuis l'appontement de l'hôtel. Pourtant, Lily ne manifesta aucun soulagement :

— Looker n'est pas dans son état normal. Je ne sais pas ce qu'il mijote, mais, d'ordinaire, même s'il file doux devant Fritz, il le courtise en essayant de lui proposer telle ou telle affaire, en lui prônant tel objet qui va passer en vente... Je n'aime pas qu'il se tienne si délibérément à carreau... Ça ne présage rien de bon.

— C'est à cause de toi que Fritz l'a invité ?
— Tu en doutes ? Fritz lui a forcé la main, disant qu'il m'emmenait cet été à Antibes, mais que si lui voulait venir...
— Et si Looker voulait s'acheter une conduite avant l'arrivée de Picasso ?
— J'y ai songé. Il semble tenir par-dessus tout à ce tableau que... Une affaire de troc... C'est pour ça que Picasso ne veut pas en entendre parler... Mais cesse de te faire une montagne de cette arrivée. Picasso est un homme de génie, mais un homme, un vrai, je veux dire... Elle éclata de rire : Le contraire de Looker. Tu y es ?

Je n'y étais pas vraiment et la Saint-Pablo tombait dans deux jours. Lily était-elle si sûre de son pouvoir de séduction sur Picasso ? Je ne voulus pas approfondir. Je savais seulement qu'il arriverait dans une voiture de maître que son marchand lui prêtait avec un chauffeur. Il ne me laissa pas le temps de m'inquiéter, débarquant ce matin-là dès dix heures, bien plus tôt que personne, pas même les Lewis, ne l'avait prévu. Le portier affolé vint me chercher aux cuisines. Pris à l'improviste, je fus naturel. Une Delage beige clair manœuvrait encore à cause de sa longueur. J'ai découvert Picasso tête nue, dans le compartiment avant, juste bâché. Avant que j'aie pu m'approcher, il sauta à terre pour ouvrir le compartiment arrière, mimant un groom qui tiendrait sa casquette à la main, tendit la main à son épouse, ensuite à la gouvernante suédoise qui portait leur jeune fils dans ses bras. Il sortit alors un paquet de toiles vierges encadrées et un pot plein de pinceaux calés contre la banquette.

Apercevant Sibylle, il posa ses affaires sur une table, grondant :
— Vous perrmettez, Sibylle ?

Il l'embrassa. Avisant Lily, avec la même simplicité, il se dirigea vers elle et lui prit la main pour la baiser.

— La très belle Mme Loukeurr... Pourquoi pas vous aussi ? lança-t-il rieur en l'embrassant à son tour avant d'expliquer à la cantonade : Pour lé petit, nous avons coupé lé voyage en couchant à Marseille. J'aime arriver lé matin.

Il ramassa prestement ses affaires, refusant toute aide. Je n'eus que le temps de le rattraper en me présentant pour le guider à sa chambre-atelier. Dans l'escalier, une toile commençait à basculer. Je l'ai rattrapée. Il sourit.

— Après tout, vous avez raison. Prenez les deux plus grandes.

Sa présence avait, sans transition aucune, transformé le déroulement des heures, paisible, assoupi, qui était à l'époque celui d'Antibes et de toute la Côte durant la chaleur de l'été. D'un moment à l'autre, il en bouscula complètement le rythme, et pas seulement parce qu'il paraissait indifférent à la chaleur. Il rayonnait une impatience ou, plus exactement, une avidité à utiliser tout ce qui passait à sa portée, et d'abord à puiser dans chaque instant sa valeur unique qui ne reviendra plus. Chez lui, cette gourmandise à vivre était naturelle, mais elle diffusait une émulation, même chez ceux qui n'avaient rien de commun avec lui et se voyaient laissés en route. Il était devenu l'arbitre du temps.

Il produisit un bizarre échange des rôles entre Sibylle et Lily. Sibylle devint fébrile, nerveuse, redoutant d'être prise en faute pour un oui ou un non, tandis que Lily entra dans la peau d'une aînée qui en avait vu d'autres, dominatrice et sûre d'elle. Picasso dévorait Sibylle de son regard noir quand il la rencontrait, tandis qu'il laissait une distance admirative entre Lily et lui. Troublait-il Sibylle ?

Dès que je lui ai montré la chambre que je lui proposais

comme atelier, qu'il eut observé la vue et la lumière de chaque fenêtre, exploré l'accès à la terrasse et même celui à l'échelle métallique de secours, sans plus s'occuper des siens et de nous tous, il ne s'intéressa qu'au sort des paquets qu'il avait amenés et des multiples ballots rangés dans la malle ou arrimés à un porte-bagages sur le toit de la grosse auto. Il empêcha le chauffeur de porter son attirail de peintre et son chevalet. Je me suis gardé d'intervenir. J'avais compris qu'il fallait avant tout respecter la logique de son comportement.

À la demande de Fritz, j'avais organisé une grande table commune pour le déjeuner, lequel se trouva déplacé à une heure espagnole. La place d'honneur y était réservée à Picasso entre Sibylle et Lily, mais il ne parut pas et Fritz se résigna à me donner l'ordre de servir en disant que cela le ferait venir. Il arriva au dessert, s'excusant de ce qu'il avait commencé à ranger son atelier :

— On né sait jamais à quoi ça vous mène... La chambre mé convient (j'ai fait ouf !), mais jé né peux y travailler. (Une brusque bouffée de chaleur m'inonda de sueur. Il paraissait détendu pourtant, puis ajouta comme si cela allait de soi :) Il faut qué j'en fasse avant mon atelier... (J'ai commencé à respirer.)

Il accompagna son propos d'un mouvement de ses mains ouvertes comme pour souligner l'évidence, mais dut avoir le sentiment qu'on ne suivait pas sa pensée. Il interpella Fritz :

— Qué j'en fasse mon atelier qui soit mon atelier...

Il s'interrompit à nouveau comme si sa pensée dépassait les mots dont il disposait et reprit Fritz à témoin :

— Les choses né vous obéissent pas, surtout les outils... Il ferma ses mains. Tu dois apprendre à découvrir leur place... Large balayage de sa main droite, puis il serra ses poings. Mais ils né vous disent pas où elle est, leur

place... Alors jé fais dé mon mieux... Ses deux mains se tendirent. Jé change... Comme quand jé peins. Il pointa son index droit et le fit descendre avec une autorité souveraine. C'est comme ça qu'un atelier devient mon atelier...

Il s'assit en demandant à Sibylle si un petit pain non entamé à côté de son assiette était bien le sien et, sur cette assurance, il le croqua à belles dents.

Fritz lança la conversation sur les plages du Cap. Les civilisées, celles qui l'étaient moins.

— Il y en a une vraiment sauvage, magnifique, toujours vide, rétorqua Picasso. J'y allais dé Juan-les-Pins, il y a deux ans. Elle s'appelle la Garoupe.

Lily battit des mains :

— Vous avez raison, maître. J'y suis allée. C'est ma préférée, une merveille.

— J'aurai encore davantage raison, ma petite, si tu né m'appelles plus maître et si tu t'y baignes avec moi... Et vous aussi naturellement, Sibylle...

À nouveau, j'eus l'impression qu'il s'emparait d'elle tant son regard noir brillait. Sibylle rougit. La jeune beauté de Lily lui faisait de l'effet, mais Sibylle était l'objet de sa concentration. Je ne trouve pas de meilleur mot afin de définir une tension de mise au point qui semblait requérir tous les muscles de son visage pour appréhender sa proie.

Je parvins à lui proposer le menu. Il le réduisit à sa plus simple expression, les queues de langoustes nature, avec du citron, sans mayonnaise. Je suis parti donner les ordres. J'ai compris que ses désirs dans la vie courante étaient simples. Il fallait seulement savoir les devancer, ne pas l'obliger à y penser, à se poser des questions. En tout cas, j'avais gagné avec mon choix de son atelier.

À mon retour, il était tourné vers Lily et lui parlait avec bienveillance.
— Tu es espagnole ?
— *Si. Mi abuela era una española, vivía en Texas...*
J'ignorais qu'elle parlait espagnol. Moins couramment que l'anglais ou le français, mais sans hésitation cependant, juste un peu lentement, en parfait contraste avec Picasso qui la mitraillait de mots. Ils s'animaient tous les deux. Le mot *guerra* revenait sans cesse. Picasso disait *los Yankiis, los mouertos* avec beaucoup de colère. *Cuba, las Filipinas...* Je compris qu'ils parlaient de la guerre hispano-américaine de 1898. J'avais appris à l'école américaine les défaites espagnoles mais eux deux communiaient dans la condamnation des États-Unis, si bien que Picasso ne s'interrompit même pas quand on lui apporta les queues de langoustes. *Mi madre hablaba castillano conmigo...* Les yeux de Lily s'embuèrent et j'ai deviné qu'elle parlait de sa mère... Je me sentis jaloux que, par cette complicité de la langue, Picasso obtînt d'elle tant de choses qu'elle ne m'avait jamais encore dites.

Sibylle ordonna gentiment à Picasso de manger. Il obéit, ouvrant avec solennité les mains vers elle. J'ai cherché son épouse du regard. Lèvres minces, pincées, elle semblait absente. Picasso s'était tourné à nouveau vers Lily. Je la vis s'empourprer, faire non de la tête. Picasso lui donna une bourrade amicale.

Quand le déjeuner fut terminé, Sibylle vint dans mon bureau me remercier d'avoir si bien mis Picasso à son aise.
— J'étais morte d'inquiétude. Vous savez, c'est la première fois que nous l'invitons à partager notre vie...
— Je crois que Lily nous a aidés...
— Lily a beaucoup vécu pour son âge, comme vous savez, mais à présent elle en tire profit. Grâce à vous. C'est

vous qui lui avez fait connaître la Garoupe. Dans la vie, il faut toujours savoir anticiper...

J'ai écarté l'idée que Sibylle ait pu se douter de ce que la Garoupe était pour nous deux. Aucune chance que Lily s'en soit vantée. Elle entrait, plutôt excitée :

— Il a voulu tout savoir de mon ascendance espagnole. J'ai commencé par mon arrière-grand-mère, de la famille du vice-roi d'Espagne en Amérique, qui a fait sept enfants à son mari capitaine de vaisseau, dont la plus intenable, *mi abuela*... Au point que ma nourrice noire disait qu'on ne savait pas vraiment si elle était bien du capitaine... Il jubilait. Il m'a demandé pourquoi mes parents m'en avaient voulu au point de me marier à ce... enfin, un mot très grossier. J'ai dit du même ton que c'était ma propre bêtise, mais que j'avais un solide meunier dans mon lit. Il paraît que les meuniers sont très doués...

Elle parut s'apercevoir de la présence de Sibylle et partit de son rire en cascade.

— C'est pour cela que tu as rougi ?

— Non. Qu'est-ce que tu vas croire ?... J'ai rougi parce qu'il m'a dit qu'une fille comme moi ne devait pas garder ce..., enfin je peux le dire, ce *maricon*, c'est vraiment très grossier, je ne sais pas comment traduire, comme mari, à cause de l'argent, parce qu'il était sans dignité.

Elle prit Sibylle à témoin, qui observa de son ton le plus neutre :

— En somme, vous avez profité de l'espagnol...

— Sans doute. Je ne sais si c'est de parler espagnol, ou de le parler avec lui, je me suis sentie différente. Je lui ai dit qu'il avait raison. Que je n'attendais qu'une bonne poussée pour sauter le pas. Oui, j'ai pris devant lui la résolution de quitter Looker. J'y étais déjà prête et j'ai même

envisagé des dispositions... Maintenant, c'est dit, non seulement devant lui, mais devant vous deux.

Elle me sauta au cou. Sibylle l'embrassa et nous laissa seuls.

Je l'ai interrogée du regard, elle rougit et mit son doigt sur ses lèvres.

— Il est trop tôt, chéri, pour que je te les dise, ces dispositions. Ce qui m'est passé par la tête tout à l'heure, c'est de profiter de la présence de Picasso et des Lewis ici pour rendre la rupture sans appel possible de la part de Looker, mais je dois laisser passer la Saint-Pablo comme dit Sibylle, attendre que le séjour soit bien rodé... J'ai soudain éprouvé le besoin d'avoir son estime en tant que femme. C'est un homme extraordinaire... Ce soir, je vais ne porter que des vêtements neufs. Je veux me sentir une femme neuve. Lui montrer que tu fais de moi une femme neuve.

Au dîner, Picasso fut ponctuel. Il portait décidément le smoking avec une aisance innée, tandis que son épouse, pourtant bien faite, semblait mal fagotée, trop couverte de bijoux. Lily, comme elle me l'avait annoncé, étrennait une robe Chanel en crêpe Georgette blanc, qui lui laissait les épaules nues comme le soir de la péniche, mais légère et plus audacieuse par son décolleté que soulignait un grand V de broderies rouge sombre. L'éclat du blanc, celui d'un collier ras du cou de grosses perles baroques, faisait ressortir combien en ces quelques jours au soleil du midi son hâle s'était doré. Par blague, elle fit une génuflexion devant Picasso et, me désignant du regard, dit :

— *El molinero.*

Picasso lui baisa cérémonieusement la main. Et se tournant vers moi :

— Vous êtes à la fois hôtelier et meunier. Bravo. J'aime lé bon pain. Vous avez des mains faites pour pétrir.

Il mima le geste et je vis qu'il avait des mains très fines, délicates pour un homme et qui semblaient pourtant d'une force étonnante.

Looker rentra comme nous ne l'attendions plus, passablement éméché, des taches de vin ou de liqueur sur le jabot de sa chemise. Il tomba en arrêt devant Lily et clama d'une voix de stentor :

— Oh, je vois que Madame s'est mise en frais.

— Né suis-je pas lé roi ? dit Picasso qui se mit à le traiter comme son bouffon, lui intimant l'ordre de s'agenouiller pour se faire pardonner son effronterie.

Looker s'y prêta, mais en profita pour requérir de Sa Majesté la toile promise de longue date...

Picasso gronda :

— Tu as déjà eu l'audace dé m'en parler l'autre soir. Dé quel droit oses-tu demander dé la peinture ? Les bouffons sé peinturlurent tout seuls...

— Mais Majesté...

— Viens demain matin à la Garoupe. Nous té donnerons satisfaction...

Et d'un revers de main il prit congé de Looker. Celui-ci se releva bien plus lestement qu'on ne l'aurait cru avec son gros ventre et détala, en se retournant pour lancer à l'assistance force pieds de nez et grimaces de fou du roi.

La conversation reprit ou plutôt se prolongea, car l'épisode du retour de Looker avait rompu son entrain. Les alcools ne réchauffèrent pas l'ambiance. Lily se laissa servir, mais ne toucha pas à son verre. Elle vit que je m'en étais aperçu et soutint mon regard, puis se tourna vers Picasso qui, visiblement, paraissait ailleurs.

— Vous êtes déjà dans votre atelier, lui lança-t-elle, narquoise.

— Et comment, ma petite ! C'est Looker qui m'a ramené au travail, mais j'aime ça, lé travail. J'ai écrit il y

a très longtemps à mon ami Max Jacob, dans mon français d'alors, « quand jé né travaille pas, jé emmerde... ». Aujourd'hui, jé dirais : quand quelque chose mé détourne dé travailler, jé emmerde.

C'est alors que j'ai mieux repéré en quoi consistait son accent, rocailleux sur les *r*, mais finalement discret. Il prononçait des *é* à la place des *e*, élidant toujours le e final, et quelque chose d'intermédiaire entre le b et le v. Le travail... Il partit d'un rire à pleine gorge, baisa la main de Lily, se leva pour attraper celle de Sibylle, salua toute la tablée et passa prendre le bras de son épouse.

L'hôtel bouclé, j'ai trouvé Lily dans notre lit qui brûlait de m'exposer son plan. D'abord tout mettre au point avec Fritz et Sibylle, sans doute avec leur avocat pour une procédure amiable. Mais, en cas de refus de Looker, ou même de tergiversation, en venir au scandale.

— Puisqu'il s'affiche avec P'tit Louis...
— Le meunier approuve, dis-je en lui closant la bouche d'un baiser.

En fait l'idée du scandale ne m'enthousiasmait pas. M. Jousse ne serait pas content. Mais après tout, si Fritz et Sibylle étaient d'accord, moi aussi j'avais besoin de couper les ponts.

— C'est étrange, chéri, mais Picasso m'apporte par sa seule façon de vivre, de me faire parler de moi, ce que je ne trouve pas dans les romans français à la mode comme ceux de Mauriac ou d'Henri Béraud qui vient de recevoir le Goncourt, ou même *Chéri* de Colette qui traite pourtant de l'après-guerre, le besoin que nous avons de changer la vie. Breton et ses amis en parlent, mais ne l'écrivent guère. J'aime mieux le roman américain, Dreiser, *Babbitt* de Sinclair Lewis, aucun rapport avec Fritz, même le premier de Scott Fitzgerald qui est encore maladroit. Pour moi, le roman d'aujourd'hui doit vous pousser à vouloir

vivre autrement... Sinon, à quoi bon ? Picasso me sert de roman à lui seul.

Elle me renvoyait dans les cordes. Gentiment, mais sans repêchage, tous ces livres m'étant inconnus. Elle s'en aperçut et me consola.

Elle avait plongé dans le sommeil tout de suite après l'amour. La lune passait à travers les volets et je contemplais avec toujours le même émoi son air de jeune fille appliquée. Il me semblait, malgré ses plans, qu'il restait entre nous la même distance ténue mais infranchissable. Je ne pensais pas à l'étendue de sa culture, seulement à son comportement, à sa construction pour notre mariage qui me paraissaient, comment dire ? démonstratifs. Surtout depuis que je l'avais vue parler, sans frein aucun, avec Picasso, j'aurais voulu qu'elle me témoigne davantage de laisser-aller. Mais que pouvais-je lui demander de plus comme preuve d'amour ? Quelles dispositions avait-elle donc envisagées ? Si je n'avais pas craint de la réveiller, je me serais levé pour chercher sa dernière lettre, relire cette phrase qui m'intriguait... Un manège tournait sans fin avec tous mes doutes, comme au soir dans le wagon-lit du Train bleu, et tourna jusqu'à ce que le sommeil me prenne.

8

Sibylle m'attendait sur la terrasse à sept heures et demie du matin, comme convenu, pour que nous préparions ensemble le premier pique-nique à la Garoupe et le dîner de la Saint-Pablo. À cette heure matinale, la pureté de l'air était extrême. Le souffle léger de la brise jouait avec quelques cheveux fous échappés hors de son chignon. Elle respirait l'harmonie, déjà élégante dans une robe de toile bleu pâle, ample, avec de larges poches visibles, qui lui donnait une allure sportive. Sa coquetterie tenait à son grand collier de perles.

Voyant qu'il avait accroché mon regard, son visage s'anima d'un sourire complice :

— Elles aiment le soleil. Je crois qu'elles y puisent de l'éclat...

J'ai admiré qu'à trente-cinq ans — la lecture des passeports est un privilège d'hôtelier — elle soit aussi pimpante que le matin de ce début d'été. Entourée de ses deux jeunes enfants, dont elle surveillait chaque matin le breakfast, elle imposait une image de maternité tendre et sereine dans un monde définitivement civilisé, inaltérable, étranger à tous les dérèglements de l'après-guerre. Se sentant observée, elle tint à m'expliquer qu'elle ne voulait pas

qu'en vacances ils perdent leurs bonnes habitudes de se lever et se coucher tôt. Fonder une famille, c'est instaurer des règles communes. Veiller à leur régularité. Les enfants en ont besoin.

Ce discours s'adressait au futur mari de Lily. Il ne restait plus trace de sa fébrilité du premier jour, mais elle tenait cependant à tout contrôler de ce qui pouvait toucher à Picasso.

Bien stylés, les enfants partirent jouer en compagnie de leur gouvernante noire, très strictement habillée, à coup sûr endoctrinée pour donner le bon exemple. La fillette tenait par la main son petit frère, d'une année au moins l'aîné du fils de Picasso, et qui semblait beaucoup plus dégourdi. J'ai été aussi conquis que leur mère par cette image charmante.

C'était un plaisir de travailler avec elle qui savait exactement ce qu'elle voulait. Une heure plus tard, nous en avions fini.

Au moment où je m'éloignais, soudain agitée comme si elle avait refréné jusque-là ce qu'elle voulait à toute force me confier, elle me retint par le bras :

— Guillaume, encouragez Lily à rompre... Quelque chose ne va pas du côté de Looker.

Surpris par son changement si brusque d'attitude, je me suis borné à abonder dans son sens :

— C'est ce que Lily a constaté elle-même.

— Non, Guillaume. C'est plus grave... Il y a *something in the wind* ou, comme on dit chez vous, anguille sous roche. Le consul d'Angleterre à Nice — un ami — a prévenu hier soir Fritz. Scotland Yard fait vérifier que Looker se trouve bien sur la Côte d'Azur. Commission rogatoire internationale. Vous allez voir apparaître ces messieurs dès aujourd'hui. J'espère que votre déclaration de police est en règle. Pas un mot à Lily. Ne l'affolez surtout pas.

Elle reprit si bien son contrôle en m'expliquant cela qu'on eût cru qu'elle parlait du beau temps. Au fond, j'étais content que Looker eût des ennuis. Je mettais déjà Lily hors de cause, comme s'il n'eût pu s'agir que d'une affaire homosexuelle. Or, comme je me le dis plus tard, Sibylle savait sans doute mieux que moi à quoi s'en tenir puisqu'elle m'avait recommandé : « Ne l'affolez pas ! », mais je n'avais pas pris ce conseil au pied de la lettre.

Je suis remonté chez nous, craignant un peu de croiser Looker et d'avoir à lui mentir, mais P'tit Louis et lui n'émergeaient jamais avant dix heures. Je n'entendis aucun bruit en passant devant leurs chambres.

Sibylle m'avait retardé. Lily piaffait, déjà habillée. Une robe de plage gaie, à dessins géométriques vert pomme sur du jaune clair qui faisait collégienne. Les bretelles laissaient ses épaules nues.

— Tu me feras penser à les bouger, dit-elle, en cherchant comment attaquer son petit déjeuner. Sinon elles seront marquées en blanc sur ma peau...

Elle éclatait à nouveau de jeunesse arrogante... Je l'ai regardée engloutir ses toasts. Libérée de Looker, elle allait engloutir la vie avec la même voracité. Si Looker allait en prison... Je ne lui ai finalement rien dit de ce qui pendait au nez de son mari. Je ne voulais pas la faire redescendre sur terre. Elle se dirigea vers l'escalier en dansant. Je me suis retenu de me mettre à son pas, sentant pour la première fois peser les contraintes de ma charge.

Quand je suis arrivé à la Garoupe, une heure plus tard, avec les serveurs, les parasols et l'attirail du pique-nique, tout le monde était en maillot de bain. La partie centrale de la plage, entièrement débarrassée des algues et des débris, laissait voir à présent un sable fin, légèrement doré, vierge. Picasso et Looker, bien que tous deux en short, tranchaient comme le jour et la nuit. Autant Picasso, tête

et torse nus, hâlé, trapu mais aminci dans un short serré de toile bleu marine, jouissait avec volupté du soleil, autant Looker, renfrogné sous son large chapeau de rapin, chemisette ouverte sur sa peau trop blanche ou rouge, dégoulinait du front, des joues et bajoues, des seins et du ventre. Son short à fleurs, celui qu'il portait à son arrivée, pas net, pendouillait informe sur des cuisses trop maigres. Il avait emporté sa canne et s'appuya sur elle, ce qui la fit s'enfoncer dans le sable. Il dut la poser sur le paquet des couvertures.

Picasso jouait à prendre du sable dans les mains et à le laisser filer entre ses doigts, comme s'il en admirait la texture. Il fit rouler quelques grains entre pouce et index pour mieux les palper, très concentré. Je fis attention à ne pas le déranger, tandis qu'avec mon équipe nous montions les parasols, une table à claire-voie sur de petits tréteaux, placions des coussins sur des chaises pliantes et des couvertures à même le sol pour ceux qui préféreraient manger couchés. Les matelas de plage, si communs maintenant, étaient inconnus.

Un glapissement me fit tourner la tête et découvrir Looker qui implorait à genoux dans le sable Picasso de lui vendre la toile promise. En vain. Lily enfilait près d'eux, indifférente à sa comédie, son casque de caoutchouc rouge corail sur sa chevelure noire. Elle était moulée dans un maillot d'un rouge plus chaud, largement décolleté, qui affinait ses seins, dégageait le creux de sa taille, s'arrêtait haut sur ses cuisses et lui donna l'allure d'une longue flamme tandis qu'elle courait dans la mer peu profonde, jouant à faire jaillir de longues gerbes d'écume avant de s'y jeter carrément.

Picasso ne la quitta pas des yeux. Il s'agaça brusquement des supplications de Looker :

— Ah, tu veux ta peinture ! rugit-il...

Il s'approcha de Sibylle en train de refaire le dessin de ses lèvres, lui emprunta avec force gestes son bâton de rouge, fonça sur Looker qu'il remit debout en le hissant de sa main restée libre, écarta les pans de la chemisette qu'il fit descendre en emprisonnant les bras, prit le rouge comme un bâton de craie, vérifia qu'il s'étalait bien une fois humecté de sueur et dessina à toute vitesse, d'un seul trait, un cercle parfait autour de la pointe d'un des seins, fit de même avec l'autre, inscrivit ces iris dans des orbites, ceintura d'un vaste ovale vertical la poitrine et la bedaine, d'un plus petit le nombril, tamponna quantité de solides virgules qui composèrent un nez énorme, puis appliqua de plus grosses sur le bas du grand ovale, laissant jaillir une barbe hirsute et bon enfant, traça au milieu une bouche, revint aux seins pour fignoler leur aspect d'yeux en les surmontant d'épais sourcils et partit à l'assaut des genoux.

Il se releva triomphant, bras croisés, gronda avec son sourire carnassier :

— Ah ! tu voulais un Picasso, Loukeurr, hein ! Eh bien, té voilà avec trois et pour rien... Je vais même té signer le plus gros...

Là-dessus, il rendit à Sibylle son rouge et partit à pas mesurés, sans se retourner, pour entrer dans la mer...

Sibylle rangea son rouge à lèvres comme s'il n'avait jamais quitté sa main puis tendit obligeamment sa glace à Looker afin qu'il voie le résultat : les yeux globuleux, le nez de poivrot ressortaient dans un visage mafflu, hilare, presque ressemblant au sien, si l'on oubliait la broussaille de la barbe. Les genoux portaient chacun une petite tête ébouriffée du même style.

Fritz arrivait avec des amis à lui. Stupéfaits, ils firent cercle autour de Looker. Ce que voyant, les serveurs se mirent de la partie pour le regarder à leur aise. Looker

sembla interloqué. Il n'avait même pas songé à remonter sa chemisette, puis je compris à sa mimique qu'il se demandait si la reboutonner n'allait pas abîmer les dessins. Le soleil tapait dur. Il suait de plus belle, aussi décida-t-il de se mettre torse nu, mais en laissant glisser sa chemisette comme s'il avait la peau à vif. De profil, il était vraiment hideux à cause des bourrelets adipeux sur ses flancs, mais, sitôt qu'il s'offrit de face, les dessins de Picasso se mirent à bouger en mesure avec sa marche et l'effet fut si surprenant que tout le monde se mit à rire et à applaudir. Furieux, mais contraint de faire bonne figure, il s'appuya de plus belle sur sa canne qui enfonça dans le sable. Il manqua perdre l'équilibre, se rattrapa et alla se pelotonner sous un des parasols.

— Tu veux qué jé t'en fasse un quatrième sur lé dos ! lança Picasso goguenard qui avait de l'eau jusqu'aux genoux.

Et il déploya une affectation cruelle à s'inonder le torse en recueillant la mer dans ses mains. L'instant d'après, tout le monde était au bain, sauf Sibylle et Looker qui se releva pour venir lui demander si son rouge résistait à l'eau de mer. Elle n'en savait rien, mais le prévint qu'il coulait au soleil. Elle s'approcha de moi, ayant retrouvé son inquiétude à propos des réactions de Picasso, et voulut à toute force aller chercher le pique-nique en ma compagnie à l'hôtel.

— Ça lui fera un beau souvenir, à Looker, s'il va en prison, dit-elle nonchalamment comme nous rejoignions l'auto par la sente au milieu des pins.

Quand nous revînmes avec le déjeuner, Looker était au même endroit, à regarder sa peau décorée. Picasso arrivait, trempé de son bain. Il le força à se mettre debout et à se laisser admirer par Lily qui sortait de la mer en défaisant son casque. Elle ne livra aucun commentaire, regar-

dant alternativement son mari et Picasso à qui elle adressa finalement un sourire dans un petit hochement de tête qu'on pouvait interpréter comme un merci. Looker la fusilla du regard, avant de se remettre à feindre qu'il prenait la chose à la blague, mais il se hâta de repartir avec moi en trottinant et en s'appuyant sur sa canne, bien qu'elle ne lui servît qu'à le ralentir dans ce sol meuble. Dès que nous nous fûmes un peu éloignés, il exhala sa colère avec une vulgarité qui me surprit :

— Quel salaud, ce Picasso ! Vous avez vu ! Ce fumier me jette dans l'arène, me plante ses banderilles, fait de moi la risée de tous comme une bête de cirque... Une ordure sans pitié. Sans âme. Je ne lui ferai pas le plaisir d'effacer les dessins en me baignant devant lui... Il ne me verra pas non plus ce soir. Je me fous de la Saint-Pablo... Que lui, l'esprit fort, se laisse prendre à ces simagrées catholiques...

Au moment de monter dans l'auto, il brandit sa canne vers la plage en la prenant par le milieu, comme pour cogner sur tous ceux qui avaient ri de lui. Le gros pommeau d'argent fit un zigzag éblouissant sous le soleil. Looker cessa de ronchonner parce que je conduisais vite et qu'il devait s'arc-bouter à l'arrière du taxi sur sa canne dans les virages, blême de peur. Je m'en suis donné à cœur joie en coupant les ornières que je connaissais comme ma poche afin de parachever sa déconfiture.

P'tit Louis attendait notre retour. Tandis qu'il ouvrait la portière, il annonça à Looker que le consul de Grande-Bretagne avait téléphoné pour lui... Son patron mit pied à terre et poussa son ventre en avant sans penser à fermer sa chemisette. Du coup, P'tit Louis repéra les dessins...

— Oh, merde alors !

Looker enfin debout prit son élan afin de lui envoyer

une gifle qui l'expédia à terre. Il le frappa du pied et le menaça du pommeau de sa canne :

— Va chercher le bateau, et plus vite que ça !

P'tit Louis se remit debout, se protégea le visage du bras et détala vers la grosse Delaunay-Belleville.

J'étais reparti de la plage aussi vite parce que j'avais à surveiller le montage de l'estrade pour la fête du soir, à essayer et régler les éclairages. Par chance, l'installateur d'Antibes était un bon professionnel. Un décorateur de Cannes accrochait les guirlandes avec ses aides. Sibylle revint peu après pour me donner des conseils. Elle avait déjà envoyé chercher, à Monte-Carlo où il se produisait, l'orchestre noir si entraînant lors de la *party* en novembre sur la péniche et je me sentais heureux de retrouver mon vieux copain Archie. Pour la blague, elle s'était amusée à composer, lors d'une excursion à Barcelone, une affiche à la mode de là-bas, invitant à la corrida le 29 juin en l'honneur de San Pablo avec une photo de lui sous le chapeau du toréador. Elle l'accrocha au vaste rideau grenat, emprunté au théâtre de Toulon, qui allait constituer le fond de la scène. À mon étonnement, elle frappa l'estrade du pied comme pour en vérifier la solidité.

— C'est Lily qui m'a fait remarquer que les musiciens devaient pouvoir scander leurs rythmes en se sentant à l'aise, me confia-t-elle.

J'ai souri. L'estrade tiendrait bon. Je me suis demandé pourquoi Lily ne m'en avait pas parlé. Pour éviter tout côté solennel, il y aurait seulement un buffet, les tables entourant une piste pour la danse. L'orchestre arriva de bonne heure. Archie m'enleva de terre dans ses bras puissants et me prouva tout de suite combien son français coulait de source à présent :

— Guillaume à la guerre, comme à la guerre ! C'est à présent qu'on peut prendre du bon temps !

Il resplendissait de pouvoir me raconter à quel point ses copains et lui prospéraient depuis l'automne précédent. On se les arrachait.

— Ici, tu finis par oublier que tu es un nègre...

Il s'applaudit lui-même et repassa à l'américain pour m'avertir qu'ils s'étaient fait accompagner d'une jeune chanteuse qui remplacerait leur chanteur malade. Elle n'avait pas osé sortir de la voiture. Il alla me la chercher. Très fine, noire, mais de peau assez claire qui rougissait sous son bronze quand elle parlait, elle expliqua qu'elle avait pris pour cette raison comme nom de scène Brick Top. Sibylle l'entreprit aussitôt, voulant tout savoir d'elle, ses débuts dans le métier, ses projets. La jeune femme ne se fit pas prier. Son père était un marin irlandais qui avait jeté l'ancre à Houston... Rentré dans son pays, il s'était pourtant occupé de son éducation... Elles choisirent ensuite des chansons que Brick Top fredonna pour lui en donner idée. Puis l'orchestre passa avec elle à une vraie répétition, très vite endiablée.

Fritz, Lily et les pique-niqueurs rentrèrent de la plage. Picasso s'engouffra directement dans son atelier. Lily me prit à part. Boudeuse ou un peu ennuyée :

— Picasso veut que je pose pour lui.

— Pourquoi pas ?

— Nue.

— Si tu en as envie... Tu sais très bien être nue...

J'avais tout de suite perçu que l'invitation ne lui déplaisait pas. Elle me dévisagea, pour être sûre que je le prenais bien, puis me dit à l'oreille :

— Je sais que c'est un privilège des peintres, mais ce n'est pas avec moi qu'il a envie de coucher, c'est avec Sibylle.

Elle rit en me regardant, tandis que je levais les sourcils :

— Tu vas un peu vite en besogne, tu ne crois pas ?...

Elle se rapprocha :
— Une femme sait ces choses-là. Il m'a dit : « Ton *molinero* n'a rien à craindre. Je ne ferai même pas ton portrait. J'ai besoin de ton corps comme tremplin vers un rêve... » Je serai une substituée en somme, mais je vais tout de même réfléchir avant de dire oui. Note que j'ai confiance en lui...
— Au fond, tu en es assez fière, non ?
— Pourquoi te le cacherais-je, chéri ? Ce qui me dérange un peu, c'est que j'avais imaginé une surprise en guise de cadeau pour sa fête. À présent, c'est comme si je lui faisais la cour, tu y es ? Je ne peux plus le provoquer...
— J'imagine que tu as dû la préparer, ta surprise. Il saura donc que tu y pensais avant qu'il ne te propose de...
Elle haussa les épaules.
— Guillaume chéri, j'ai besoin de son estime. Pas seulement pour mon corps. Pour tout moi. Elle me hausse au-dessus de moi-même. Je veux la conserver.
— Tu la perdrais nue ?
Elle rit de bon cœur, puis retrouva une contenance en regardant sa montre. Il était temps qu'elle s'occupe de sa surprise. J'entendis l'Alfa démarrer. Quelque chose en ville donc. Moi, j'avais à organiser le buffet, à donner les dernières instructions. Je n'ai plus vu le temps passer. Le crissement des freins de l'Alfa me fit aller vers l'entrée. Lily ramenait un petit homme très brun portant un chapeau andalou et tenant une guitare.
— Paco, le garagiste qui soigne mon Alfa. Il est d'Almería, à deux pas de Malaga où est né Picasso. C'est un chanteur de flamenco.
Elle alla le présenter à l'orchestre, faisant l'interprète. Son guitariste s'assit au milieu des Noirs et dut penser qu'il s'exprimerait mieux avec sa guitare. Archie impro-

visa aussitôt un accompagnement sur sa contrebasse. Paco partit soudain d'une voix rauque, cassée exprès... Brick Top en resta médusée. Moi, j'avais entendu des chants pareils pendant la guerre avec certains garçons du Texas ou du Nouveau-Mexique de mon régiment... Mais pas avec ces cris à vif. C'était donc cela que Lily appelait sa surprise. J'avais cru comprendre que ladite surprise l'impliquait en tant que femme... Elle pensait seulement à l'Andalousie... Sibylle jugea que c'était exotique, mais très fort. Nous tombâmes d'accord qu'il y aurait Brick Top et l'orchestre seuls au départ, un entracte avec la surprise du guitariste et, à la reprise, leur fantaisie à tous...

Picasso fut ponctuel et débarqua en smoking au bras de Sibylle en grand décolleté avec son collier de perles. Fritz donnait la main à Olga Picasso. Lily avait passé sa nouvelle robe du soir. Je fis partir les bouchons de champagne sans attendre Looker puisqu'il m'avait dit qu'il ne viendrait pas.

Brick Top commença par la chanson qui allait devenir sa chanson fétiche quand elle ouvrirait trois ans plus tard son cabaret rue de Douai à Montmartre :

When I was in Saint James' Infirmary...

Sa voix chaude, transcendant le texte par ses inflexions dans le rythme, nous bouleversa. Sibylle fit alors ouvrir le rideau de scène pour révéler l'affiche célébrant la San Pablo. L'orchestre des Noirs et Brick Top se déchaînèrent. Fritz ouvrit la danse avec Sibylle. Picasso invita Lily. Je ne pouvais moins faire que d'aller chercher Olga qui refusa :

— Je suis une danseuse classique, monsieur...

Je partis à reculons pour m'incliner devant une vieille fille américaine qui servait de secrétaire à Sibylle. À la fin de la danse, Picasso radieux remercia Lily, comme Brick Top attaquait, dans les harmonies les plus caressantes de

son contralto, un blues. *AAA've gotten a fiiiiiling for you...* Je pris Lily dans mes bras.

— Doucement, chuchota-t-elle. Je dois être en forme tout à l'heure...

Ce qui réveilla ma curiosité sur la surprise qu'elle préparait, mais, quand la voix de Brick Top revint s'étendre sur son *fiiiiiling*, elle s'abandonna à la danse.

— Moi aussi j'ai un *feeling* pour toi, me chuchota-t-elle. Je ne sais même pas le dire en français...

— Je dirai : un grand béguin... Mais il y manque l'émotion, le tremblement...

Elle s'éloigna trop brusquement en me lançant un petit baiser.

La *party* était vraiment lancée. Les Lewis avaient invité Cole Porter et d'autres amis qui séjournaient dans les environs. Jamais l'hôtel ne s'était trouvé aussi rempli, même pour la Noël. Sibylle observait avec satisfaction le déroulement sans à-coups du programme de sa fête. Je fis servir les viandes froides, le saumon, les vins qui allaient avec.

L'entracte arriva en même temps que les desserts. Lily avait disparu. On baissait les lumières. Un projecteur dessina un rond sur le rideau de scène qui se rouvrit, révélant sur l'estrade Paco seul, son chapeau andalou et sa guitare.

Picasso en resta bouche bée.

Paco attaqua l'air qu'il avait répété. Picasso en connaissait les paroles, mais personne d'autre parmi les invités n'avait jamais entendu une musique pareille, sa mélopée profonde, cassée d'éclats gutturaux à pleine voix, arabes sans doute à l'origine, reconstruite avec les cadences espagnoles. Picasso applaudit à tout rompre, interpella Paco qui repartit de plus belle. Il tint toute la salle en haleine avant d'enchaîner sur sa guitare des trilles suaves, de plus en plus douces.

On n'entendit pas arriver Lily par l'entrebâillement du rideau grenat du fond parce qu'elle s'avança lenteur hautaine et silence. Costumée en Andalouse, haut peigne convexe rouge planté dans le bref chignon de ses cheveux noirs, longs cils artificiels, elle fit très légèrement bouger le rouge éclatant des volants sur fond doré qui sculptaient ses épaules, ses hanches et tombaient jusqu'à ses pieds. La guitare s'interrompit et elle se livra d'un seul coup à la danse comme elle plongeait en mer, levant le bas de sa robe pour frapper si fort l'estrade de ses talons que toute la salle en résonna comme de détonations, puis, le rythme du flamenco lancé, elle l'incarna, altière jusqu'au bout des doigts.

Picasso se mit à battre des mains en mesure. Il épousait de tout son corps la danse de Lily et les échos de la guitare de Paco comme s'il était en tiers. Lily relevait haut ses volants multicolores, tapant la cadence, concentrée dans son effort. Le tempo passait d'elle à Picasso, à Paco, à Archie sur sa contrebasse, à moi, nous pénétrant, explosant en nous. Lily s'en imprégnait, le réverbérait, l'exaltait encore dans sa résonance. Le finale nous transporta.

Picasso bondit sur l'estrade et réunit dans ses bras Paco et Lily...

— Mais c'est ma robe du ballet *Cuadro Flamenco* ! Tu aurais pu y danser !

— Je l'ai vu, Pablo. La robe, je l'ai copiée de mémoire...

Il l'observa, ravi, tandis qu'elle disparaissait par l'entrebâillement du fond. La surprise était pour moi autant que pour lui. J'étais époustouflé par le talent de Lily, son don, le long entraînement en secret que cette réussite impliquait.

Picasso, soudain prolixe de commentaires enflammés, remercia très haut Sibylle avant de ramener chez elle Olga

qui n'avait pas quitté sa chaise, à peine touché aux mets et boudait. Il lança un signal à l'orchestre pour qu'ils reprennent sans s'occuper de lui, et réapparut quelques instants plus tard, comme Archie avec sa contrebasse et Paco sur sa guitare improvisaient des arrangements surprenants qui émoustillèrent le trompettiste, le saxo, plus encore le cornettiste. Bientôt, il n'y tint plus et monta sur l'estrade avec eux, battant des mains à leur rythme, dansant seul, imitant à sa façon les mouvements de Lily, en relevant le bas de son pantalon.

Elle rentrait dans la salle ayant remis sa robe du soir et dénoué sa chevelure. Sitôt qu'elle le vit, elle sauta sur l'estrade et lui donna la réplique à nouveau telle une gitane, réveillant l'enthousiasme de tous. Picasso et elle ne redescendirent qu'à bout de souffle. Ils s'embrassèrent et Lily me tendit aussitôt les bras pour la nouvelle danse. Fritz l'invita pour la suivante et elle devint la reine de la soirée, passant de cavalier en cavalier, jusqu'à ce que Picasso lui fasse ses adieux. Son regard brillait de joie. Il alla ensuite remercier les musiciens noirs, embrasser Brick Top et serrer Paco dans ses bras. Redescendant de l'estrade, il étreignit Sibylle encore une fois pour la meilleure fête qu'il ait jamais eue dans sa vie. Puis, sur sa lancée, félicita Lily :

— *Una peineta roja en sus cabellos...* Me voyant, il se traduisit : Un peigne bien rouge dans ses cheveux, et la voilà en fille dé chez moi. C'est dé race...

Elle le raccompagna jusqu'à l'escalier et, en revenant, fit un signe à Brick Top, avant de m'ouvrir ses bras. L'orchestre attaqua *Tea for Two*.

C'était déjà notre chanson fétiche, mais Brick Top nous remua le cœur et en fit le sacrement de notre couple ce soir-là. Lily avait dû aussi préparer ce finale. Elle s'abandonnait à moi comme elle s'était abandonnée au flamenco.

Il m'a semblé que l'orchestre ajoutait un refrain, puis un autre... Quand il s'est arrêté, nous étions seuls à danser, peut-être depuis le début de la chanson.

Fritz nous applaudit. Nous avons pris le coup de l'étrier avec les musiciens, Brick Top et Paco. Ils étaient aussi heureux que nous de cette soirée, si peu ordinaire, Archie encore plus que les autres. Il me chuchota que ça n'aurait jamais été possible avant la guerre. Fritz, très grand seigneur, offrit aux deux jeunes femmes une broche en céramique d'un potier de Vallauris. Lily étincelait. Brick Top rougit, justifiant son nom de scène, visiblement bouleversée elle aussi d'être traitée non plus en simple chanteuse, mais en invitée, comme une Blanche. Fritz la salua bien bas :

— J'ai toujours rêvé d'une convergence des cultures dans la danse, le chant et la musique... Ce soir, vous tous me l'avez apportée. Maintenant, retournez toutes les deux ces broches, mesdemoiselles...

Il se traduisit en anglais pour Brick Top et les Noirs. J'avais entendu qu'il divorçait Lily.

Elle s'illumina et montra, sur la partie vierge du support, la petite tête dans un soleil que Picasso avait dessinée à l'encre de Chine, tandis que Brick Top, déchiffrant la signature sous la sienne, criait le nom avec émerveillement et, à défaut de Picasso, sauta embrasser Fritz...

Tout soudain, il me sembla entendre la sonnerie du téléphone dans mon bureau. C'était à tel point inattendu que je n'en crus pas tout d'abord mes oreilles. Il était près de minuit et la téléphoniste d'Antibes avait quitté son poste depuis deux heures. Mais à présent, je n'en doutais plus. La sonnerie insistait, insistait. Je finis par courir décrocher. Le commissaire de police. Il s'excusa du dérangement, mais l'urgence... Je devais demander à M. Looker de se tenir à sa disposition demain matin... J'ai

objecté qu'il dormait sans doute. En fait, je ne l'avais pas entendu rentrer.

— Ne le réveillez surtout pas. Prévenez-le au petit déjeuner... C'est pressé, j'ai Paris sur le dos, mais pas au point de... Vous me comprenez... Nous ferons connaissance. À demain, monsieur... Excusez-moi encore de vous avoir appelé si tard...

La Saint-Pablo, les dessins sur la peau de Looker à la plage, mon désir de ne pas troubler la fête pour Lily m'avaient sorti de l'esprit l'avertissement de Sibylle. Fritz et elle savaient tout bien avant les autres... Je ne croyais pas beaucoup à ce que le commissaire avait dit pour me tranquilliser, mais cette affaire n'était que pour demain et je me devais de laisser Lily sur son triomphe. Je n'eus même pas à feindre, j'avais été le seul à entendre la sonnerie. À mon retour, elle prit congé des autres et m'enlaça devant tout le monde, car il allait de soi, sans même nous être concertés, que nous ne prendrions plus la moindre précaution vis-à-vis de son mari.

— Mais comment as-tu appris à danser ainsi ? chuchotai-je quand nous fûmes assez éloignés des autres.

Elle mit sa main devant sa bouche pour étouffer son rire, puis parvint à me dire :

— Je le dois à Looker. Mon ahurissement déclencha un nouveau rire. Oui, chéri... c'est le seul bénéfice... que j'aie jamais pris sur ses amours. Il s'est épris lors d'un voyage en Andalousie d'un jeune gitan. Moi, j'ai été adoptée par la tribu qui le détroussait gentiment. Les filles m'ont dit que j'étais douée...

9

J'imaginais les commissaires de police rassis. Celui qui descendit d'une petite Peugeot bleue suivi d'un inspecteur courbé sous le poids d'une machine à écrire — en ce temps-là un monument mal transportable — n'avait sûrement guère dépassé la trentaine et se donnait l'air d'un bourgeois proprret avec son chapeau mou, au lieu du melon des flics en civil. Il n'avait sûrement pas fait la guerre. Des minauderies d'embusqué qui ne trompaient pas. J'en fus certain quand, afin de placer sa mission sur un plan de bonne compagnie, il me félicita d'une voix distinguée d'avoir pris l'initiative d'ouvrir l'hôtel l'été. Je lui ai proposé de s'installer dans mon bureau. Il accepta avec condescendance. Looker, qui devait le guetter, se présenta comme nous pénétrions dans le hall, ayant remisé son chapeau de rapin et tout laisser-aller. Histoire même de forcer le côté gentleman, il joua désinvolte avec sa canne. Le commissaire se montra déférent et laissa d'abord entendre que lui n'y était pour rien.

— Vous savez la coopération par-dessus les frontières... Je ne vous apprendrai pas, monsieur, à quel point vos compatriotes sont, en ces matières, pointilleux, je ne vois pas de meilleur mot.

Looker hocha la tête, muet, le visage congestionné. Il restait sur ses gardes. Je les conduisis à mon bureau.

— Ah, si j'avais su que vous aviez une machine à écrire, s'écria jovial le commissaire...

— La mienne, monsieur, est réglementaire, dit l'inspecteur service-service en déposant sa lourde machine à côté de la mienne et en prenant la seule chaise disponible, condamnant ainsi Looker au fauteuil bas où l'on s'enfonçait.

— Et dans ce genre d'affaires, l'observation du règlement est tout, renchérit le commissaire.

L'inspecteur sortit avec méthode de sa serviette son papier machine, puis ses feuilles plus fines pour les doubles, enfin les papiers carbone. Un cérémonial sans doute bien rodé entre eux, destiné à mettre le futur interrogé sur le gril. Des gouttes de sueur commencèrent à perler sur la calvitie de Looker en train de passer au rouge sang comme son visage. Je pouvais me retirer, pressé que j'étais d'aller mettre Fritz au courant, puisqu'il n'y avait pas encore le téléphone dans les chambres. Trop incommode, décidément. À envisager comme l'ascenseur. Je suis monté à leur étage, juste pour croiser Lily pimpante en une petite robe bise qui n'avait l'air de rien du tout, sans col, ni poignets, blousant sur les hanches, mais qui était en jersey de soie et venait aussi de chez Chanel. Je la vis trotter vers l'atelier de Picasso, avec tant de naturel qu'on lui aurait donné le bon Dieu sans confession. Quand je l'avais informée de la visite du commissaire, elle s'était montrée si peu affectée que j'ai pensé que ce ne devait pas être la première fois que Looker subissait ce genre d'inconvénient.

C'est Sibylle qui m'a ouvert en mettant son doigt sur ses lèvres. Elle chuchota :

— Notre terrasse est à la verticale de votre bureau. Comme Looker crie et que la fenêtre est ouverte...

Fritz, dans une chaise longue, fumait, nonchalant pour une fois. Il me fit signe de m'asseoir à côté de lui... Les voix en effet montaient toutes proches. Looker s'éraillait :

— Je peux prouver, vous dis-je, que j'étais à Venise quand l'information...

La voix du commissaire était plus claire, mais moins audible, couverte par la mitraillade de la machine à écrire. Je perçus des bribes :

— ... ne vous accuse... un commanditaire... Alors ce fait nouveau a fait ressortir le dossier Winter et une affaire bien curieuse, que tout le monde, semblait-il, avait oubliée. Vous savez bien, monsieur, que la police ne traite pas tout ce qui lui tombe sous la main... Seulement une petite, une infime partie...

Le cliquetis de la machine à écrire s'était arrêté. Il y eut un silence, sans doute le commissaire prenait-il son temps.

— Bien curieuse. Figurez-vous que ce Winter avait porté plainte, se plaignant d'avoir été cambriolé, oh mais sans effraction, environ trois semaines avant son meurtre. C'est là que vous intervenez...

Looker tonna de plus belle :

— C'est un peu fort...

— Mais non, monsieur Looker, pas dans le cambriolage, voyons. Dans les objets cambriolés. Winter a prétendu qu'on lui avait dérobé deux toiles anciennes, sans doute hollandaises, qui vous étaient destinées... Comme la police n'avait attaché aucune importance à cette plainte venant d'un individu aussi peu recommandable, semble-t-il, que ce Winter, il paraît qu'il s'agit d'un officier déchu, on ne vous l'a même pas communiquée...

— Première nouvelle en effet ! Winter me les destinait peut-être, ces toiles. Il m'est arrivé de faire ce genre

d'affaires avec lui. Il fouinait chez les antiquaires et possédait, comment dire, un flair... Mais il ne m'en a jamais parlé.

— Naturellement, monsieur Looker, puisqu'on les lui a volées et qu'il est mort ensuite. Voyez, tout s'explique. Nous allons mettre cela en bon français...

On ferma soudain la fenêtre en bas. J'en avais assez entendu. Fritz se tourna vers moi, interrogateur. Il fallait d'abord que j'en parle avec Lily à présent. J'ai dit des banalités.

— J'étais venu vous informer, monsieur Lewis, mais vous en savez plus long que moi désormais...

— Ce n'est pas une raison pour que tu cesses de m'appeler Fritz, Guillaume. En effet, j'en ai appris de belles. D'après ce que j'ai entendu avant que tu n'arrives, il semble qu'un détenu de je ne sais quelle prison de Sa Majesté a retrouvé la mémoire afin d'obtenir quelque allégement de sa peine et prétendu que Winter n'a pas été tué par accident, mais assassiné par un tueur. Un contrat. C'est cela qui a rouvert le dossier et fait surgir le nom de Looker.

Je me mordis les lèvres. Dire que, jusque-là, je m'étais contenté d'envisager sans déplaisir qu'il puisse aller en prison... Les deux peintures mettaient Lily dans le coup. Au moins aux yeux de Looker. Avais-je laissé paraître mon angoisse ? Après une pause, Fritz voulut m'apaiser :

— Visiblement, le dossier n'est pas très solide. Intimidation ou façon de pousser Looker à la faute.

Cela ne me rassurait pas vraiment, mais Sibylle était prête à partir se baigner, sa chevelure enturbannée dans un grand foulard.

— Nous n'y pouvons rien et il est temps de nous préparer pour la plage, dit-elle. Le plus difficile, Guillaume, ce n'est pas la fête, c'est le lendemain de la fête. Il faut

savoir empêcher que la détente ne retombe... Je compte sur la qualité de votre pique-nique...

— Ne vous inquiétez pas, ma chère, lança Fritz en se levant. Vous avez déjà apprécié la compétence de Guillaume et vous-même avez l'âme et le talent d'un boute-en-train...

Il se montra le premier ravi d'avoir utilisé une expression si vieille France. J'ai salué la performance d'un sourire.

Sibylle avait rosi de contentement. Un couple de longue complicité totale où le vouvoiement, au-delà du naturel anglo-saxon, convenait à une amitié rayonnante, toute passion éteinte.

Je les ai laissés tandis qu'ils s'occupaient à préparer leurs enfants et suis arrivé au rez-de-chaussée comme le commissaire sortait de mon bureau avec Looker. Derrière eux, le porteur de machine à écrire ruisselait de sueur à présent que le soleil tapait dur, mais c'est Looker qui s'épongea le front.

— Voyez, je n'ai pas été long. M. Looker a tout le temps, comme il l'avait projeté, d'aller faire le tour des îles de Lérins sur son yacht, me dit le commissaire en regardant sa montre.

Façon polie de me communiquer que Looker était libre. Nous nous serrâmes la main.

Looker regagnait sa chambre ragaillardi et même éclairé d'un sourire satisfait qui me déplut. Je ne savais comment intercepter Lily avant qu'elle n'aille à la plage, afin de l'alerter sur ces nouveaux développements. Je suis sorti sur la terrasse juste pour la voir descendre, avec un air amusé, de l'échelle de secours. Elle me prit par le bras et m'entraîna vers la plage privée pour qu'on ne nous entende pas.

— Olga est jalouse comme une tigresse, paraît-il.

Comme Picasso tient à sa tranquillité, il m'a fait sortir en douceur. Elle baissa la voix : Dire que j'ai failli arriver chez lui nue sous ma robe. Tu me vois descendre les fesses à l'air...

Elle dansait joyeuse à mon bras, ravie de sa séance de pose et de sa sortie dissimulée, si bien que je n'ai pas osé l'interrompre.

— Tu te doutes, mon chéri, que, quand je suis entrée, je ne savais pas quelle contenance prendre. Il m'a mise à l'aise en m'accueillant sans interrompre ce qu'il dessinait. Il m'a désigné la salle de bains. À mon retour dans l'atelier, le plus difficile pour moi, tu ne devineras pas...

J'eus un geste vague. Depuis le conseil de révision... Les mains. Je le lui dis.

— Et comment ! Je ne savais pas quoi en faire. Bon, j'ai résisté à l'automatisme d'un geste de pudeur. Je les ai remontées sur mon estomac. Il m'a lancé, sans regarder vers moi : « Quand tu te déshabilles devant un homme, tu es une femme, mais quand tu te montres nue, marchant normalement devant moi, tu es un modèle. Un futur nu de la peinture... » J'ai obéi, soudain soulagée. Il m'a regardée et, en restant sur son siège, a indiqué l'endroit, dans la lumière tamisée par un rideau, où je devais me placer. Là, il s'est levé pour mimer quelle pose je devais prendre : « Imagine que tu es debout avec deux compagnes nues comme toi et de ta taille et que vous allez former une ronde... Bien de face... Comme ça. Ne bouge plus... » Il s'est approché pour faire tout le tour de moi. Il tenait un bloc de feuilles blanches et s'est mis à noter quelque chose. Je ne me sentais pas examinée, mais comparée à un projet qu'il avait en tête. « Un peu plus vers la gauche, comme ça... » Je ne pensais plus qu'à obéir...

Elle s'interrompit, attendant que je réagisse. Jusqu'ici, je m'étais borné à répondre, d'ailleurs mal, à une question.

Elle pouvait obéir à Picasso. Je ne me voulais pas son possesseur. Elle ne l'eût d'ailleurs pas admis. Cette séance excluait ma présence, mais je ne me sentais pas frustré. J'essayais de partager ce qu'elle racontait comme une réussite. J'ai fini par trouver la juste curiosité :

— Tu as compris comment il travaille ?

Elle s'illumina. J'avais donc bien visé :

— Il s'est rassis, a pris son bloc sur ses genoux, dessinant très vite. Son regard noir passait sans arrêt de sa feuille à moi. Il a paru m'oublier, s'acharnant à lancer une pluie de petits traits, puis il a soudain basculé la feuille au-delà de la reliure du bloc afin d'en prendre une vierge et de repartir, d'abord à grandes lignes d'un seul jet. Ensuite, il s'est appliqué davantage. Sur ses indications, j'ai changé la pose, inclinant ma tête vers la gauche, vers la droite, écartant les jambes. « Là tu t'appuies sur un garçon qui te tend un miroir où tu te regardes… » Enfin, il m'a fait asseoir, puis m'allonger sur le tapis, un bras derrière la tête, puis les deux… Sans lever les yeux, il m'a dit : « Tu peux te rhabiller. »

Elle ne cherchait pas à imiter l'accent de Picasso. Ça me faisait drôle de l'entendre parler comme elle, avec parfois une très légère nuance anglaise.

— Il a dessiné ton visage…

— Je ne sais pas. Quand je me suis approchée rhabillée, il avait refermé son bloc. Il m'a dit : « Je prends ce que tu es et j'en fais autre chose… » À ce moment-là, comme l'atelier sentait la peinture, j'ai vu des tableaux appuyés au mur, presque tous retournés. Mais les deux de face, un par terre et l'autre sur le chevalet, sont des portraits de Sibylle. Très reconnaissable, bien que ses cheveux soient dénoués. Dans l'un, elle est assise nue. Ça m'a beaucoup surprise. Je suis certaine qu'elle n'a jamais posé pour lui et qu'elle ne se doute même pas que Picasso la

peint. C'est vrai qu'il sait te faire oublier que tu es nue. Je ne sais pas comment te dire. Il sépare une image de toi pour mieux en faire sa chose, la modifier... Quand il te dit de te rhabiller, c'est là que tu te sens nue...

Elle me fixa du regard. Pas pour me provoquer. À nouveau pour partager.

— Je crois que je comprends, dis-je. Son dessin prend une vie propre, hors du modèle. Certes, tu es nue, mais tu ne l'es vraiment que lorsqu'il ne dessine plus.

— Je n'ai pas cessé d'être ta femme. Elle me serra le bras. Pour les portraits de Sibylle, Pablo ne m'a pas demandé le secret, mais je sais que c'en est un...

Le secret me reconduisit tout à coup de la séance de pose à l'interrogatoire du commissaire et à Looker. Mon angoisse est revenue. J'ai dû éclaircir ma voix.

— Bon, à moi de parler à présent.

Malgré moi, j'avais pris un ton trop tendu et je l'ai inquiétée. J'ai essayé de me rattraper :

— Je ne suis pas jaloux. Je suis heureux que tu sois heureuse d'avoir posé. Ce que j'ai à te dire, c'est que le commissaire a raconté à Looker...

Elle leva ses beaux sourcils, mais sans manifester d'émotion. J'ai résumé aussi banalement que possible la conversation que nous avions surprise chez Fritz, cherchant à camoufler mon tracas. Elle accueillit mon exposé d'une petite moue pensive :

— Ainsi Winter avait gardé les deux tableaux. Il voulait faire chanter Looker avec eux. Pour ça qu'il a porté plainte. Pour ça aussi qu'il avait conservé les inventaires. Or, c'est Looker qui a ces inventaires à présent. Donc, c'est lui qui a commandité le cambriolage et il a probablement récupéré les deux tableaux. Je te l'ai dit avant que la police ne s'agite, je suis sûre qu'il a fait tuer Winter, mais il ne pouvait en donner l'ordre qu'après s'être

emparé de ce qui le compromettait... Tu y es. Voilà la boucle bouclée.

Son sang-froid me laissa pantois. J'ai exhalé ce qui me pesait :

— Mais il n'y a aucun risque qu'on te mette en cause ?

Son visage se ferma. Elle reprit, agacée de mon insistance :

— Aucun. Je suis la victime de Winter, non ? Je n'ai rien à me reprocher, si ce n'est de n'avoir pas rendu ces peintures, tu le sais, mais comment pourrait-on le prouver ? Un, je n'habitais pas avec Winter. Deux, il n'y a que lui qui savait l'origine des peintures. Trois, il m'étonnerait beaucoup que Looker puisse être confondu. Nous étions à Paris quand il m'a montré la lettre à lui adressée avec les inventaires, et à Venise quand Winter a été tué... Maintenant, chéri, je me dois d'aller à la plage. Je ne veux pas que Picasso puisse penser que je l'évite...

Je me suis senti rasséréné par son flegme, un peu fâché contre moi de m'être trop vite fait des idées.

Ce fut un lendemain de fête paisible, mais Sibylle sut inventer des jeux qui firent la satisfaction de tous, à commencer par celle de Picasso porteur de son collier de perles, parce que, prétendit-il, sur son torse nu, elles recevaient mieux le soleil. Il me prit à ses côtés durant le pique-nique.

— Mais alors, rugit-il, tu n'es *molinero* qué pour les dames ! Et même pour une seule dame !

— Vous ne pouvez pas vous plaindre du pain, répondis-je pour le pousser dans sa blague.

— Lily non plus, à cé qué jé vois, mon gaillard...

Il se trouva que Lily, à ce moment précis, croquait à belles dents dans un croûton, ce qui provoqua un fou rire général.

Le pique-nique s'acheva dans cette atmosphère déten-

due. Olga s'attarda avec les enfants et les gouvernantes à la plage. Lily accompagna les Lewis à Antibes, de sorte que c'est moi qui ai ramené Picasso à l'hôtel. En fait, il avait tout soigneusement combiné pour ce tête-à-tête.

— *Molinero*, me dit-il, sitôt que j'eus démarré, excuse-moi dé t'appeler ainsi, mais Guillaume a été lé meilleur ami de ma jeunesse, oui, Guillaume Apollinaire... Il est mort. Emporté par la grippe espagnole, il va y avoir cinq ans. Ça mé remue dé dire Guillaume... Il n'y en aura jamais un autre comme lui. Eh bien, *molinero*, tu as une perle comme femme. Elle prend des risques comme elle respire, et elle est assez forte pour les prendre. Il faut la libérer dé cé Looker. Tout dé suite. J'ai commencé à vous aider hier matin sur la plage en lé ridiculisant, mais à présent qu'il y a un commissaire dé police qui rôde, il va falloir vous dépêcher. Je né vendrai jamais de tableau à Looker. Il ferait faire des faux avec... On a toujours tort d'attendre.

Tout à trac, il se mit à me parler d'une jeune femme qu'il avait beaucoup aimée. Aussi vive, aussi *troutcha*, que Lily. Elle avait eu des maux de gorge. Des choses banales à quoi on ne fait pas attention à temps. Et puis les maux s'étaient mis à durer...

— On traîne, on traîne et c'est déjà trop tard... Né traînez pas tous les deux.

J'ai vu stupéfait qu'il essuyait une larme. Qui était donc cette jeune femme ? Je ne l'ai su que cinquante ans plus tard en découvrant dans une de ses biographies que c'était sa compagne du temps du cubisme. J'ai deviné alors que ç'avait été de parler d'Apollinaire qui l'avait reconduit à elle. Je ne m'étais pas attendu à son émotion et je n'ai pas osé lui demander ce que voulait dire une *troutcha*. Son geste pour lancer sa main refermée, vibrante, imitait à merveille Lily plongeant dans la mer...

Il me dit au revoir d'une bourrade et courut vers son atelier. Le reste de la journée fut sans histoires, sauf qu'à l'heure du dîner Looker n'était pas rentré. Nous vivions les soirées délicieuses des jours les plus longs de l'année, aussi, mis à part l'ennui pour la cuisine, son retard n'avait d'importance pour personne. Picasso s'était fait servir dans son atelier. Lily prenait le frais avec Sibylle dans la pinède et je suis resté seul en compagnie de Fritz. J'avais encore oublié de demander à Lily ce que je pouvais lui dire ou ne pas lui dire à propos de Winter et des toiles hollandaises, aussi notre conversation languissait-elle un peu. Fritz dut s'en apercevoir. Il me prit par le bras :

— Tu as fait du chemin, Guillaume, depuis notre conversation sur la terrasse de l'île Saint-Louis. Lily et toi vous prenez votre vie en main et je vous en félicite. À présent, il vous faut apprendre à vivre à deux. À vivre pour deux. Ce qui atteint Lily t'atteint. Looker n'est pas homme à s'accommoder d'une humiliation, surtout quand elle se double d'une menace. Attends-toi à ce qu'il se venge sur ce qui est à sa portée, c'est-à-dire pas sur Picasso, mais sur Lily.

— J'y ai pensé.

Juste à ce moment, Looker rentra dans sa tenue ostentatoire de marin, avec sa casquette genre capitaine, un maillot rayé et toujours un vaste short flottant, mais celui-là était bleu marine. Il portait de grosses lunettes fumées.

— Nous avons fait une balade extraordinaire. C'est un bateau de premier ordre. J'ai décidé, mon cher, de pousser beaucoup plus loin demain. Un tour de Corse, retour par Livourne, Gênes, toute la Riviera di Ponente.

Fritz le félicita poliment. Sur ces entrefaites, Sibylle et Lily arrivèrent en conversation animée et, voyant Looker,

s'enquirent de sa promenade. Il leur répéta son projet, puis se tournant vers moi :

— Vous nous préparez des vivres pour demain huit heures. Deux journées de mer. Trois personnes. Comme de juste, ma chère épouse, vous êtes de la partie.

Un large sourire remua l'escalier de ses mentons. Fritz et moi avons croisé nos regards. Lily fit preuve de sa vivacité de repartie :

— Cela mérite réflexion. Au surplus, c'est une affaire de toute une semaine, n'est-ce pas, mon cher ?

— Je dirais dix jours. Je ne vous ai encore jamais amenée à Gênes. C'est une ville secrète...

Il ne cachait pas sa jubilation de pouvoir tenir Lily à l'écart des Lewis et de Picasso. Je ne crois pas que j'étais vraiment dans sa ligne de mire.

— Nous en reparlerons demain matin, dit Lily désinvolte.

— Sans doute. Sans doute. Mais je compte bien que vos réflexions vous conduiront à accomplir vos devoirs. Vous feriez bien de vous coucher tôt, comme moi. Une journée de mer, c'est fatigant, surtout pour vous qui êtes une terrienne...

Il se retira en se frottant les mains afin que nul n'ignore combien cette perspective le remplissait d'aise. Sitôt qu'il fut à bonne distance, Fritz s'approcha de Lily :

— Il faut que vous lui disiez non. Venez demain matin prendre votre breakfast avec nous sur la terrasse. Ainsi nous serons avec vous quand il viendra chercher votre réponse.

Lily accepta, remercia avec chaleur, mais je la connaissais assez à présent pour deviner qu'elle appréhendait cette épreuve de force, si méticuleusement mijotée par son mari. Je l'ai entraînée avec moi dans ma ronde de fermeture. Elle n'attendait que ça :

— Quel dommage que je ne puisse faire état de mes séances de pose avec Picasso. Il va être furieux, par-dessus le marché.

Je compris qu'après une vive résistance elle s'apprêtait tout de même à céder. Cela m'inquiéta. Je la croyais mieux libérée de Looker. J'ai repensé à son récit de la séance de pose. Personne d'autre que moi n'était au courant. Donc...

— Si tu prétendais, d'accord avec Picasso, qu'il fait ton portrait... Le secret, c'est parce que tu poses nue. Ton portrait peut devenir public. Même pour Olga.

— Comment veux-tu que j'obtienne l'accord de Picasso, surtout à une heure aussi matinale ?

Nous arrivions au bout du bâtiment de l'hôtel. Il y avait une lumière qui ne devait rien à la clarté de la nuit. J'ai levé le nez. L'atelier de Picasso était violemment éclairé. Je l'ai montré à Lily.

— Tu montes par l'échelle de secours. Tu frappes à sa vitre.

— Je ne peux pas l'arracher à son travail.

— Et si Looker t'arrache au travail que Picasso a mis en train avec toi ou d'après toi ? Il ne s'agira pas d'un dérangement de cinq minutes, mais de dix jours... Ce ne sont pas seulement les dix jours sans toi que je n'accepte pas, mais les dix jours où tu seras enfermée, emprisonnée avec ce couple ignoble...

Je sentis qu'elle se reprenait. Je l'ai conduite en lui tenant les bras au pied de l'échelle. Elle secoua la tête :

— Je ne me vois pas forçant la porte de Picasso.

— C'est ta seule chance. Je ne te laisserai pas redevenir la victime de Looker.

— Je ne veux pas me montrer à Picasso en petite fille affolée.

— Pas si petite fille. Tu n'es pas une visiteuse qui force

sa porte. Tu es son modèle. Tu viens l'avertir de ce qui menace ton emploi du temps. Il t'attend demain. Tu ne vas pas me dire, le connaissant mieux que moi, que ce n'est pas un prétexte suffisant.

Je lui ai mis les mains sur les rampes de l'échelle et je l'ai poussée d'une claque sur les fesses. Malgré elle, elle a ri. Je ne l'ai pas quittée des yeux tandis qu'elle montait. Les mouvements souples de son corps m'emplissaient de désir. Elle arrivait à la terrasse. Elle s'est penchée vers moi. J'ai mimé des applaudissements. Elle passa dans la zone de pleine lumière. Picasso l'avait vue puisque la porte-fenêtre s'ouvrit et se referma.

J'étais prêt à l'épreuve de force provoquée par Looker. Je n'avais déjà pas apprécié qu'il manifeste tant de satisfaction après son entrevue avec le commissaire... Son soulagement n'expliquait pas tout. Il avait déjà dû ourdir son plan de vengeance. Au fond, j'appliquais le conseil que Fritz venait de me donner. Lily ne devait plus décider seule, ni avoir à se battre seule. Son avenir était le mien. Notre avenir. Je m'attendais à son retour rapide, c'est-à-dire à l'acceptation immédiate de Picasso, mais les minutes s'écoulaient et j'ai commencé à me faire du souci. Pourtant, j'étais convaincu d'avoir eu raison. Deux mains fines se sont plaquées sur mes yeux. J'allais me dégager par réflexe, quand le rire de Lily m'a arrêté net. En dépit de ses protestations, Picasso avait refusé qu'elle redescende par l'échelle en pleine nuit. « Pas besoin dé té casser une jambe pour dire non à Looker. » Elle devrait lui communiquer que Picasso avait besoin d'elle « chaque jour que le Bon Dieu fait » et que, par-dessus le marché, il lui interdisait toute virée en mer qui risquait de changer son bronzage.

J'ai eu le triomphe modeste. Lily délivrée se pendit à

mon bras et, selon son habitude quand elle était joyeuse, dansa à mes côtés tout le long du chemin.

— Pablo s'y attendait depuis qu'il m'a montré sur la plage les dessins au rouge à lèvres. Il a surpris un regard assassin de Looker sur moi à cet instant. « N'oublie pas qu'il se pense aussi en femme. Il est jaloux de toi pour la façon dont je te traite. Je suis certain qu'il a deviné que je te fais poser... À moins qu'il n'ait chargé son gigolo de t'épier. Tu ne lui expliques rien. On va lui donner une nouvelle leçon... » C'est là qu'il a pensé au risque de bronzage en mer.

J'ai renchéri :

— Picasso est notre allié. Pas seulement contre Looker. Notre allié à nous deux.

— Oui, chéri. J'ai été prise en défaut... Dire que je m'étais gardée du moindre commentaire en découvrant les dessins... J'avais bien deviné que Looker ne me pardonnerait pas de l'avoir vu dans une pareille situation... Mais je ne trouvais plus d'issue. Tu m'as rendu l'initiative. Merci, chéri. Tu as bien guidé ta femme...

J'ai goûté au paradis.

10

À voir P'tit Louis rassembler en traînant les pieds l'approvisionnement et les bagages pour la croisière, j'eus l'impression que cette longue course en mer ne lui disait rien qui vaille. Je n'avais pensé qu'au risque encouru par Lily ; brusquement, j'ai lié l'improvisation du projet au redémarrage de l'enquête sur le meurtre de Winter. Quoi de mieux pour Looker que de se mettre à l'abri en Italie ? Voilà qui expliquait encore mieux sa jubilation affichée et la gueule que faisait P'tit Louis à l'idée de cet exil. Mon refus instinctif de laisser partir Lily se muait en clairvoyance.

Les Lewis étaient déjà à table. Lily descendit dans sa petite robe bise de Chanel. Looker parut peu après, à nouveau costumé en capitaine de navire. Pompeux, il l'apostropha de loin :

— Vous en prenez à votre aise à ce que je vois. Je vous avais pourtant dit...

Sans cesser de beurrer son toast, Lily le coupa de son ton le plus distingué :

— Mon cher, Picasso me fait poser pour mon portrait et me veut chaque matin. Entre Picasso et vous, ne vous étonnez pas que j'aie choisi Picasso.

La calvitie de Looker passa au pourpre. Son regard globuleux parcourut la tablée de Fritz, Sibylle et les enfants jusqu'à Lily qui dévorait déjà son toast. Il se tourna pesamment vers moi. Je me fis plus hôtelier que nature :

— Votre marin a pris le ravitaillement...

Il haussa les épaules, ce qui remua l'escalade de ses mentons et sa bedaine.

— Vous direz à Picasso... Il parvint à se contenir et répéta d'une voix plus calme : Vous direz à Picasso qu'il est le maître. Et que je lui souhaite bon travail. Quant à vous, ma chère épouse, veillez au moins sur mes tableaux...

Il salua la tablée du geste, attrapa au passage sa canne qu'il avait laissée la veille dans le porte-parapluies, et fonça vers sa grosse voiture noire. Je n'eus même pas le temps de méditer sur son brusque retournement d'attitude : Lily quittait déjà le breakfast pour monter chez Picasso, mais, en passant devant moi, afin que nul n'en ignore, elle se jeta dans mes bras. Longuement.

La victoire sur Looker marqua le vrai début des vacances. L'été régnait avec des jours identiques en bleu inaltéré du ciel et de la mer sous un soleil implacable. Chaque matin, Lily partait poser chez Picasso avant le départ commun pour la Garoupe. Sibylle inventait à tout moment de nouveaux amusements ou une nouvelle fête. Elle savait que Picasso adorait se déguiser, voire se grimer, et s'ingéniait à lui fournir des occasions piquantes. Je commençais, Lily m'ayant guidé, à comprendre que son dessin, sa peinture tout entière était transformation et en transformation constante. Qu'il modifie son image en était d'une certaine façon le prolongement. Mais il y parvenait avec si peu de moyens, d'objets détournés de leur usage, parfois un simple faux nez en papier qu'il avait colorié, qu'il provoqua de véritables jeux de plage masqués, pen-

dants aux bals masqués parisiens chers au comte et à la comtesse de Beaumont, jeux qui prirent d'ailleurs leur essor quand ils prirent eux aussi, peu après le départ de Looker, leurs habitudes à la Garoupe.

Les amis des Lewis se succédaient. Nous vîmes ainsi Francis Scott Fitzgerald, ce romancier, beau gosse et triste, qui servait de point de repère à Fritz, accompagné de sa femme Zelda au comportement déjà assez bizarre et de leur fillette Scottie, mais ils ne firent que passer cette année-là. Leur grande saison fut l'année suivante, comme il l'a écrit dans *Tender Is the Night*, une décennie plus tard. Ernest Hemingway, dont Fritz m'avait déjà parlé après leur rencontre chez Porter, est aussi venu pour un jour. Il venait de publier un premier livre dont on pouvait traduire en français le titre par *Trois histoires et dix poèmes*. Il ressassait toujours sa guerre qu'il était le seul avec moi à avoir faite, mais il me parut légèrement casseur d'assiettes.

Nous vîmes aussi arriver, pour une seule journée entre deux trains, celui qui n'était encore qu'en esquisse le pape des surréalistes, André Breton. (Je ne connaissais même pas le mot surréaliste à l'époque.) Picasso l'avait envoyé chercher à la gare. Il descendit de la Delage l'air jeune, mais déjà avec une allure qui en imposait, au reste fort hautain, et suivit le chauffeur jusqu'à l'atelier sans se présenter. Je sus que ce rendez-vous avait été pris afin qu'il pose pour son portrait gravé qui servirait de frontispice à son prochain recueil de poèmes. Quand ce fut fini, il refusa, à la surprise de Picasso, de prendre part au pique-nique sur la plage et repartit à pied pour Antibes.

Les soirées avaient pris leur rythme de croisière : quand les Lewis ne recevaient pas, les invitations se succédaient pour eux, assaisonnées parfois d'équipées aux casinos, à Juan-les-Pins, jusqu'à Monte-Carlo. Lily s'en abstenait

aussi souvent qu'elle le pouvait, rejoignant ainsi Sibylle, peu friande de jeu, et les Picasso qui ne sortaient que fort rarement le soir, seulement pour des mondanités obligatoires, Picasso travaillant souvent jusqu'à l'aube.

La saison d'été de l'hôtel, pour une première, était un succès majeur. Lily, choyée par tout le monde, devenait, du fait des attentions de Picasso, une étoile du groupe autour des Lewis, comme si Looker n'avait jamais existé. J'ai observé, en vérifiant qu'on faisait bien le ménage durant son absence dans sa chambre, les tableaux dont il s'était inquiété le jour de son départ. J'aurais dit qu'il s'agissait d'œuvres cubistes, parce qu'on y fragmentait ou géométrisait des formes à quoi je ne comprenais pas grand-chose. Deux ou trois devaient être du même peintre. Le quatrième, simplifié, tranchait par des découpages plus larges. Les deux autres, bien plus colorés, emboîtaient des formes géométriques simples, cylindres, cônes, cercles. Il faudrait là encore que Lily m'explique. Mais ce serait pour plus tard. J'avais d'autres chats à fouetter parce que nous attendions dans la soirée la personnalité la plus importante : doña Maria Picasso y Lopez, la mère de Picasso, qui devait arriver de Barcelone par le train.

Il bouillait d'inquiétude, jugeant le voyage long et éprouvant pour une femme qui allait sur ses soixante-dix ans. Elle avait pris un rapide pour Montpellier, dû changer pour aller à Marseille et, de là, partir pour Antibes, mais les horaires l'avaient renvoyée à un express, lent en dépit de son titre ronflant, de sorte que, partie de bon matin, on ne l'attendait qu'assez tard. Au retour, m'expliqua Picasso, son chauffeur la ramènerait au moins jusqu'à Marseille. Il avait surveillé lui-même la préparation de sa chambre, contiguë à celle de son petit-fils et de sa gouvernante, se refusant le plaisir de la plage, tant il était

anxieux. Il me confia qu'il ne l'avait pas vue depuis six ans, depuis 1917.

— Figure-toi qu'elle a dit à Olga, nous n'étions qué fiancés : « Ma petite, vous avez tort de l'épouser, il sera toujours marié à la peinture... » C'est moi qui ai dû traduire... Olga né l'a pas bien pris.

J'ai eu le sentiment qu'Olga était sans doute pour quelque chose dans le fait qu'il ne soit jamais revenu depuis lors à Barcelone. Aussi que doña Maria ne devait pas avoir sa langue dans sa poche. Elle apparut à la portière de son wagon de première classe, toute de noir vêtue, avec un chapeau cloche rond, de paille tressée noire, et des lunettes également rondes, ordinaires, pas fumées. Elle tenait une petite valise. Picasso se précipita pour l'en débarrasser, mais sa mère avait déjà descendu lestement les marches pourtant hautes et incommodes du wagon. Ils s'étreignirent. Olga, restée à l'écart avec la gouvernante et le petit Paulo, s'avança et l'embrassa, mais en restant tout de même distante et froide. L'enfant se détourna, apeuré. La grand-mère l'observa et lança quelque chose à son fils qui le fit rire. Elle tomba en arrêt devant Lily qui m'avait accompagné et, se tournant à nouveau vers son fils, dut lui demander qui c'était.

Lily la devança et se présenta en espagnol. Doña Maria la prit dans ses bras, la détailla de la tête aux pieds et commenta à nouveau sans ambages son impression pour son fils, ce qui fit rougir Lily. J'ai attendu que nous soyons seuls dans ma voiture pour connaître les traductions.

— Eh bien, elle a dit du petit qu'il était *rechoncho*, ce qui signifie petit et dodu. Un peu trop dodu.

— Bon, mais de toi ?

— Si j'ai bien compris, mais elle a parlé très vite, j'étais la *yegua*, la cavale qu'il aurait dû monter... Entre Olga et elle le courant ne passe guère... C'est extraordinaire de

voir à quel point la mère et le fils sont pareils. Leur façon de parler, de se tenir... Tu sais qu'il ne porte pas le nom de son père, Ruiz, mais Picasso, celui de sa mère...

Lily se trouva aussitôt happée dans le tourbillon engendré par doña Maria parce qu'elle était la seule qui pouvait, en dehors de son fils, lui servir d'interprète, mais aussi pour les affinités qui s'étaient révélées dès l'instant de leur rencontre. Picasso y avait aidé de son côté, racontant que Lily avait eu le courage de rompre avec un vieux et riche mari pour vivre avec moi qu'elle aimait. Doña Maria fut également tout de suite conquise par Sibylle, à qui elle dit d'emblée que c'était dommage qu'elle soit un peu vieille pour son fils, mais qu'une aussi belle femme qu'elle défiait son âge. Du moins, c'est ainsi que Lily traduisit. Sibylle l'embrassa chaleureusement.

Doña Maria manifesta encore plus nettement son indépendance en décrétant, dès le lendemain de son arrivée, qu'il n'y avait aucune raison qu'elle n'aille pas à la plage avec les autres, bien que son fils ne le lui conseille pas. Née à Malaga, le soleil ne pouvait pas lui vouloir du mal. Picasso capitula de bonne humeur.

Il doit exister quelque part des photos de ce premier pique-nique mémorable, parce que je me souviens que quelqu'un avait un appareil dans les mains. Aussi que toutes les femmes présentes, comme pour mieux entourer la vieille dame, avaient gardé comme elle, toujours sous sa cloche de paille noire, un chapeau, et de toutes les formes à la mode, du bibi, des toques et casques violemment décorés, à la casquette de pêcheur, quand elles ne s'étaient pas, comme Sibylle, fait un turban. Lily avait ceint sa chevelure noire d'une couronne de fleurs en grenats qui lui donnait l'air d'une Égyptienne des hautes dynasties, ce que Picasso avait beaucoup apprécié. Il portait, quant à lui, un feutre mou, détestant les canotiers. Les

femmes avaient passé leur robe d'été sur leur maillot pour le déjeuner. Cela faisait un assortiment charmant de couleurs et de gaieté. Il faut dire qu'il n'y avait, ce jour-là, que Fritz et moi comme hommes en plus de Picasso. Nous portions, en subissant ses foudres, le canotier de rigueur, mais ces blagues ne nuisaient pas à la détente, au contraire.

Par concession à sa mère, Picasso gardait son peignoir, certes ouvert sur son torse nu bronzé avec une arête centrale de poils noirs, mais qui par extraordinaire suffisait à le rendre habillé. Doña Maria ne cachait nullement à la compagnie qu'elle était fière de lui, de sa prestance, de sa jeunesse, car, en effet, personne ne lui aurait donné ses quarante ans passés, mais dix bonnes années de moins. Il respirait la force de l'âge.

Quand elle eut bien observé tous les participants, elle se tourna vers son fils et je devinai qu'elle lui demandait comment il se faisait qu'il y avait là tant de femmes et si peu d'hommes. Je ne sais ce qu'il lui répondit, mais sa mère le prit par le bras pour énoncer avec une certaine solennité quelque chose comme un proverbe : *Obras son amores y no buenas razones...* Ce qui déclencha un fou rire chez Lily.

— Eh bien ! Traduis-leur, ordonna Picasso...

— Attendez. Ce n'est pas facile, dit-elle en reprenant son souffle.

— C'est bien pour cela que jé té lé demande.

— Je dirai : les amours demandent des œuvres et pas seulement de bonnes raisons...

— On peut dire mieux, ma petite : Des œuvres, voilà cé qué sont les amours, et pas des bonnes raisons...

L'assemblée applaudit bruyamment. Ce sur quoi Picasso lança quelque chose à l'adresse de Lily où je ne repérai que le mot *descanso*, mais qui provoqua doña

Maria à le considérer en silence, comme si elle trouvait qu'il exagérait en lançant des choses pareilles dans une langue que les autres ne comprenaient pas. L'entrain n'en fut pas affecté. Sauf Olga, de plus en plus sur la réserve, le chœur des dames était bien décidé à honorer la présence de la mère de Picasso jusqu'à ce que cette dernière décide qu'il était temps pour elle de retrouver davantage d'ombre. Il allait de soi que Lily et moi la raccompagnerions. Olga aurait bien voulu s'adjoindre à nous, mais je me suis arrangé pour ne pas lui laisser le temps de le proposer. J'étais sûr que Lily et doña Maria avaient beaucoup de choses à se dire. Tant même qu'elles continuèrent à se parler arrivées à l'hôtel.

J'avais gardé en mémoire *descanso*. J'ai déclenché un nouveau fou rire chez Lily quand elle eut laissé la vieille dame à sa sieste.

— Littéralement, c'est repos. Mais la façon dont Picasso l'a dit, ça signifiait que les dames de l'assemblée n'avaient pas beaucoup idée des œuvres d'amour parce qu'on les laissait trop en jachère...

— C'est pourquoi sa mère l'a regardé un peu soufflée...

— Pas soufflée. Non. Admirative. Elle m'a dit : Il peut tout faire. Si un jour il veut être élu pape, il le sera. Il n'y a que bonne sœur qu'il ne peut pas. Naturellement, Picasso voit le monde en peintre, mais je suis sûr qu'il voit les gens, les choses de la vie, comme elle. Elle va toujours droit au but.

— Avec toi aussi ?

Elle ne baissa pas les yeux :

— Avec moi aussi. Elle m'a dit mot pour mot les mêmes choses que son fils, sur les femmes qui ne sont bien femmes qu'en ayant porté des bébés. Un nuage passa dans

son regard... Je donnerai cher pour que Looker ne réapparaisse pas tandis qu'elle est là...

Je n'ai pas demandé quelles questions de doña Maria avaient ramené Lily à son passé. Mais, du moment que c'était elle qui parlait de Looker, j'en ai profité pour l'inviter à venir dans la chambre de celui-ci m'expliquer les fameuses peintures qu'elle devait surveiller. Elle frissonna quand j'ouvris la porte. Je la pris par l'épaule et elle dit :

— Il faut que je m'y fasse... Je n'ai jamais mis les pieds dans sa chambre.

Impeccablement en ordre, non occupée depuis longtemps, celle-ci semblait pourtant anonyme. Seules tranchaient les peintures accrochées en ligne au-dessus du lit. Lily les inspecta aussitôt, avec le soulagement de s'y retrouver.

— Il les a achetées à la dernière vente Kahnweiler qui a eu lieu les 7 et 8 mai de cette année. Celle de droite est un Braque de 1911, les deux centrales de Picasso, une de 1911 également, l'autre un peu plus tard. La quatrième est de Juan Gris. Les deux autres sont de Fernand Léger. Ce qui m'a étonnée, c'est qu'il les a choisies sur catalogue, avant de les voir. D'ailleurs, comme tu peux remarquer, elles ne vont pas ensemble.

Je n'avais pas osé le penser, mais, maintenant qu'elle avait attiré mon attention, cette discordance me sautait aux yeux, surtout à cause des différences de tonalités entre les Léger rouges, verts, bleus, les bistres et les bruns pour le Braque et les Picasso, le Gris étant plutôt dans les gris, ce qui me fit tiquer à cause de son nom. J'avais beau y distinguer à présent des détails, je ne parvenais toujours pas à déchiffrer ce qu'elles représentaient. Je repérais des bouteilles dans un des Picasso, mais c'était bien tout. Lily me prit par le bras :

— *Les Poissons* de Braque sont un bon tableau, mais

je donnerais tout pour le plus grand Picasso, là, *L'Étagère*. Tu vois bien, tout en haut, un râtelier à pipes, encadré de spirales, puis une pipe en travers, à gauche une enveloppe où tu lis « Monsieur... Notre-Dame » ou quelque chose comme ça, une bouteille identifiable par son goulot, un verre... Cela crée un mouvement des formes...

Peut-être à cause des *Poissons* de Braque, j'ai pensé : elle est comme un poisson dans l'eau. Ça m'a paru bête. Je ne comprenais pas pourquoi le Braque s'appelait ainsi, mais quoi dire sans risquer de passer pour un imbécile ?

— Looker semble y attacher beaucoup de prix.

— Oui, puisqu'il les a fait encadrer. Elle commenta d'une moue : Ça ne signifie pas que ce sont des peintures pour lui. Je veux dire qu'il va garder parce qu'elles lui plaisent. Sa moue se chargea de mépris : Ce sont des affaires. À cette quatrième vente, elles étaient vraiment bradées. On les a liquidées comme bien ennemi, ni plus ni moins, Kahnweiler ayant le tort d'être allemand. D'autant plus absurde que Braque a été un héros de la guerre, grièvement blessé par-dessus le marché... Je te montrerai un jour les Picasso que j'ai achetés... Et qui me plaisent... Mais ces toiles sont de bonne qualité. Tu les vois mal accrochées...

Sa gêne était partie. Cependant, tout en parlant, elle se dirigea vers la porte, en ayant visiblement assez de cette visite chez son pseudo-mari.

Elle ne songea plus qu'à se baigner afin de se laver de ce retour au passé. Et dans notre petite crique, puisque nous n'avions aucun programme avec d'autres. Nous y avons pratiqué les mêmes infractions que la première fois, comme pour affirmer que rien ne pouvait nous menacer.

— Il n'y a que Picasso qui pourrait nous comprendre, me dit Lily en remettant sa culotte.

En admirant son torse nu sous le soleil, j'ai découvert qu'on ne lisait plus de marque de maillot sur ses seins.
— Tu viens ici toute seule ?
Cascade de son rire.
— Qui donc me l'interdirait ? Toi ? J'abandonne Fritz et Sibylle à leurs excursions chez les antiquaires du coin. Chez les notaires aussi, parce que je crois qu'ils vont se faire construire une villa ici. Picasso est ravi : les endroits blancs sur mes seins et mes fesses le gênaient. Il a salué chez un modèle amateur comme moi une conscience, et même une discipline de professionnelle... Depuis qu'il m'a sauvée de Looker, il feint de me traiter en modèle syndiqué : Madame veut bien... Ce sera tout pour aujourd'hui, madame.

Cette fois, elle piqua un vrai fou rire. Elle ne se résignait pas à passer de nouveau sa robe. La brise de mer commençait à se lever, mais encore par sursauts qui l'enflaient ou la calmaient en caresses légères sur notre peau salée, sur nos cheveux mouillés qu'elle décollait. J'ai noté que Lily ne mettait pas son casque ici. Elle voulait décidément s'arracher à la civilisation. Je la revois s'étirant, ses seins mis en relief par le soleil un peu plus oblique qui commençait à allonger l'ombre des hauts pins. Elle est venue mettre sa tête sur mon épaule pour contempler avec moi l'horizon, net comme une pliure entre mer et ciel. Je me grisais de l'odeur de sa peau. Le monde nous appartenait dans sa virginité comme aux premiers hommes arrivés sur ces rivages. C'était un temps béni.

Aujourd'hui, le sentier des douaniers lui-même est interrompu de murs cimentés, illégaux, mais qu'on laisse renforcer. Les propriétés se touchent. Le regard ne voit plus vers la terre que barbelés, maisons, antennes de télé ou satellites et, sur le rivage, les débris de plastique des plaisanciers, les plaques de mazout, les poissons morts. Je

sais que je suis seul à me souvenir de ce temps béni, à présent que je suis plus avancé en âge que Picasso quand la mort est venue le prendre il y a vingt ans. Il n'en reste que ma mémoire, sans doute avivée par son extrême solitude avant qu'à son tour elle ne s'éteigne. Comme il arrive à la mémoire de Lily. C'est de penser à elle qui me rappelle que ces trois mots : *un temps béni*, me viennent de cet été-là. Picasso savait par cœur, et il les avait enseignés à Lily, quatre vers de son copain Apollinaire, mort, comme il me l'avait confié, cinq ans plus tôt. Il les avait écrits dans une fresque sur le mur de sa chambre de voyage de noces, chez une vieille amie chilienne à Biarritz :

C'était un temps béni nous étions sur les plages
Va-t'en de bon matin pieds nus et sans chapeau
Et vite comme va la langue d'un crapaud
L'amour blessait au cœur les fous comme les sages

Lily et moi étions à la fois fous et sages, comme lorsqu'on s'aime au sortir d'un temps de danger, de trop de morts. Un temps où le meurtre était pour rien.

Ce soir-là, au dîner, doña Maria nous étudia beaucoup, comme si elle se doutait que nous n'avions pas été sages. Le reste de la semaine montra qu'elle nous avait adoptés. Ce fut sans doute la semaine la plus harmonieuse et la plus détendue du séjour, marquée seulement par sa disparition pour un après-midi entier dans l'atelier de son fils. Il resplendissait de voir sa mère s'occuper du petit Paulo, qui l'avait annexée comme grand-mère et, du coup, il assumait majestueusement sa paternité, j'allais dire comme un cadeau des dieux, parce que c'était un cadeau qui ne devait rien à son talent ou son génie, mais tout à la nature. Olga restait toujours aussi lointaine.

Sibylle en tint compte. Au dernier pique-nique à la Garoupe avant le départ de doña Maria, il fut décidé que toutes les dames, au sortir du bain, se mettraient en tutu

et exécuteraient des pas classiques sur des enregistrements célèbres joués par le Gramophone... Picasso fit tout ce qu'il put afin de mettre sa femme en valeur puisqu'elle était la seule professionnelle du divertissement, allant jusqu'à jouer un rôle de porteur. C'était charmant. Fritz s'affairait à tourner la manivelle de son instrument, certes portatif, mais de la taille d'une valise, et à le charger en disques 78 tours de l'époque qui ne duraient guère au-delà de quatre ou cinq minutes. Doña Maria s'amusa beaucoup. Lily réussit quelques pointes. La bonne humeur l'emporta jusqu'au soir et à la dernière fête pour doña Maria où Paco fut mis à contribution. Lily remit sa robe de gitane, fit à nouveau tonner l'estrade. Picasso finit par entraîner sa mère dans la danse.

Le lendemain le trouva très agité, anxieux, bien qu'il eût simplifié le voyage de retour en faisant conduire doña Maria par son chauffeur carrément jusqu'à Montpellier. Je sentis qu'il lui était difficile de s'immerger à nouveau dans son travail. Ce qu'il supportait le moins, c'était l'imprévu cassant son style de vie. Il ne se doutait pas de ce qui l'attendait. Moi non plus.

Pour tout dire, nous avions complètement oublié Looker. Ce soir-là, Picasso enfermé dans son atelier, Lily et Sibylle prenant le frais dans la pinède comme à leur habitude, Fritz et moi attendions en devisant le retour du chauffeur. Ce fut Looker qui se présenta, tête nue, hébété, dépenaillé, la cravate défaite et de travers, sa canne derrière lui, sans doute saoul. Je parvins à comprendre ce qu'il bafouillait : son marin était tombé cet après-midi à la mer. Juste en vue des côtes.

En articulant, je l'ai répété à Fritz, qui, visiblement, n'avait pas compris un mot de son charabia :

— Son marin est tombé à la mer.

Fritz lui demanda posément s'il avait prévenu la police. Looker parut brusquement dessaoulé :

— Je sors de la capitainerie du port.

On n'avait pas débarrassé le whisky et les glaçons. Je lui ai préparé un verre, bien tassé. Il le but cul sec, puis entreprit, à nouveau, comme un automate mal réglé, de nous expliquer qu'il s'était endormi sur le pont à l'ombre et, lors de son réveil, plus de marin. Nulle part. Pas non plus dans le canot remorqué qui servait justement au cas où... Bien obligé de se dire que... Sans doute une saute de vent dans la grand-voile. Derrière les îles de Lérins, il y en avait de traîtresses... Sur un sloop... Une sacrée affaire de revenir en arrière, quand on ne sait pas diriger seul son yacht, simplement carguer les voiles avant de mettre le moteur auxiliaire en marche. Mais comment retrouver l'endroit en pleine mer, sans repères...

Il avait déjà dû polir son récit devant les gendarmes, car il ne butait sur aucun mot, malgré sa langue pâteuse. Jouait-il la comédie ? S'était-il débarrassé de P'tit Louis ?... Fritz le poussa, sans trop de ménagement, vers l'escalier.

— Du moment que vous avez déclaré l'accident, vous n'avez rien d'autre à faire qu'à dormir.

— Ça ne me rendra pas mon marin...

— Si ça se trouve, dis-je, il a nagé jusqu'au rivage, monsieur Looker.

Je crus lire dans son regard, soudain durci, qu'il n'envisageait rien de tel. Pour la forme, j'ai ajouté que je pouvais lui improviser un dîner. Il haussa les épaules et s'engagea lourdement dans l'escalier.

Fritz me prit par le bras :

— Ça ne m'étonnerait pas qu'il y ait un lien avec la visite du commissaire. Son marin était son homme à tout faire. D'ici à ce que Looker l'ait...

Il compléta d'un geste du dos de la main. Lily et Sibylle rentraient bras dessus, bras dessous. Je me demandais comment atténuer le choc, quand Fritz leur annonça le drame sans précautions.

Lily vint s'accrocher à moi et m'enfonça ses ongles dans le biceps. Je l'ai embrassée. Elle réfléchit avant de dire lentement, pour elle-même :

— P'tit Louis n'était pas avec nous à Venise quand Winter est mort.

— C'est la question que j'allais vous poser, ma chère amie, dit Fritz.

Je les ai abandonnés à leurs conjectures pour fermer l'hôtel. Après le sang-froid que Lily avait montré face à chacune des situations difficiles créées par son mari, je ne m'attendais pas en rentrant à la trouver alarmée à en être défaite, petite fille terrorisée comme je ne l'avais jamais vue, pelotonnée dans sa chemise de nuit au bord du lit. J'ai avisé tout à coup sur le plancher la bouteille de scotch remontée du bar. J'ai été sans dire mot, furieux comme d'une trahison, en vider ce qui restait dans la salle de bains. Elle se jeta dans mes bras :

— Punis-moi.

Étonné de sa réaction, j'ai caressé son front, ses joues, sa chevelure.

— Je t'aime. J'ai à te sauver, pas à te punir. Pourquoi te punirais-je ? C'est toi que tu punis...

J'ai baisé ses yeux, puis sa bouche, comme si je pouvais la délivrer en même temps de cet alcool qui l'imprégnait et de cette envie si absurde de se punir. Soudain, elle fut secouée de sanglots. J'ai essayé de les contenir en l'étreignant. Je ne la reconnaissais plus dans cette perte de contrôle. Était-elle déjà ivre ? J'ai séché ses larmes avec mes lèvres, l'étreignant plus fort comme si je pouvais lui

imposer de se calmer. Elle a levé ses yeux vers moi, un regard très doux, presque humble.

— Tu dois me mépriser maintenant. Je suis indigne de toi...

Je l'ai serrée plus fort. À force de la cajoler, elle m'a expliqué qu'elle n'avait jamais pleuré quand son père la battait avec une canne. Une fois qu'elle s'était évanouie, on lui avait fait boire une gorgée de scotch... Ça lui était resté comme un moyen de se reprendre. Mais c'était une désertion devant son drame.

— Je t'aime de ta naissance à aujourd'hui et à demain.

— Il battait aussi maman avec sa canne... Il l'a fait mourir... Je croyais m'en être à jamais sortie, mais chaque fois la violence de Looker me fait replonger dans la folie de mon père. Dans ma propre panique. Et je ne peux pas le supporter. C'est plus fort que moi. Ça me détruit.

— Oublie cela, à présent que tu me l'as avoué. Looker, c'est fini. Sache simplement que je t'aime, tout entière. Je suis là pour te sauver.

Elle me regarda, étonnée. Je ne savais pas si son désarroi venait du whisky ou de ce qui l'avait fait tomber ou retomber dans le whisky, mais la secourir rehaussait mon amour. J'ai répété ce que je venais de dire, tendrement, comme j'aurais fait à un enfant.

— Oh, mon chéri !... Elle eut une nouvelle crise de sanglots, mais je devinais que le pire était passé. Mon chéri... Looker l'a tué. Elle s'accrocha davantage à moi. Chéri, j'ai peur... J'ai peur pour tout... Il tue donc. Jusque-là je croyais qu'il était trop lâche, qu'il se bornait à payer... Winter et P'tit Louis éliminés, je suis la dernière... C'est un dément lui aussi, à sa façon...

— Ne t'inquiète plus. Je suis là et, même si je n'en suis pas vraiment fier, j'ai fait la guerre. J'ai vu pire.

Elle passa très doucement sa main sur mon visage.

— Ne la regrette pas, chéri, ta guerre. J'ai besoin de quelqu'un qui soit passé par là. Pour tout ce que tu sais de moi et que je n'aurais jamais pu dire à un autre.

J'ai cru que c'était gagné, pris à mon tour le visage de Lily dans mes mains, posé ma bouche sur la sienne jusqu'à ce qu'elle s'apaise.

Je l'ai couchée et je me suis allongé contre elle pour achever de la calmer, de la réconforter dans mes bras, peu à peu, difficilement, confiant que nous allions sortir ensemble de tous ses drames. Ne venait-elle pas de me confier la Lily petite fille meurtrie, battue comme sa mère... C'est à cette Lily-là que j'ai patiemment tout réexpliqué pour l'aiguiller vers le sommeil. Le meurtre de P'tit Louis la protégeait, si on considérait les choses froidement. Looker devrait de toute façon se tenir à carreau désormais et si le cadavre venait à... Je me montrais de plus en plus convaincant parce que je me persuadais moi-même, prenant ma revanche sur ma détresse quand j'avais repéré le whisky. Dans l'idée que je me faisais de mon rôle d'homme envers elle, je triomphais enfin, chevalier capable de l'arracher aux griffes... Mon sexe accompagna ce regain d'assurance.

Elle se laissa prendre passivement, remède à sa peur ou dû pour ma compassion. J'ai eu envie d'être brutal. Ne voulait-elle pas que je la punisse... Soudain, elle répondit de tout son corps, et bien autrement que jamais. À sa propre surprise qu'elle assouvit sans retenue, me prenant comme instrument de son plaisir pour le faire monter en elle, monter. Elle plaqua sa bouche sur la mienne, s'en éloignant pour hurler... J'ignorais que ce déchaînement pouvait exister. Elle aussi...

Quand nous reprîmes notre respiration, j'étais sur une autre planète, n'osant rien lui dire de peur de blesser notre griserie.

C'est elle qui me retourna et se plaqua contre moi en chuchotant :

— Tu ne crois pas que Looker a entendu... C'est sorti de tout moi, mon chéri... Mais je n'ai pas honte... Dire qu'il a fallu ma panique pour me dénouer... balayer ce qui me retenait... Ce qui me bloquait...

Je ne lui ai jamais redit ce qu'elle me dit alors et cela doit demeurer dans le non-dit de ce livre de ma mémoire. Nous l'emporterons avec nous deux. Bien plus tard, elle a pris mon visage dans ses mains :

— Merci, *molinero* !

C'était à moi, non à elle de dire merci. À moi de savoir rester à sa hauteur. Dans cette joute, elle eut bientôt envie de savoir si son vertige était reconductible. Ce côté expérimentatrice en elle me portait aux sommets. Vérification faite, elle s'endormit aussitôt.

Tout allait trop vite. Looker meurtrier de P'tit Louis. Lily brisée et renaissante. Ma vie cavalait devant moi comme un cheval au galop que je ne pouvais rattraper. Mon sommeil aussi. Ce bonheur qui me tombait dessus m'effraya. J'ai cherché la faille. Seul demain me dirait si elle... oui, à jeun... Ça me sembla faible de penser : je lui fais confiance. J'enviais l'anglais. *I trust her*. Je me fiais à elle. Je lui devais tout. D'abord de me sentir si éloigné du jeune homme intimidé, ne croyant en rien et surtout pas en soi, qui suivait M. Jousse comme un petit toutou. Je m'étais dénoué plus vite qu'elle parce qu'un mec est plus simple, mais savais-je, avant cette nuit, que je m'étais dénoué ? Savais-je à quel point je l'aime ? J'ai ainsi conjuré le *post amorem animal triste* qu'on n'ose pas mettre dans les pages roses du *Larousse*. J'étais redevenu un collégien dans ses bras... du trente-sixième dessous au septième ciel. Qui dit mieux ? Nous allions commencer à vivre. Pour de bon.

11

Je dormais comme un sac quand le réveil me perça les tympans. Tandis que je m'évertuais à l'arrêter, ce que la nuit avait évacué me tomba dessus avec autant d'intensité que si Looker ressurgissait hagard devant moi. Le fantôme de P'tit Louis devait rôder par là. Je ne voulais pas penser à la cascade de désagréments que sa disparition allait provoquer. Lily restait enfouie, lumineuse, dans son sommeil. L'important était que je parvienne à la laisser à l'écart. Comme pour me répondre, le téléphone tinta au loin. Trop faible heureusement pour la déranger. J'ai pris mon temps. J'avais bien deviné. Re-le commissaire de police. Looker devrait attendre sa venue. Des formalités à régler.

Tu parles ! Il insista et même avec lourdeur sur les formalités. Drôle de façon, pensai-je, d'évoquer le sort de P'tit Louis, à moins qu'il ne suggère ainsi que la situation était plus compliquée. En tout cas, il précisa avant que j'aie dit mot :

— Pour les affaires du disparu, l'inspecteur établira un procès-verbal.

— Je veillerai, monsieur le commissaire, à ce qu'on ne touche à rien.

— Oh ! c'est pour la bonne règle. De vous à moi, ce

n'était pas quelqu'un de bien intéressant, ce P'tit Louis. Enfin, ça dépend pour qui... Prostitué notoire, condamné pour trafic de drogue, extorsion de fonds... Il débarrasse la société.

J'ai songé : autant d'arguments de poids pour le divorce de Lily. Ma bonne humeur revint. Je dus frapper longtemps à la porte de Looker. Gueule de déterré comme je m'y attendais. Il chercha cependant à se composer une attitude, clignota de ses yeux globuleux, frotta sa barbe sale. Machinalement, j'ai cherché la trace des dessins au rouge à lèvres, comme s'il avait pu les garder autant de jours, mais son pyjama crasseux était trop fermé.

Je lui ai transmis la demande du commissaire. Il s'empourpra :

— Dites-lui d'aller se faire enculer, ça le promènera ! éructa-t-il. Puis se ravisant : Pourquoi le commissaire ? J'ai tout dit aux gendarmes.

— Le commissaire a parlé de formalités.

Il répéta comme en écho :

— De formalités... Il parut se réveiller : Comme si la perte de mon marin pouvait se réduire à des formalités... Vous savez si ma femme est réveillée ?

— Autant que je sache, elle n'a pas demandé son petit déjeuner.

J'ai soutenu son regard sans ciller, puis consulté ma montre, façon de lui rappeler que le commissaire serait bientôt là.

Lily dormait toujours comme une bienheureuse. Elle s'ébroua à mon approche, jeta un coup d'œil sur le réveil et s'étira avec application et volupté :

— Chéri, je comprends enfin ce que ça veut dire, être dans les bras de Morphée... J'ai juste le temps de prendre un bain avant d'aller chez Picasso.

J'ai décidé de ne pas la troubler avec le retour du

commissaire de police. Si Looker venait à l'interpeller, elle n'aurait pas à feindre la surprise. Il me semblait que nous arrivions au dénouement. Pour une fois, j'ai laissé la femme de chambre monter son breakfast. Il fallait que je surveille Looker.

Le commissaire prit sa déposition sur la disparition de P'tit Louis. Avec son inspecteur bedonnant porteur de machine à écrire, il rejoua son scénario habituel sauf que cette fois, avec ostentation, il se référa au rapport manuscrit de la capitainerie du port ouvert devant lui et qu'il pensa à fermer la fenêtre. Je les ai laissés juste à temps pour voir Lily en chemin afin de poser chez Picasso. Les choses suivaient leur cours. Inutile de monter chez les Lewis, aussi ai-je attendu sur la terrasse qu'ils en finissent. Je m'efforçais de rester vigilant, mais, la tension retombée, je me sentais raplapla, grisé par les souvenirs de la nuit.

L'interrogatoire fut bref. Le commissaire sortit le premier, toujours disert :

— À propos, j'envoie mon inspecteur mettre des scellés sur la chambre du chauffeur de monsieur... Simple précaution avant l'inventaire qui sera fait cet après-midi. Nous avons déjà placé des scellés sur le bateau...

Looker réapparut, prit congé du commissaire sans la moindre politesse et se précipita dans l'escalier, hissant son trop de poids en soufflant très fort.

Je l'entendis ensuite tambouriner chez Lily. Il s'énervait. Il hurla en anglais qu'elle devait boucler les bagages, et en vitesse, afin que lui puisse prendre le train pour Paris. *Immediately...* Même s'il en venait à casser la porte, il ne la trouverait pas. De plus, là où elle était, elle ne pouvait pas l'entendre. Je la lui avais définitivement enlevée cette nuit... Il abandonna son harcèlement, réapparut en haut de l'escalier. Me revoyant, il tonna :

— Qu'avez-vous fait de ma femme ?

— Pourquoi saurais-je où elle est, monsieur Looker ?

L'effronterie m'était venue sans réfléchir, mais du moment qu'il me traitait en amant de Lily... Il me fixa de ses gros yeux injectés de sang, ne semblant pas prendre garde à ce que je lui avais répondu et enchaîna, comme s'il lui était tout à fait impossible d'imaginer que Lily puisse se trouver hors de sa portée :

— Il y a les tableaux à décrocher. Je m'étais installé pour tout l'été. Je ne peux pas vivre sans aide...

J'ai compati :

— Ne vous inquiétez pas. Je vous enverrai du personnel.

Il avait dû sentir l'ironie dans ma voix et se rebiffa, m'interpellant à nouveau comme l'amant de Lily :

— C'est ma femme que je veux !

Je me devais de sauvegarder les apparences, mais sans mentir. J'ai lancé :

— Il faut que pour partiez si vite ?

Je ne pouvais plus clairement l'accuser de fuir, mais il ne s'occupait plus de moi. Il regardait fasciné vers l'autre couloir. J'ai deviné que Lily avait dû sortir de chez Picasso, mais par le couloir cette fois. S'était-il rendu compte d'où elle venait ? Voulut-il prendre avantage du fait qu'elle avait achevé sa séance de pose ? Il l'interpella avec grossièreté en anglais pour lui ordonner de se mettre aux bagages afin qu'il puisse rentrer à Paris par le train de midi.

Elle força sa voix pour marteler : « *That's out of the question !* » Je la vis surgir dans sa petite robe bise et elle obliqua devant lui pour commencer à descendre l'escalier comme s'il n'existait pas. Interloqué, il eut un mouvement de recul avant de se précipiter à sa poursuite, hurlant, toujours en anglais, que c'était justement la question et lâchant un torrent d'insultes de voyou. Lily dut juger qu'il

suffisait que je la protège à distance et se retourna pour lui faire face, mais, juste à ce moment, Picasso d'un côté, déjà en tenue de plage, les Lewis de l'autre arrivèrent en haut de l'escalier. Aussi reprit-elle, très calme, mais en français :

— Ce que vous me demandez est hors de question ! Je n'ai plus rien de commun avec vous, monsieur Looker. Occupez-vous vous-même de vos bagages ! Après ce qui vient de se passer, je ne veux plus porter même votre nom. C'est pourtant facile à comprendre.

Enivré par sa fureur, Looker tonna de plus belle, tout à son slang des bas-fonds, qu'il saurait mettre à la redresse une sale petite pouffiasse ou quelque chose comme ça et leva la main sur elle bien qu'elle soit hors de sa portée... J'allais m'interposer, mais Lily sauta agilement jusqu'à moi, tandis qu'entraîné par son élan il se rattrapait avec peine à la rampe. Elle l'affronta :

— Je pensais que vous vous défendriez au moins, que vous me diriez n'être pour rien dans le sort de votre pauvre marin, monsieur Looker.

Il dut sentir qu'elle parlait à travers lui pour un public ; il pivota en levant la tête et découvrit Picasso et les Lewis. Il comprit dans quel piège son emportement venait de l'enferrer, mais il n'eut pas le temps de réagir parce que Picasso grondait à son adresse, trois marches au-dessus de lui :

— Loukeurrr, il n'y a pas qué Lily qui en a assez dé toi... Il té reste à dégager mon chemin...

Picasso s'écarta au passage comme si Looker avait été contagieux. Les Lewis lui emboîtèrent le pas, sans dire mot, et, arrivés à nous, encadrèrent Lily pour discuter à voix un peu trop forte du pique-nique de la journée afin de bien minimiser l'incident, jusqu'à ce que Looker finisse

par se rendre compte qu'ils voulaient l'ignorer et remonte, sans insister, vers sa chambre.

Olga arrivait à l'escalier, suivie de la gouvernante portant le petit Paulo qui trépignait. Looker les croisa, tellement ivre de rage rentrée qu'il ne les salua pas. Picasso accueillit avec une exubérance démonstrative son épouse, lui prit les mains, saisit en même temps celles de Lily, les joignit et les éleva au-dessus d'elles, faisant signe à Sibylle de compléter le trio des dames.

— Maintenant, j'enlève toutes ces dames pour Cythère, c'est-à-dire pour la Garoupe, tonna-t-il.

Il consacrait la mise à l'écart de Looker et jubila en conduisant le groupe des femmes vers sa grosse Delage. Lily se tourna vers moi et mima avec ses mains des bretelles, histoire de me communiquer qu'elle n'avait pas eu le temps, à cause de cette algarade, de passer son maillot de bain. Je courus par l'escalier de la terrasse le chercher dans notre chambre et le fourrer dans son sac de plage. Je redescendis à temps. Le chauffeur achevait juste de ranger les parasols dans l'imposante malle de la voiture.

À présent, je devais remplir mon rôle d'hôtelier en me comportant avec Looker comme si je n'avais rien vu de sa déconfiture. J'ai décidé néanmoins, s'il me prenait à partie, de lui répondre que je me jugeais responsable de la sécurité de Lily ou, mieux encore, de son bien-être. Je suis allé frapper à sa porte avec l'excuse de lui offrir les services du portier. À ma stupéfaction, il fut tout miel.

— Je me suis énervé. Dites-leur bien que je regrette. La faute à ce jeune commissaire... Un vrai crampon ! Je n'ai plus le temps de faire mes bagages si je veux prendre le rapide de Paris. Et sans mon marin, je n'ai plus goût à rien ici... Dites à Picasso que je l'aimerai jusqu'à ma mort, quoi qu'il me fasse... N'oubliez pas de veiller sur mes tableaux ! Ou plutôt, rappelez à Lily de ne pas les

oublier... C'est une jeune femme soupe au lait, comme toutes les jeunes femmes, mais de parole. Je pense être de retour pour la fête que Sibylle Lewis ne manquera pas d'organiser pour votre 14 juillet... Dites-le-lui.

Capitulation sur toute la ligne. Lily l'avait accusé publiquement, au moins d'indifférence... Non seulement il ne s'en défendait pas, mais encore acceptait devant moi, comme assurée, la perte de P'tit Louis. Conviction d'être intouchable ? L'essentiel, c'est qu'il confirmait son départ. Pour m'en assurer, j'ai assumé la corvée de l'accompagner et pris pour cela le taxi Renault que M. Jousse m'avait laissé, résistant au plaisir de lui montrer que je jouissais de l'Alfa de Lily. Il monta lourdement dans son pullman et, ayant hissé sa valise, se retourna pour me lancer, en cherchant sa respiration, la flèche du Parthe :

— Je vous confie... Lily. Je sais... qu'avec vous... elle est... comment dire ? ne vous vexez pas... en de bonnes mains... Comment Picasso vous surnomme-t-il déjà ? le *molinero* ?

— Le meunier. En effet, c'est ainsi qu'il m'appelle. Lily fait de même...

Je lui avais rabattu son caquet. J'étais aussi satisfait de moi que lorsque j'avais trouvé, lors de mes essais pour renouer avec la Sorbonne, ce « rabattre son caquet » afin de traduire le « *I'll take him down* » lancé à un intrus par la vieille nourrice de Juliette. Pourtant l'anglais de Shakespeare sonnait plus fort. Je l'avais bel et bien « renvoyé en bas ». Même si notre victoire à Lily et à moi me semblait, à la réflexion, un peu trop aisée, je finissais par croire maintenant que, à cause de la rebuffade de Picasso il avait déguerpi sans demander son reste.

La route me sembla plus courte au retour, le matin plus clair et plus léger. Looker se réduisait à une anomalie.

J'admirais que Lily eût mené à bien son plan, en usant, et avec quel magistral culot, de la première opportunité.

J'avais heureusement prévu large pour le pique-nique à la Garoupe car deux couples américains amis des Lewis venaient d'y débarquer d'un canot à moteur et étaient déjà de la fête. Picasso s'amusait comme un fou, portant le collier de perles de Sibylle sur son torse bronzé, et essayait d'entraîner Olga dans une ronde avec les deux Américaines en maillot. Sibylle, également en maillot, avait quitté son turban pour laisser ses cheveux flotter dans leurs boucles naturelles en cascade sur ses épaules, comme dans ses portraits par Picasso que Lily m'avait décrits.

La bande commençait à s'acclimater et à moins craindre le soleil, délaissant l'ombre des parasols. Les Américaines portaient des lunettes fumées. Sibylle alla fouiller dans son sac et en sortit une paire qu'elle mit. Picasso s'interrompit :

— Vous n'êtes plus la même.

Il avait posé ses mains sur ses épaules nues et la regardait intensément. Il s'écarta d'elle, ôta d'un geste délicat les lunettes, resta immobile comme s'il la photographiait. Elle plaida :

— Pablo, le soleil est dangereux pour les yeux.

— J'avais besoin dé vous voir sans lunettes.

— Le soleil ne vous fait pas mal ?

— Je lé regarde en face depuis mon enfance, lé soleil. Je suis né à Malaga... Maintenant vous pouvez garder vos lunettes, mais faites attention qu'elles né vous laissent pas dé marques blanches.

Je vis le bonnet corail de Lily loin au large. Elle nageait seule. J'ai levé les bras pour lui faire signe que le pique-nique était prêt. Picasso s'approcha de moi et me lança une bourrade :

— Salut *Don Guillermo, el molinero* !

Décidément, grâce à Lily, il m'avait adopté. Nous l'observâmes ensemble se rapprocher dans sa nage coulée, très harmonieuse.
— *Una troutcha*, dit Picasso en mimant la fuite d'un poisson souple et effilé.
Je compris soudain ce qu'il m'avait dit la veille.
— Une truite ?
— C'est ça. Tu vas apprendre l'espagnol très vite. Une femme t'apprend à deviner...
Lily sortait, traversant à présent les basses eaux. Elle défit son casque pour libérer sa chevelure. Son maillot rouge dessinait ses formes et j'étais sûr que Picasso la revoyait nue, mais il n'avait pas le même regard avide que face à Sibylle tout à l'heure. Il lui ouvrit les bras avec bienveillance.
— J'ai dit à ton *molinero* qu'avec toi il apprendra très vite l'espagnol. Est-ce qu'il nage au moins ?
— Oui, mais moins vite que moi...
Picasso battit des mains.
— *Molinero*, reste à déjeuner avec nous... Ton hôtel vivra sans toi, puisque nous sommes tous ici. Il y a même plus cé Loukeurrr pour té compliquer la vie...
Lily s'approcha avec une grande serviette :
— Tiens mon drap de bain devant moi autour de mes épaules !
Sous cette protection, elle fit tomber les épaulettes de son maillot de façon à dégager un bras, puis l'autre, remonta un peu le maillot sur ses seins, veillant à ce qu'il tienne et, quittant l'abri de la serviette, prit dans son sac sa petite robe bise, la tendit en l'ouvrant au-dessus de sa tête et la laissa glisser sur elle. À présent, c'était sa robe qui la dissimulait. Elle tira par en bas son maillot mouillé, sortit du sac sa culotte et l'enfila. Picasso n'avait pas cessé de l'observer.

— Plus besoin dé cabine dé bains, lâcha-t-il rigoleur... Puis, se tournant vers moi : Avec un corps comme celui-là, il faut lui faire porter un bébé très vite maintenant. Je lui ai déjà dit qu'elle sera encore dix fois plus belle pendant et après. J'aimerais savoir sculpter un jour une femme enceinte.

— Je penserai au bébé, Pablo, dit Lily d'un ton ému qui me surprit.

— Tu as raison. Il faut toujours penser à ce qu'on fait dé sa vie.

Il lui envoya une bonne claque sur l'épaule et la fit asseoir à côté de lui comme s'il lui appartenait de la protéger.

Quand le café fut servi, Picasso ne s'attarda pas sur la plage et se fit reconduire à son atelier. Lily en profita pour m'entraîner dans la pinède.

— Tu sais que rien n'échappe à Pablo, dit-elle, joueuse. Ce matin, avant d'aller poser, j'avais examiné mon visage dans le miroir de la salle de bains... Elle s'empourpra : Enfin, pour voir si... Je n'ai détecté aucune trace de cerne... Dès que je suis entrée chez lui, au premier coup d'œil, il m'a prise par le menton : « Toi, tu as les yeux battus... Tu n'es pas la même qu'hier. Ce n'est pas important, je t'ai dit que je ne faisais pas ton portrait... Mais, vous les femmes, vous êtes toutes insupportables, vous changez tout le temps, par exemple de coiffure, et encore quand vous ne vous faites pas couper les cheveux... » Puis, pour bien montrer que sa colère, c'était de la blague : « Toi au moins, c'est parce que tu fais la femme, hein ? Continue, c'est de ton âge. » Du coup, je n'ai pas posé à cause de mes yeux. Et il a oublié de me faire passer par l'échelle, sans doute en pensant qu'Olga n'avait pas de raison d'être jalouse. C'est comme ça que je suis tombée nez

à nez avec Looker... Tant mieux. L'abcès est enfin crevé...

Machinalement, j'ai fixé les yeux de Lily. Elle a mis ses mains sur les miens :

— Interdit. Avec le brevet de Picasso, voyez un peu, il va se pavaner !

Sans réfléchir, j'ai dit ce qui m'intriguait.

— Tu as parlé d'un bébé. Je croyais que...

— Ne crois rien. Maintenant, je voudrais pouvoir en faire un, voilà tout. D'un instant à l'autre, son visage était passé de la blague à une crispation au bord des larmes. Elle s'aperçut de mon inquiétude, voulut réagir et me prit les mains, toujours aussi tendue : Ne me demande rien. Tu n'es pas en cause... Plus tard...

Elle s'enfuit en me lançant un baiser. Je ne comprenais pas pourquoi la remarque de Picasso l'avait mise dans cet état, puisque ce n'était pas la première fois. Je me souvenais de ce qu'elle m'avait dit de doña Maria. Alors, elle ne semblait pas y voir malice. C'était donc ma question ? Je n'ai pas voulu approfondir. Il était grand temps que je rentre à l'hôtel pour l'inventaire de la chambre de P'tit Louis. Le commissaire et son inspecteur m'y attendaient déjà.

— J'ai besoin de vous comme témoin, c'est légal.

Il déchira les bandes de papier qui servaient de scellés. Ils se mirent au travail avec rapidité. En vieux habitués, ils poudrèrent avec leurs pinceaux le verre à dents, les interrupteurs, les poignées. Le commissaire m'expliqua en douce que les empreintes de P'tit Louis figuraient déjà aux sommiers depuis belle lurette, mais que c'était le moyen de prendre, comme par hasard, celles de Looker. Ils me demandèrent d'ouvrir sa chambre, ce qui devrait rester entre nous. À cause même de ces cachotteries, j'ai jugé que l'enquête prenait un tour vraiment sérieux, donc

dangereux pour Looker, ce qui me réjouit. Le commissaire ne prêta pas la moindre attention aux tableaux, devant considérer qu'ils appartenaient à l'hôtel. Il se tourna soudain vers moi :

— Savez-vous quand M. Looker a décidé de rentrer à Paris ?

— Je l'ai appris ce matin quand vous l'avez...

Je ne pouvais dire relâché. Je ne trouvais pas d'autre mot. Le commissaire s'en fichait bien. Il enchaîna :

— En somme, ça l'a pris, pour parler poliment, comme s'il avait le feu au cul !

Il était assez content de sa grossièreté. L'inspecteur, bon public, s'esclaffa :

— D'ordinaire, ce n'est pas un train qu'il prend quand il a le feu...

Il s'étouffa, pleurant le premier de son jeu de mots.

— Alfred, reprit le commissaire condescendant, un peu de décence, nous avons probablement un mort sur les bras. Au travail !

Ils vidèrent l'un après l'autre les tiroirs, puis ouvrirent la valise de P'tit Louis. Des vêtements bien pliés et rangés. Quelqu'un de si ordonné qu'on ne sentait rien d'intime dans l'organisation de ses affaires et de ses objets usuels. Le commissaire entra dans la salle de bains et, l'instant d'après, m'appela pour me montrer des flacons, pots et tubes dans un des placards.

— Pour votre édification, la parfaite panoplie de toilette pour ces messieurs de la jaquette, huiles, onguents... Ah, tiens... Il huma un petit poudrier : Cocaïne... Il cria : Alfred. J'ai dégoté de la coco dans le petit poudrier.

Il me ramena sans autre commentaire dans la chambre, puis reprit la valise, palpa de place en place le fond, les côtés, le couvercle. Mit une main dessous et une autre dessus, accentua sa pression, examina avec un soin d'anti-

quaire les bords intérieurs et, d'un coup, dégagea un carton. Recouvert du même papier fantaisie que l'intérieur de la valise, il occupait toute la surface interne du couvercle, tenu par quatre boutons-pression. Il en coula quantité d'enveloppes d'un papier rosâtre, qui se voulait sans doute distingué mais faisait outrageusement cocotte, surtout que les adresses y claquaient dans une grande écriture bleue : *Hôtel JOUSSE, Cap d'Antibes, Alpes-Maritimes...*

Le commissaire en chercha une plus ancienne envoyée à Paris, au 2 de la rue Vavin, et lut, surpris : *Mon Loulou d'amour...*

— Une femme ! pas possible... Il parcourut le texte, retourna la lettre, sauta à la signature qu'il me détailla avec emphase : *Ton gros Bébert pour la vie...* Ouf, je respire, P'tit Louis n'est pas à voile et à vapeur, c'est son amant de cœur qui écrit... Alfred, mon cher, nous allons avoir à nous farcir la recension détaillée de toutes ces bafouilles chaudes, très chaudes... Et se tournant vers moi : Impossible de les saisir, nous n'avons aucun mandat et elles ne peuvent servir de preuve. Mais, c'est de l'excellent matériel. Pensez aux dates, aux confidences. Si, par exemple, l'une nous disait que P'tit Louis est allé à Londres...

Je me mis au travail avec eux pour être le premier à savoir ce qui pourrait toucher à Lily. Bébert avait de l'orthographe, une imagination limitée à leurs particularités et à des souvenirs de virées. Les allusions à Looker étaient toujours récriminatoires. Je commençais à ressentir de l'écœurement devant ces ressassements, quand je suis tombé sur ce que nous cherchions. Une lettre commençait par : *Ta carte de Londres m'a rendu jaloux parce que c'est une ville où on fait des rencontres de premier choix, comme à Anvers...* J'ai cherché la date : 6 octobre 1920. Lily s'était mariée avec Looker en septembre.

J'ai tendu ma trouvaille au commissaire.
— En plein dans le mille ! Attendez ! Il compulsa un petit carnet noir. Winter a été trouvé mort le 3 novembre 1920. Bon, Alfred, continuez la liste, les dates, encore que nous ne trouverons sans doute pas celle du retour. Scotland Yard sera déjà content. À eux de jouer... Le commissaire eut un sourire entendu. Vous savez que cette mer rend toujours les cadavres. Elle y met plus ou moins de temps et cela dépend du vent. Avec le beau temps actuel, le vent est faible, il faudra peut-être attendre une huitaine, même une quinzaine...
— En somme, monsieur le commissaire, le temps travaille pour vous...
— La police, mon cher monsieur, est faite de patience autant que d'intelligence. Nous sommes plus patients que les criminels. Ai-je besoin de vous dire que étant un témoin de cet inventaire, vous faites partie de la procédure ? Donc, bouche cousue... Pour retrouver le nommé Bébert, j'aimerais qu'il ne se doute de rien. À moins évidemment que le feu au cul de notre M. Looker ait eu pour cause de mettre ce Bébert au parfum, comme ils disent.
— Ah, monsieur le commissaire, là, vous vous êtes surpassé, commenta l'inspecteur.
— Voyons, Alfred, vous allez donner de la police une image juste bonne pour l'*Almanach Vermot*...
Il n'était jamais aussi bourgeois propret qu'en proférant ses grossièretés saluées par les rires gras d'Alfred. En s'installant au volant de sa petite Peugeot bleue, il m'adressa, fort satisfait de lui, un salut en bonne et due forme.
J'entendais bien partager au plus vite le contenu de ma bouche cousue — plaisanteries grasses censurées — avec Lily, surtout après ce qui s'était passé à propos du bébé. J'attendis avec impatience qu'elle rentre, mais elle avait dû suivre les Lewis chez Cole Porter et le temps dura. Alfred,

l'inspecteur, redescendit, sa corvée achevée, me disant d'un ton las que c'était moi qui avais décroché le gros lot.

J'étais déjà en train de faire préparer le dîner quand Lily rentra avec les Lewis. Elle me raconta comment, dans les rochers en bas de chez Cole Porter, la mer vous enveloppait d'une douceur à n'y pas croire... Sibylle l'interrompit :

— Nous vous avons regretté. Il y avait là quelqu'un dont vous avez été l'interprète, en 1918, lors de la dernière offensive... Il ne tarissait pas d'éloges...

Fritz se mit de la partie, comparant avec les souvenirs sur le front d'Italie d'Ernest Hemingway qui se trouvait chez Porter. Je ne pus communiquer à Lily les résultats de la perquisition que sur l'oreiller. Elle ne me laissa pas finir :

— J'ai épousé Looker le 15 septembre 1920, un mercredi... Octobre, ça colle pour la récupération de mes inventaires chez Winter, et donc le cambriolage. La plainte datait, a dit le commissaire, de trois semaines avant le meurtre de Winter qui a eu lieu début novembre. Le puzzle s'emboîte donc au millimètre près. Il n'y a plus qu'à attendre que la mer renvoie P'tit Louis, auteur de la récupération des peintures, commanditaire sans doute de l'élimination de Winter et liquidé à son tour quand le contrat est remonté à la surface, mais au bout de presque trois ans... Son cadavre n'attendra pas autant.

Elle avait retrouvé tout son flegme. J'ai insisté :

— Pourquoi Looker s'est-il tellement dépêché ?

— Je pense qu'il se savait brûlé avant que le commissaire ne le convoque. Je t'ai dit qu'il était bizarre... N'oublie pas l'efficacité de la franc-maçonnerie des invertis... Je suis sûre qu'il va passer en Italie. Ce qu'il avait déjà en tête en partant sur son bateau et en m'embar-

quant. Quelque chose n'a pas marché avec P'tit Louis... Tu m'as sauvée.

— J'ai été très fier de toi ce matin.

Elle me fixa du regard.

— Je m'étais préparée à forcer Looker à lâcher le grappin qu'il avait jeté sur moi. Je ne vais pas te faire attendre plus longtemps avec le bébé. Quand je suis arrivée ici, j'étais fatiguée comme tu l'as remarqué, parce que je venais d'aller voir un professeur de Zurich pour une petite intervention afin de guérir ma stérilité. J'aurais dû prendre du repos. J'ai désobéi pour être avec toi.

Je l'ai étreinte à l'en faire crier.

— Pourquoi me laisser dans le secret ?

— Parce que c'en est un aussi pour moi. Mon corps ne me demande pas mon avis. Et brusquement, à cause de ta question, j'ai eu peur que ça ne réussisse pas. C'est pourquoi je t'avais caché que, avant même que Pablo ne s'en mêle, j'avais pris mes dispositions... Et je vais te dire, hier soir, j'étais si pleine de toi que j'ai prié Dieu qu'il m'ait déjà rendue féconde... Ne dis rien...

Elle mit son doigt sur ma bouche. J'y ai posé un baiser.

— Tu as prié Dieu ? m'étonnai-je.

— C'est aussi un truc de Pablo. Il dit qu'on n'a pas besoin de croire en Dieu pour le prier. Quand tu désires vraiment que quelque chose ait lieu, prier, c'est la meilleure façon de te mettre en état de réaliser ton vœu. J'ai bien peur, après ce que m'a expliqué le professeur, qu'il vaudrait mieux que Dieu s'en mêle !

Non seulement elle l'appelait Pablo avec naturel, mais elle le prenait pour guide jusque dans ses débats les plus intimes. Il lui rendait ses racines. *La abuela* devait aussi prier Dieu à ses heures. Elle reprit à voix très basse, en un souffle :

— J'ai fait un autre vœu pour t'obéir. Celui de parvenir

à oublier mon père. Il attachait ma mère nue sur une chaise pour la battre avec sa canne. C'est comme ça qu'une nuit, quand j'avais cinq ou six ans, j'ai entendu crier et je les ai découverts... Il m'a battue moi aussi. Il voulait nous sortir le diable du corps... Une fois, il a laissé ma mère nue dehors. C'est là qu'elle a attrapé la pleurésie dont elle ne s'est jamais remise... En Italie, quand j'ai vu Looker battre avec sa canne un homme à terre... je l'ai identifié à mon père... J'étais retombée avec mon père. Tu comprends mes crises de peur... C'est pour ça que... Tout. Mon besoin d'effacer ce passé-là. De démontrer qu'il n'a jamais eu lieu. Jusqu'à provoquer en paradant nue pour me persuader... Mes crises de peur... Je résistais, et puis au dernier moment, plus forte que moi, la peur gagnait, je cédais. Quand mon père m'ordonnait de me déshabiller pour me fouetter, je me déshabillais... J'ai cédé à Winter. Elle me regarda droit dans les yeux. Je suis restée avec lui une année... J'ai failli céder à Looker... J'allais partir sur le bateau... Et quand j'ai su qu'il tuait... L'autre soir, j'ai bu parce que j'avais encore été prête à céder... Malgré toi.

Elle s'était lovée dans mes bras tandis qu'elle parlait. Je la berçais très doucement. Toute question me semblait indécente. C'est elle qui poursuivit :

— Tu as le droit de tout savoir. J'ai vraiment voulu, avant toi, me faire opérer pour ne jamais être mère. Ma liberté, comme je te l'ai dit rue Vavin... Une belle liberté ! Elle étouffa un sanglot. Le professeur de Zurich, en me chapitrant pour qu'à vingt-quatre ans je ne commette rien d'irréversible, m'a d'abord fait subir une flopée d'examens, puis tout raconter de ma préhistoire. Il m'a expliqué que si intervention il devait y avoir, c'était dans l'autre sens, afin de restaurer ma fécondité. Mais il n'y avait pas que ma physiologie pour m'empêcher de faire

un bébé. Ma peur aussi. Ce que j'étais venue lui demander correspondait à une sorte de suicide moral. Comme mon mariage avec Looker. « Quand vous rencontrerez l'homme de votre vie, vous voudrez lui donner des enfants. » J'ai avoué qu'il m'arrivait de fantasmer d'en avoir, non pas un solitaire comme moi, mais plusieurs. Cela me semblait si irréel. « Changez de vie et vous reviendrez me voir, mais il vous faudra du temps pour oublier votre peur. » Le premier effet de ses consultations a été de me mettre plus mal à l'aise qu'avant. Je ne supportais plus du tout Looker. Cela se passait un mois avant la fête sur la péniche. J'ai étrenné ma liberté avec toi. La vraie. À présent, je voudrais étrenner ma fertilité.

Je n'avais rien deviné, pas vu plus loin que mon plaisir. Fier de croire bien le distribuer. Lily m'apprenait qu'il lui fallait autre chose : la confiance, le don de soi. Une femme du XXe siècle, capable de prendre tous les risques, qui regardait en face, ce soir-là, son passé et notre présent et s'abandonnait à moi sans whisky. Elle me le prouva, si nous avions encore quelque chose à nous prouver.

12

Nos relations avaient changé. Sans le faire exprès, je me suis mis à traiter Lily avec bien plus de prévenance, conscient de sa fragilité sous ses façons masculines d'attaquer la vie. Picasso, à qui rien n'échappait, me dit qu'on savait à présent en nous voyant qu'elle était la future mère de nos enfants. Pour le 14 juillet, Fritz tira de l'hôtel son feu d'artifice personnel et invita les officiers de l'escadre américaine venue rituellement s'ancrer à Cannes. Ceux-ci rendirent la pareille sur leur cuirassé, mais Lily et moi avons pu nous échapper pour danser jusqu'à l'aube dans les bals populaires d'Antibes. Je croyais pouvoir respirer. Erreur, la demoiselle de la poste me lut à l'ouverture de son bureau un télégramme qui la chiffonnait : *Pablo, arrivons mardi. Gertrude.*

Picasso, bouillant de se remettre au travail dès le départ de sa mère, avait cessé de convoquer Lily depuis les réjouissances. Je n'avais d'autre choix que de monter frapper à sa porte. J'entendis un rugissement, puis rien. Je n'osais pas recommencer, mais des pas légers s'approchèrent et il ouvrit, torse bronzé et pieds nus, dans son short bleu serré, le visage fermé. Je lui annonçai la nouvelle. Il éclata. Ce n'était pas possible que « lé Bon Dieu lui fasse

une chose pareille au moment où il sentait que quelque chose allait venir... ». Il était le plus malheureux de tous les hommes... Ses yeux lançaient des éclairs. Son emportement prit des dimensions tellement homériques que je me suis demandé s'il ne me montait pas un canular. Soudain, il s'arrêta net :

— Tu né sais naturellement pas qui est Gertrude... Eh bien ! tu vas savoir.

Là-dessus, il me claqua la porte au nez. J'ai raconté la scène à Lily en lui apportant son breakfast et elle est partie dans un fou rire inextinguible.

— Gertrude... Gertrude... Laisse-moi me remettre. Elle but à grande lampée son thé. Gertrude, c'est Gertrude Stein.

— Et, selon Fritz, elle est une sorte d'arbitre du XXe siècle. Qu'y a-t-il de si drôle ?

C'était le meilleur moyen de la faire replonger. Elle parvint enfin à m'expliquer que Gertrude Stein était un écrivain américain. Un grand écrivain. On commençait seulement à la découvrir, bien qu'elle fût plus âgée que Picasso, parce qu'elle avait une langue à elle, avec des répétitions... Un style. Elle n'avait commencé à être publiée que récemment.

— Elle met au pas non seulement les jeunes écrivains, mais la terre entière, à commencer par son amie Alice Toklas. Sauf Pablo. Mais cela promet entre eux quelques empoignades hautes en couleur, comme j'en ai observé lors de certains vernissages. Chez Zborovski, par exemple... Ça ne te dit rien ?

Ça ne me disait rien. Du coup, elle reprit, pédagogique :

— Ils se connaissent depuis que Picasso vivait à Montmartre. Il a fait son portrait il y a vingt ans. C'est déjà devenu un tableau mythique. Je lui ai parlé une fois, pas vraiment pour mon bonheur.

— Pourquoi ?

— C'est vrai, chéri, que tu ne sais rien... Eh bien, apprends qu'elle a du goût pour les femmes, que je lui ai tapé dans l'œil, et que sa dame de compagnie, Mlle Alice Toklas, est, dans ces cas-là, une vraie tigresse. Alors, je vais faire les frais de leurs litiges, surtout si Pablo me regarde un peu trop.

— Pour la bienséance, il leur faut deux chambres ?

— J'imagine...

Je pouvais me débrouiller grâce à celle de P'tit Louis que j'avais laissée inoccupée. Picasso s'enferma toute la journée, mais, sitôt que je suis descendu le mardi, je l'ai trouvé debout dans la salle à manger, toujours torse nu et en short, pas rasé, comme s'il était resté ainsi depuis la veille.

— Je né peux pas travailler !

Il avait tout dit. Il devait à nouveau penser que « lé Bon Dieu », il était contre lui. Quand je lui ai offert de préparer son petit déjeuner, il m'a regardé comme s'il tombait de la lune, puis s'est jeté sur les croissants. Rassasié, revigoré, il m'expliqua que personne ne comprenait ce que c'était que le dérangement.

— Tu as une mouche qui sé pose sur ton nez. Cé n'est rien. Tu la chasses. Mais si on té prévient que la mouche va sé poser sur ton nez, tu l'attends. Tu ne sais pas quand elle va sé poser. Tu ne peux plus rien faire d'autre. C'est foutu.

Je ne me représentais pas Gertrude Stein comme une mouche, car Lily avait mimé son robuste embonpoint, mais la métaphore n'en était que plus forte. En quelques mots, Picasso m'avait décrit la tension et la passion qui l'habitaient. Par bonheur pour l'impatience qu'il m'avait fait partager, Gertrude Stein nous fit la grâce d'arriver vers onze heures au volant d'une Ford T, haute sur des

roues étroites qui lui donnaient un vague air d'échassier mécanique. Picasso et elle allèrent avec solennité l'un vers l'autre, lui rasé, en costume léger, portant son chapeau mou qu'il enleva en un geste de salut, elle imposante, trop chaudement vêtue d'une robe de bure marron qui eût pu convenir à un moine, d'une sorte de béret de la même couleur, mais, comme pour compenser, pieds nus en spartiates. Cela les mettait de la même hauteur, ce qui me frappa quand ils s'étreignirent.

De l'autre côté de la Ford, je vis glisser une fine silhouette presque aérienne, elle aussi trop habillée pour le plein été, mais bien plus féminine, un air nerveux d'Espagnole, chaussée avec élégance, qui, d'autorité, s'adressa au portier et lui multiplia des indications sur la façon d'emporter les bagages. Dès qu'il l'aperçut, Picasso s'éloigna de Gertrude Stein et courut vers elle :

— Ah, la miss Toklas...

Lily, par curiosité ou parce qu'elle avait décidé de prendre le taureau par les cornes, en profita pour venir saluer l'arrivante. Elle portait sa robe bise Chanel des séances de pose qui la faisait, par contraste, collégienne. Gertrude lui accorda le bout de ses doigts.

— Ah, voici Lily Loukeurr, expliqua Picasso à la miss Toklas. Elle n'est plus Loukeurr, mais reste anglaise, bien qu'elle parle espagnol comme vous et moi...

— Nous avons été présentées, dit Alice Toklas d'un ton sec. Je sais à quoi m'en tenir... Pas pour le divorce, ni pour l'espagnol toutefois...

La miss, sans se cacher de son inquisition, regarda Lily, puis Gertrude, puis à nouveau Lily qui prit aussitôt ses distances après une génuflexion appuyée. Les complications commençaient. Je conduisis les deux dames à leurs chambres. Gertrude ouvrit la porte de communication entre les deux pièces :

— Merci monsieur, nous savons nous organiser.

La porte fermée, j'entendis Miss Toklas s'engager de sa voix perçante dans une admonestation où il était question d'une *girl horribly stuck-up*. J'ai cherché comment traduire. C'était plus qu'horriblement insolente ou prétentieuse. Disons, affreusement pimbêche... Lily avait raison. Cela promettait.

Picasso faisait les cent pas sur la terrasse en compagnie des Lewis. Les enfants avaient été expédiés à la plage avec leurs gouvernantes. Fritz, en short et maillot de marin à rayures, Sibylle, jupe claire sur son maillot de bain décoré de son grand collier de perles, tous deux enturbannés, s'apprêtaient à partir pour la Garoupe. Fritz s'avança sitôt que Gertrude arriva, impériale sous une ombrelle bleu marine assez vaste pour elle et Alice Toklas. Elle conservait sa robe de moine. Je me suis rappelé exactement ce que Fritz m'avait dit de sa vieille amie Gertrude Stein. Elle rencontrait à Paris le XXe siècle à chaque pas. Aussi, je me suis attendu entre eux à des effusions, mais ce matin-là, loin de Paris et devant Picasso, Fritz compta pour du beurre et ne reçut que la main désinvolte à baiser. Comme Lily tout à l'heure.

J'ai fait disposer des tables, les fauteuils en osier, des parasols. Gertrude énonça qu'elle détestait la mer sous toutes ses formes. Les Lewis s'installèrent pour faire cercle par pure politesse, probablement rebutés par l'accueil distant. En retournant à mon bureau, je découvris Lily qui s'escrimait à la manivelle de l'Alfa.

— Je suis énervée. J'ai dû noyer le carburateur. Tu veux me relayer, chéri ?

Je me suis exécuté en prenant garde au retour, parce que le moteur avait une compression du tonnerre. Il partit au quart de tour, en vrombissant. Je n'avais jamais vu Lily dans cet état de fébrilité. Elle prenait sa voiture pour gar-

der sa liberté. Ces deux femelles lui tapaient sur les nerfs, mais à un point...

— La Stein est grossière avec moi parce qu'elle voudrait me croquer, mais la Toklas entend bien d'abord me découper en morceaux. Je n'en ai rien à fiche... Mais alors, ce qui s'appelle rien... Je ne voudrais surtout pas gêner Pablo. Je pars pour la Garoupe.

Elle déclencha un gros nuage de poussière.

Quand je revins, Picasso s'était assis tout à côté de Gertrude Stein, presque face à elle, et chacun d'eux se penchait vers l'autre comme s'ils étaient un peu sourds et seuls. L'échange se faisait cependant avec beaucoup d'animation, à la façon de deux joueurs de tennis qui veulent chacun prendre le pas sur l'autre dans un jeu décisif. Gertrude expliquait que personne ne peut être en avance sur son temps. Simplement, les gens ne veulent pas comprendre que leur temps n'est pas celui des vrais créateurs. Picasso répondait que lui n'avait jamais cherché à être en avance ou en retard. Il voulait être lui-même... Elle ne le laissa pas finir. Les modernes ne seraient jamais compris que lorsque leur époque les aura enfin rattrapés, c'est-à-dire quand ils seront morts. Picasso n'apprécia pas du tout cette idée. Je serais bien resté à les écouter, mais c'eût été incorrect. Je les ai laissés, et j'ai bientôt entendu l'auto des Lewis démarrer.

Lorsqu'une bonne heure plus tard j'ai chargé les victuailles du pique-nique dans le taxi Renault, Picasso et Gertrude en étaient encore exactement au même point sous le contrôle muet d'Alice Toklas qui tricotait quelque chose à l'écart. J'ai cru expédient de m'approcher d'elle afin de lui demander si elle pensait qu'ils déjeuneraient à l'hôtel. D'un hochement de tête, elle me fit signe que oui, de façon à ne pas troubler le débat si passionné des deux complices.

Retour de la Garoupe, je les ai retrouvés au même endroit et leur ai fait servir le déjeuner sans qu'ils eussent à se déplacer.

Ils ne s'interrompirent qu'au moment de la méridienne, mais, le soir, le groupe parti à la plage les trouva simplement à l'autre bout de la terrasse à cause du mouvement du soleil. Là, Picasso invita les Lewis et Lily à agrandir leur cercle. S'y joignirent des amis américains des Lewis aussi. Puis Olga s'y agglomera. Je finis par faire servir le dîner sur la terrasse, mais ils continuèrent leur dialogue.

Cette joute entre eux finit par me fasciner à cause de sa longueur. Parfois, ils laissaient un peu de place aux propos des autres, mais aussitôt après, c'était plus fort qu'eux, ils oubliaient la compagnie, leur émulation reprenant de plus belle.

C'est Picasso qui y mit fin à l'heure où les bougies découpaient l'espace de la nuit. En disant au revoir, il fit se lever Lily et l'entraîna à l'écart sous le regard sombre de Gertrude, puis prit congé d'elle.

— J'en ai le tournis, chuchota Lily en m'accompagnant dans ma fermeture de l'hôtel. Ils adorent ça, mais à la fin je crois que Picasso en a eu marre.

— C'est pour ça qu'il t'a prise à part...
Fou rire.

— Tu n'y es pas, mais alors pas du tout. Gertrude faisait durer leur débat dans l'idée bien arrêtée de s'imposer pour l'accompagner quand il regagnerait son atelier. Je me doutais bien que Pablo ne voulait pas en entendre parler. À la fin, négligemment, il a dit que peut-être... demain... après tout, il trouverait deux ou trois peintures... histoire de laisser Gertrude encore bouillir de curiosité toute une nuit, puisqu'elle repart demain après-midi pour aller coucher à Nice. Il m'a demandé de venir demain matin l'aider

à ranger l'atelier. Je te parie qu'il ne va pas placer en vue le moindre portrait de Sibylle...

Le lendemain matin, elle se faufila très tôt dans l'atelier, plus tôt encore que lorsqu'elle allait y poser. Picasso laissa moisir Gertrude jusque vers onze heures. Il descendit sur la terrasse où elle s'était à nouveau installée avec la miss Toklas, radieux, tête nue, sa mèche noire barrant le front, short bleu, sandales et chemisette de plage...

Il fut accueilli, dès que Gertrude l'eut repéré, par une objurgation lancée à pleine voix :

— Mais vous m'aviez...

— Ah oui ! Où avais-je la tête, ma chère Gertrude ?... C'est qué j'ai si peu travaillé ces temps-ci... J'ai honte devant vous... Est-cé que ça né peut pas attendre mon retour de la plage ? Ou plutôt, venez-y donc avec nous... C'est un endroit très tranquille, très civilisé. Vous aurez des parasols, d'excellents fauteuils aussi pour la miss Toklas... Nous y faisons des pique-niques inoubliables.

Gertrude finit de s'extirper de son fauteuil.

— Une promesse, Pablo, est une promesse.

— Dans cé cas, venez. Mais né vous plaignez pas dé né rien voir...

J'avais l'impression qu'il en remettait dans son accent espagnol quand il parlait avec Gertrude. Elle rayonnait qu'il eût cédé et se hâta de le suivre, attrapant Miss Toklas par la main. Je ne voyais Lily nulle part. J'ai levé les yeux vers l'échelle de secours. Elle attendait, à demi cachée, d'être sortie du champ de vision des deux dames. Elle descendit les barreaux quatre à quatre :

— Pour commencer, il a fait disparaître tous les portraits de Sibylle. Et tu sais pourquoi doña Maria s'est enfermée chez lui ? Eh bien, il l'a peinte, fière, rajeunie, droite et directe, avec une extraordinaire légèreté de touche, comme dessinée. Disparue comme Sibylle. En

revanche, il a sorti une grande peinture presque carrée d'un couple nu assis, magnifiquement dessiné lui aussi sur un fond de gris brouillés, où la femme n'a pas l'air de Sibylle et deux peintures de saltimbanques masculins. Très, très beaux. Il va dire qu'il revient à ses saltimbanques de 1905. C'est le moment où ils se sont connus... Il m'a demandé de tout nettoyer, de ne rien laisser traîner. Je devais fermer la porte un peu fort pour lui donner le signal... Ça a bien marché...

Elle partit en courant se changer pour la plage, émoustillée d'avoir tenu sa partie dans le complot. Plus je connaissais Picasso, plus il m'impressionnait par son effort pour ne rien laisser au hasard de ce que la vie peut vous jeter dans les jambes comme obstacles gênants, examinant avec soin toutes les possibilités afin d'échapper aux embêtements. Lui, qui nourrissait son art de tout ce qui surgissait de plus inattendu, réglait son quotidien comme du papier à musique. Du moins c'était son espoir. Quand il n'y parvenait pas, il vivait pour de bon un échec qui prenait les dimensions d'une catastrophe.

J'ai gardé de cette joute entre Gertrude Stein et Picasso l'idée qu'ils nous avaient fait rencontrer le XXe siècle comme un siècle qui ne ressemblerait à rien d'autre, mais qui n'apporterait pas que le bien ou le progrès. Personne alors ne pouvait imaginer un recommencement, à plus forte raison un dépassement de l'horreur de ce qui est devenu la première des guerres mondiales ; je suis pourtant convaincu que tous deux, en cet été 1923 déjà, s'attendaient à ce que la suite des années soit difficile à vivre. Prodigieuse de promesses, certes, mais dangereuse. Je me souviens de m'en être ouvert à Lily le soir même. Elle était d'accord. Pablo lui avait dit : « Rien ne nous sera jamais acquis. Surtout pas la paix. »

D'en bas, j'entendis Gertrude s'exclamer qu'elle décou-

vrait des chefs-d'œuvre insurpassables... Picasso poussa le vice jusqu'à contraindre ensuite les deux dames à l'accompagner à la plage. Quand Lily lui demanda plus tard comment il s'y était pris, il expliqua comme allant de soi : « J'ai raconté ma mère... Gertrude né pouvait pas faire moins. »

Gertrude partit au cœur de l'après-midi. Alice Toklas mit le même soin agressif à surveiller le rembarquement des bagages, puis elle arrêta le portier et lui désigna la manivelle pendante de la haute Ford. Gertrude se jucha sur le marchepied, monta s'installer au volant, releva le bas de sa robe de bure et attendit en majesté. Enfin le moteur partit. Elle ouvrit l'autre portière à Alice, puis débraya, déplaça le levier de changement de vitesse, l'enclencha, embraya en dégageant le frein à main, tout cela avec l'application un peu hiératique qu'eût mise un curé à servir la messe. La Ford s'ébranla en cahotant. Nous avions suivi ses gestes, priant *in petto* qu'elle ne fasse aucun impair car nous étions sur les genoux, sauf Picasso qui piaffait déjà de remettre en ordre son atelier et emmena sans dire mot Lily.

— Ils sont vraiment pareils, Gertrude et Pablo, me confia Sibylle en aparté. Au point que beaucoup de gens ont été persuadés autrefois qu'ils avaient dû être amants. Je crois la chose impossible, pas seulement à cause d'un goût dont Gertrude ne fait aucun mystère, mais parce que ç'aurait été de l'inceste... Ils sont frère et sœur autant qu'on peut l'être. Alice a renoncé à en être jalouse. Maintenant, il faut que je vous avertisse que ces deux journées ont achevé de décider Fritz. Il ne peut pas travailler ici avec Cole Porter comme il le voudrait. Alors ils vont partir pour Venise demain. Je les accompagne le temps de les installer. Je désirerais que Lily et vous soyez très, très gentils avec Pablo en attendant mon retour.

Elle gardait, expliquant cela à mi-voix, son maintien inaltérable de Junon, comme s'il s'était agi d'envoyer des habits à la blanchisserie ou de modifier le menu du pique-nique. J'en savais assez sur Pablo à présent pour entendre Sibylle à demi-mot. Il allait sûrement prendre très mal ce départ. J'ai demandé :
— Vous serez absente longtemps ?
— Non. Deux, trois jours. Je laisse les enfants avec leur gouvernante. Je vais écrire à Pablo pour tout simplifier. Ce soir, nous allons dîner chez Cole Porter, mais nous feindrons de décider, au dernier moment, d'y coucher, afin de partir de très bonne heure à cause de la chaleur... Ce subterfuge prendra ou ne prendra pas, mais avec lui, il faut escamoter ce qui porte atteinte à ses prévisions... La bonne de Porter vous apportera mon billet demain matin... D'ici là, aucune chance qu'il s'aperçoive de notre absence. Il a trop de temps à rattraper à cause du 14 juillet, de Gertrude et, auparavant, de sa mère...

La plus exquise politesse dans un mensonge pour faire passer la pilule. Une vraie femme du monde. J'ai inventé une réponse d'hôtelier. J'ai dit :
— Madame, je ferai de mon mieux.
— Appelez-moi Sibylle, Guillaume. Vous voyez bien que je vous traite comme un ami.

En effet, les amis sont là pour se faire complices des cachotteries. Je fus récompensé d'un sourire qui la rendait encore plus sereine. Lily revint m'avertir que Pablo voulait dîner seul dans son atelier. Il s'était déjà remis à peindre, avant même que la Ford de Gertrude eût disparu. Cela m'éviterait d'avoir à lui dissimuler l'absence des Lewis.

Lily et moi avons soupé en tête à tête, ce qui nous rappela nos bals de la nuit du 15 au 16 juillet. Sibylle l'avait mise au courant du voyage de Fritz à Venise puisqu'il lui incomberait comme tâche essentielle de savoir apaiser la

colère que Picasso n'allait pas manquer de manifester, mais cela ne l'effrayait pas trop.

— J'ai dit à Sibylle qu'il ne faut pas tricher avec lui. Il comprendra que Fritz veuille travailler.

— Oui, mais pas que Sibylle...

— Sibylle n'est pas fâchée de lui montrer qu'elle n'est pas à ses ordres... C'est une affaire entre eux. Une *affair*, prononça-t-elle. On dit affaire de cœur en français, non ? Il suffit de voir les peintures de Pablo. Elle le laisse lui faire sa cour, elle en est sûrement flattée, et c'est la première distraction de cet ordre depuis son mariage, il y a huit ans. Mais elle a tracé une ligne de défense...

— Elle t'en a parlé ?

— Nous nous disons tout, comme tu sais.

— Tout ?

— Tout. Je n'ai pas eu de mère, ne l'oublie pas, enfin à l'âge où l'on voudrait apprendre ce que c'est qu'une vie de femme. J'ai dû m'organiser mes rattrapages. Sibylle est parfaite comme institutrice.

Mon regard la fit rougir parce qu'il demandait : Tout de nous deux ? Elle eut un petit haussement d'épaules.

— J'ai dit : comme institutrice. Je me demande toujours comment Sibylle a fait ses enfants, tu y es ? Le sexe est pour elle une chose réglée. Achevée. Picasso, qui devine tout, nourrit, j'en suis sûre, l'espoir de la réveiller...

— O.K. Elle sera ton témoin si un jour nous nous marions.

— Et le tien, de témoin ?

— Tu mobiliseras aussi Picasso pour toi. Je demanderai à Fritz. Je lui dois de t'avoir connue.

— Il ne faut pas en parler d'avance, chéri. Je suis trop Espagnole pour ne pas craindre que ça porte malheur. Tu es ma mise pour le futur.

Nous nous sentions, en ce moment de la mi-juillet 1923, de plain-pied avec ce que la vie nous apportait de plus neuf. Je ne doutais plus d'assurer à Lily ce pour quoi elle m'avait choisi, une certaine stabilité et, comme je le comprenais à présent, une famille. Pour cela, il me fallait la préserver à la fois de Looker et des cicatrices de son passé. Ses confidences sur ses entretiens avec le professeur de Zurich avaient achevé de m'ouvrir ce que j'appelle son enfer d'enfance. Je ne savais rien de la psychanalyse alors, mais j'ai deviné que pouvoir tout m'en dire la libérait de sa peur, de sa peur de céder à sa peur. Ensemble nous avions reconstitué la folie de son père. Dès leur mariage, il n'avait pas supporté que son épouse ait exigé de garder avec elle sa nounou noire. C'était vraiment sa nourrice, parce que *la abuela* n'avait pu lui donner le sein... Et le père, cette histoire de nourrice le jetait dans l'égarement. Il ressortait à Lily, encore dans son adolescence, comme une tare héritée, ce lait, fourni jadis à sa mère par une négresse. Pour lui, une négresse, c'était la luxure... La lubricité.

Lily tenait de la nounou noire, outre ses souvenirs sur *la abuela*, que sa mère lui avait donné le sein quand elle était née, ce qui ne se faisait pas dans son milieu, et l'avait même sevrée assez tard. Notre fille Sharon, qui est pédiatre (et s'entend assez mal avec Lily), a commenté en apprenant cette préhistoire, qu'à l'ordinaire les mères sèvrent les filles plus vite que les garçons. Sa mère avait donc eu un très fort attachement pour elle, un attachement rare... (Sharon a été nourrie au lait artificiel. Lily n'a allaité que Jérôme, notre aîné.)

Certes, j'en savais beaucoup moins sur les mères, les pères et les filles en 1923, mais Lily m'avait déjà déniaisé. Je revivais sa peur solitaire dans la grande maison sombre à Londres, n'ayant droit à sa vieille nounou qu'à la nuit

tombée, pour écouter des histoires avant de s'endormir, et sur ordre du médecin, parce que, sinon, elle ne dormait pas. La correction qu'elle avait reçue la nuit où elle était tombée sur son père fouettant sa mère nue avec sa canne. La suppression de la présence de la nounou, afin que le père puisse fermer à clef la porte de sa chambre. La panique. Et puis, elle avait cédé ou le sommeil s'était montré le plus fort. Ses réveils, secouée par une gouvernante sèche et brutale, embauchée pour lui apprendre une diction irréprochable, son père reprochant aussi à sa mère ses américanismes du Sud. Et, à chaque erreur, les coups de règle sur ses doigts. Plus tard le père lui appliquait la même correction à coups de canne qu'à sa mère, la gouvernante la tenant courbée nue, fesses en avant. Lily se mordait les lèvres jusqu'au sang pour ne pas crier. Et les châtiments avaient continué après la mort de sa mère, chaque fois qu'elle revenait en vacances. « J'étais maigre comme un clou. Une planche à pain, ni seins ni fesses. »

Son sauvetage, en 1913, pour ses quinze ans, ç'avait été la nomination de son père en Russie. Du coup, elle avait passé ses vacances en France, chez sa meilleure amie de pension, dans un château du Loiret. Une liberté inimaginable. Bibliothèque sans interdits... anglaise et française parce que le père de l'amie était lui aussi un diplomate. La guerre avait achevé de la libérer, son père se trouvant bloqué en Russie. « Du jour au lendemain, je me suis éclose. » Et de réussir ses études, d'apprendre, avec d'autres jeunes filles de bonne famille, à récupérer quelques bribes des degrés de liberté apportés aux femmes par la disparition des hommes sous les drapeaux. Le père n'était réapparu qu'en 1916 afin de la ramener en Angleterre et de la fiancer pour ses dix-huit ans. Heureusement, ses futurs beaux-parents en imposaient à son père. Elle les avait joués tout de suite contre lui, leur

demandant, au retour des fiançailles, de pouvoir s'installer chez eux pour attendre la démobilisation de leur fils... Je l'entendais encore me chuchoter : « Tu parles que la femme de chambre les avait déjà informés des traces du sang de ma virginité dans le lit de leur rejeton. »

J'ai fini par partager son trop d'assurance d'elle-même quand, enfin, elle s'était sentie responsable d'elle-même à son entrée dans la Croix-Rouge, dans ces arrières du front, ivre de conquérir pour conquérir... Que, l'issue de toute cette traversée si pleine de périls vers sa féminité, elle s'en fût remise à moi, m'élevait à mes propres yeux. J'étais son compagnon pour une traversée au long cours.

13

En me rendant à mon bureau ce matin-là, je ne pensais qu'à la réaction de Picasso lorsqu'il recevrait le message de Sibylle. Le téléphone me dérangea. Encore le commissaire. Il commença *piano* : Looker ne se trouvait plus à son hôtel parisien. Je répondis qu'il avait laissé entendre qu'il allait revenir pour les fêtes du 14 juillet. Peut-être était-il retardé par des ennuis d'auto, ayant perdu son chauffeur ? Le commissaire passa sans transition au *forte*. L'auto de Looker était toujours à l'abandon sur le port de Cannes, ce qui signait une fuite. En tout état de cause, lui assurai-je, s'il venait à se manifester, je l'informerais en premier... J'essayais, tout en lui répondant, de compter depuis combien de jours P'tit Louis... Était-il bien mort puisque la mer ne renvoyait pas son cadavre ?

Comme s'il lisait mes pensées, le commissaire passa sans plus de détours au *fortissimo* :

— Le cadavre de P'tit Louis a été repêché... Oui, il y a déjà quelques jours. Une affaire de la P.J. de Paris à présent. Ils ont voulu attendre le résultat de l'autopsie, vous comprenez, avant de révéler que... Ce résultat est formel. Il était déjà mort en tombant à l'eau. M. Looker fait donc l'objet d'un mandat d'arrêt et, de ce fait, je me vois obligé

d'entendre Mme Looker tout à l'heure... Retour au *piano*, *pianissimo* même : Pour la bonne règle, n'est-ce pas... Je suppose qu'elle n'a aucune idée de l'endroit où son mari se cache...

— Je peux vous dire : aucune.

— C'est bien ce que j'avais observé. Prévenez-la avec ménagement. Ça n'est pas gai d'avoir un mari assassin. Et deux fois. L'affaire Winter va sans doute s'éclaircir. À tout à l'heure, monsieur...

Lily, arrivée derrière mon dos, avait pris l'écouteur.

— Ça ne m'apprend rien, mon chéri. Par chance, je ne pose pas ce matin.

En dégustant son breakfast, elle m'expliqua qu'elle allait prétexter son statut d'étrangère pour demander que je sois présent, au cas, minauderait-elle, où elle comprendrait mal ou même de travers les questions...

Elle n'eut pas à se mettre en frais car le commissaire lui suggéra d'entrée de jeu que je l'assiste, regardant en coin le décolleté de sa robe légère judicieusement choisie ou le bronze de ses jambes nues.

Je fis apporter pour nous deux des fauteuils en osier de la terrasse face à lui qui se tenait derrière mon bureau, l'inspecteur porte-machine ayant également pris sa place habituelle. La conversation partit sur les questions passe-partout. Depuis quand séjournez-vous avec votre mari à l'hôtel ? Jusqu'à quand comptiez-vous... Quand l'avez-vous vu pour la...

Lily le coupa :

— La dernière fois où vous l'avez interrogé.

Le commissaire ne se formalisa pas. Il reprit douce-reux :

— Il vous a communiqué ses intentions ?

— Non. Il m'a ordonné de faire ses bagages et j'ai répondu que c'était hors de question...

Elle lui adressa son plus joli sourire.
— Vous ne vous êtes rien dit d'autre ?
— Voyons, monsieur le commissaire, c'était assez clair.
— En effet.
Il parut soudain en panne de curiosité. Aussi, quand l'inspecteur eut fini de taper, le silence tomba. Il se massa le menton :
— M. Looker ne vous a pas dit : À bientôt ?
— Je ne lui en ai pas laissé le temps. J'étais furieuse qu'il décide son retour à Paris sans me consulter et, par-dessus le marché, qu'il veuille me faire remplacer son chauffeur tombé à la mer. Je suis partie aussitôt pour la plage.

Lily avait dévidé sa tirade d'une traite, y plaçant de jolies pointes d'accent anglais. Le commissaire se reprit le haut du menton entre le pouce et l'index.
— C'est habituel que votre mari ne vous informe pas de ses allées et venues ?
— Comme moi des miennes, c'est comme ça que je peux dire, monsieur le commissaire ?
— Vous pouvez dire. C'est à nouveau très clair. Inspecteur, vous en faites une phrase qui se tienne.
— N'ayez crainte, monsieur le commissaire.

Lily sourit devant cette correction polie. L'autre eut un petit mouvement de tête pour s'en excuser. Nous nagions dans les mondanités.
— Où en étais-je ? Ah oui, vous vivez donc chacun de votre côté.
— Je préfère dire, monsieur le commissaire, que... *I am on my own*. Guillaume, *darling*, comment est-ce en français ?

Darling était de l'anglais pour le commissaire. Je fis mine d'hésiter :

— Je suis... indépendante... Je décide seule... Je ne compte sur personne.

— Oui, c'est bien ça, ma vie est à moi.

Le commissaire reprit du poil de la bête :

— Certes, madame, mais je dois vous informer officiellement que votre mari est accusé de meurtre, du meurtre de... Inspecteur vous mettrez son vrai nom... enfin du nommé P'tit Louis. Cela touche tout de même à votre vie.

— Si peu, monsieur. Vous vous doutez, j'espère, que ses relations avec son chauffeur et marin n'appartenaient ni à mon domaine, ni, dirais-je, à notre contrat. S'il y a mis fin, c'est son affaire, aucunement la mienne...

Ce fut proféré comme pour un tribunal, mais avec beaucoup d'intonations anglaises et une moue charmante.

— Je vois, dit pensivement le commissaire. S'il avait prémédité le meurtre de son marin, il aurait pu le faire disparaître en Italie et rester là-bas où, semble-t-il, des protections lui sont assurées. Il faut donc supposer qu'une querelle a éclaté entre eux juste au moment de leur retour. Vous n'avez jamais été témoin de discussions entre eux, disons d'altercations ?

Elle me quémanda une traduction. Je l'ai rassurée :

— Non, ce n'est pas un faux ami. C'est le même mot, *altercation*.

Elle avait profité du délai pour préparer une posture outragée :

— Oh ! monsieur le commissaire, ils ne faisaient pas cela devant moi.

Les deux flics se retinrent mal de rire. Lily gardait un air légèrement offusqué. J'ai pensé malgré moi à la gifle monumentale reçue par P'tit Louis quand il s'était effaré des dessins de Picasso sur le corps de son patron... Lily était décidément parfaite. Trop, car le commissaire l'interpella carrément pour tenter de la décontenancer :

— Vous étiez au courant du voyage de P'tit Louis à Londres ?

Je m'attendais à quelque coup fourré. Il me semblait trop patelin. Je fus donc assez prompt pour m'interposer :

— Vous m'aviez demandé le secret, monsieur le commissaire.

— En effet, en effet. Eh bien sachez, madame Looker, que nous avons la preuve que le nommé, enfin, P'tit Louis, se trouvait à Londres quand Winter a été cambriolé. Et Scotland Yard a retrouvé ses empreintes parmi celles qui avaient été relevées alors. Mais les tableaux que Winter voulait proposer à votre mari n'ont pas été découverts. En auriez-vous entendu parler ?

— Jamais.

Son air ahuri la rendit encore plus charmante.

— On a perquisitionné dans l'appartement parisien de Looker, sans les trouver non plus, ni dans son bateau. J'ai un mandat pour fouiller sa chambre. Je vous demanderai, madame, d'être témoin...

Il me restait à proposer de me retirer.

— Je vous remercie, Guillaume, dit Lily. Vous avez été très bon pour mon moral en cette épreuve... Mais j'aimerais toutefois que vous relisiez avec moi la déposition que je dois signer... Les nuances...

Ce qui fut fait. Le commissaire emmena ensuite sans moi Lily et son inspecteur au premier. Somme toute, c'étaient de bonnes nouvelles. Looker devait avoir fui en Italie où il bénéficierait de ses accointances haut placées. Lily pourrait demander sans problème le divorce. Je me suis trouvé nez à nez avec la bonne de Porter qui attendait sagement dans le hall. J'avais complètement oublié le mot de Sibylle pour Picasso. J'ai jugé préférable d'attendre qu'il se manifeste. Sans les Lewis et le torrent dévastateur envoyé dans notre calme par Gertrude Stein, l'hôtel sem-

blait soudain endormi, ou plus exactement transformé en garderie d'enfants.

L'inspecteur descendit bruyamment l'escalier en laissant tanguer sa bedaine. Arrivé à mi-chemin, il fit des moulinets de ses bras pour me signifier d'approcher :

— Il faut que vous montiez.

Je le suivis. La porte franchie, je vis la différence entre une perquisition et un inventaire. Non seulement le lit était sens dessus dessous, mais le matelas avait été ouvert au couteau. Lily, imperturbable, semblait estimer les dégâts.

Le commissaire me montra deux sachets.

— Cocaïne, comme chez P'tit Louis. Looker est parti si vite qu'il les a oubliés. Le matelas semble neuf.

— Il l'était. M. Looker l'a étrenné. Nous n'avions encore jamais ouvert l'été.

— Vous noterez ça, inspecteur. La coco ajoute peu à un meurtre, mais éclaire autrement la relation entre eux. P'tit Louis avait tout en main pour faire chanter son patron. Un beau mobile. Je doute que nous ayons jamais la possibilité d'interroger Looker... Vous nous enverrez la facture du matelas. Il vous sera remboursé, je ne sais pas quand, mais remboursé un jour...

Il serra la main de Lily, puis la mienne, et partit en sifflotant, heureux de sa trouvaille. Machinalement, j'ai jeté un coup d'œil aux tableaux. Le commissaire savait-il qu'ils n'appartenaient pas à l'hôtel ? De toute façon, ils se trouvaient désormais sous la garde de Lily. Je ne lui en ai même pas parlé. Elle avait hâte de se changer pour la plage.

Il était déjà près de midi et il me fallait absolument connaître les intentions de Picasso quant au déjeuner. Je me suis résigné à aller lui porter le mot de Sibylle. Il m'accueillit torse nu et en short, décacheta en la déchirant

l'enveloppe et lut le mot d'un trait. Je reçus de plein fouet son regard le plus noir. Aussitôt sa colère fusa, l'étouffant au point que sa voix en devint presque sourde :

— Mé faire ça à moi... Mais elle est dans lé plan dé ma vue, comme cette terrasse, ces pins, la lumière qui change du soleil... Elle va mé manquer maintenant qué je sais qu'elle n'est pas là. Elle n'avait pas lé droit dé mé faire ça...

— Mais elle m'a dit, monsieur Picasso, qu'elle en aurait pour deux jours, trois au plus... Elle ne veut pas laisser ses enfants...

— Et moi, hein ? Est-ce qu'elle s'occupe si j'ai besoin d'elle ? Non, n'est-ce pas... Tout le monde croit qué j'ai tout dans ma mémoire, mais ma mémoire n'est pas la même si jé sais qué jé vais revoir lé modèle ou si jé sais qu'il m'est impossible dé lé revoir. Lé modèle... C'est cé qué Cézanne appelait lé motif... Tu vois sa gueule si on lui avait enlevé sa Sainte-Victoire, même s'il était en train dé peindre lé portrait dé Mme Cézanne et pas celui dé la montagne ? Eh bien, moi, c'est pareil.

J'ai suivi son regard vers le chevalet descendu très bas où était posée une grande toile verticale avec des morceaux de ciel et de mer. Deux garçons nus déjà presque achevés et entre eux une jeune femme, nue elle aussi, s'appuyait confiante, complice, sur celui de gauche qui lui tendait un miroir. Elle n'avait pas de visage, mais son corps était celui de Lily.

Je me suis détourné comme pris en faute. Heureusement, Picasso était trop à remuer sa déception et sa colère pour prêter attention à moi. Je me suis enhardi :

— Vous déjeunez ici, monsieur Picasso ?

— Non. Tu vas mé faire un pique-nique à la Garoupe pour moi tout seul avec ta femme et toi... On part dès qué c'est prêt.

J'ai couru pour intercepter Lily avant qu'elle ne décide d'aller toute seule à la plage, mais son Alfa était encore là. Je l'ai trouvée dans notre chambre, ayant déjà passé son maillot. Elle m'attendait pour m'informer des confidences du commissaire durant la perquisition :

— Figure-toi que, par recoupement avec l'endroit où Winter était stationné pendant la guerre, Scotland Yard a identifié les trois toiles hollandaises perdues alors qu'on les déménageait lors de l'invasion de la Belgique en 1914. Vraiment des œuvres de maître. Surtout le paysage de Hobbema et le Jan Steen. Je n'ai aucune idée de ce que Looker a pu en faire. Comme tu vois, ils ont vraiment tout fouillé. Ce qui reste m'appartient.

Je ne lui ai pas fait remarquer que l'endroit où Winter était stationné était aussi celui où elle-même avait séjourné. Elle avait décidé de rayer cette période de son existence, comme la récupération des tableaux, et il semblait bien que seul Winter en eût été au courant. Néanmoins, je ne la croyais pas si vite quitte de l'enquête policière sur Looker.

— Mais ils ne vont pas perquisitionner chez toi ?

Cascade claire de son rire.

— J'ai confié au commissaire que mon mariage est un mariage blanc et il est trop galant homme pour ne pas me croire quand j'affirme que Looker ne mettait pas les pieds chez moi. La police française se fiche bien des toiles. C'est Londres, à cause des assurances, et les Belges pour les tableaux eux-mêmes qui s'inquiètent. À ce que j'ai compris, si Looker ne se manifeste pas, le commissaire balancera l'affaire aux journaux. Pour le moment, l'identification du cadavre rejeté par la mer reste secrète. À propos, on n'a toujours pas mis un nom sur l'amant de cœur de P'tit Louis, Bébert.

Après tout, l'affaire pouvait en rester là, du moins en

ce qui concernait Lily. Il était temps de passer chercher Picasso. Nous l'avons trouvé rasséréné. Il s'empressa de faire la bise à Lily.

— C'est tout dé même mieux quand il y a une femme à bord ! gronda-t-il.

Nous lui avons raconté l'échouage du cadavre de P'tit Louis et la mise en accusation de Looker. Il s'y attendait. Il nous expliqua ce qu'il appelait « le côté interlope » dans le commerce des tableaux. Les faux, les vols. Il s'était servi de Looker autrefois pour racheter un faux et empêcher un copain d'aller en prison.

— Tu portes plainte à cause d'un faux, tu vas chez lé juge, et qui est-ce qué tu trouves menottes aux mains ? Un copain. C'est toujours des copains qui font les faux... Mais Looker avait besoin dé trop d'argent. Ça coûte cher d'être comme il est...

Sur ce, nous laissâmes Looker à ses problèmes. Je ne me souviens plus du tout de ce que nous avons dit au cours de cette première baignade à trois, parce que le bonheur est comme la mer lisse et tiède, il vous porte, vous donne des ailes et vous êtes tout étonné de n'en retrouver aucun repère. Je me rappelle que, s'aventurant dans la baie, Picasso ne dépassait pas la limite où il avait pied, aussi sommes-nous restés à tour de rôle à côté de lui. Il s'amusait comme un gosse à envoyer des gerbes d'eau sur Lily. Une détente parfaite. Olga était allée rejoindre les enfants sur la plage privée. J'ai découvert au cours des jours qui suivirent que c'était sa présence qui freinait l'entrain de Picasso. Sans elle, il n'était plus le même, bien plus facétieux, premier à rire.

Ma mémoire n'a enregistré que le déjeuner. Le cuisinier avait trouvé à acheter ce matin-là deux homards bleus de la Méditerranée. La mayonnaise était intacte, conservée dans un pot avec des glaçons comme celui qui gardait le

rosé au frais. Picasso se mit à nous raconter sa dèche à Montmartre tout au début du siècle, quand il s'était fâché avec son premier marchand. C'était l'hiver. Son ami Paco Durrio, un céramiste basque, mettait de temps en temps une boîte de sardines à l'huile à côté de son matelas pour qu'il la trouve en se réveillant.

— Quand tu manges des sardines à l'huile au petit déjeuner, tu n'as plus faim pendant toute la journée... Elles té restent sur l'estomac...

Et la faim à nouveau avec Max Jacob l'hiver suivant... Les omelettes aux haricots pour qu'elles tiennent au ventre...

Il s'interrompait pour vider avec une dextérité stupéfiante les pinces du homard. Il ne parlait pas de ces moments de misère pour se faire plaindre, mais parce qu'il semblait juger injuste que, vingt ans plus tard, il lui tombe des quantités d'argent pour des peintures et des dessins qui n'étaient pas mieux que ceux qu'il réalisait alors et dont personne n'avait voulu. Et aujourd'hui, on vendait encore plus cher les rares peintures bleues de ce temps-là qui passaient sur le marché... C'étaient les Stein qui, les premiers, avaient compris la valeur de ces peintures bleues...

Le dire l'avait ramené à Gertrude. À ses réactions dans l'atelier devant les peintures que Lily avait disposées pour elle.

— Elle juge ma peinture par cé qu'elle croit qué j'y dépense dé mon énergie. Il partit de son rire carnassier... Elle dit carrément, mon énergie sexuelle. Alors, elle s'est exclamée qué j'atteignais là à une harmonie sans égale. Une beauté vraiment classique. Et, comme toujours, elle a dû calculer par rapport à ce qu'elle appelle mon côté masculin, alors elle m'a dit : « Pablo, cé sont des œuvres

sublimes, sublimisées, qu'on dira dé votre période du mariage... »

Il s'étouffa de rire. J'ai pensé aux portraits d'après Sibylle dont Lily m'avait parlé. Au secret gardé sur eux. Quand nous rentrâmes à l'hôtel, il nous fit monter dans son atelier et sortit la grande toile carrée que Lily m'avait décrite, où il avait dessiné, sur un fond mouvant, dans des gris, une jeune femme nue à demi allongée, appuyée sur un jeune homme nu qui l'enlaçait. Elle avait bien davantage l'air de Sibylle que de Lily, par une certaine corpulence et par son port de tête. Le jeune homme était simplement très beau. Picasso suivit les traits de son index pour nous faire saisir les manques dans les contours, les mises en suspens. Celles-ci assuraient, sans qu'on s'en rendît compte à première vue, une fusion des corps, ou plutôt une absence des limites qui leur rendait, comme il nous le dit, « tout permis ». Lily, comme par mimétisme, s'était appuyée sur moi.

— Tu vois, s'écria Picasso, tu as envie dé l'imiter avec ton *molinero*. C'est bien, mais la peinture, elle, né doit jamais imiter. Elle doit briser les limites.

Quand il nous raccompagna à la porte, il nous fit regarder encore une fois cette peinture du couple et, s'adressant à Lily :

— Ça n'est pas toi, mais je l'ai dessinée aussi à cause dé toi, comme ça n'est pas lui — et il me montra du doigt —, mais si vous n'aviez pas été là, tous les deux, je né l'aurais sûrement pas faite. C'est pour ça qué jé suis furieux contre Sibylle... Les manques, c'est moi seul qui en décide... Les limites aussi.

Je crois que tout cela s'est passé le premier jour à cause des homards, car il y eut quatre jours semblables, sauf que j'ai varié les menus. À cette différence près que, le lendemain, en revenant de nager, Lily a demandé à Pablo,

avec naturel, s'il lui donnait l'autorisation de mettre ses seins au soleil pour que le haut de son maillot ne se marque pas...

— Puisque je pose pour vous...
— C'est magnifique...

Il applaudit vivement et lui fit la bise. Il n'avait jamais compris pourquoi les femmes s'étaient mises à cacher leurs seins quand elles étaient jeunes. La Vierge elle-même montrait toujours les siens dans les peintures des primitifs, alors...

Elle replia son maillot jusqu'au nombril et le laissa tomber de façon à s'en faire une sorte de petite jupe. Dois-je dire qu'elle avait des seins parfaits ? Elle s'installa dans une chaise longue, puis déjeuna, aussi à l'aise entre nous deux que la dame nue dans *Le Déjeuner sur l'herbe* de Manet. Picasso était ravi et ne cessa de l'en féliciter. Revenue à l'hôtel, elle repartit seule faire des courses à Antibes ; le lendemain, elle passa tranquillement pour se baigner un short d'homme semblable à celui que portait Pablo.

Dans ma mémoire, ces jours-là nous apportèrent une assurance nouvelle parce que Lily et moi y portions pour la première fois le poids du séjour, sans Fritz en mentor, ni Sibylle en programmatrice. Picasso arbitra notre réussite, peut-être par l'exemple qu'il donnait que la vie était sans cesse à inventer.

Sibylle n'est rentrée que le quatrième soir, épuisée par la lenteur et l'incommodité des trains, bien que Fritz l'eût raccompagnée en auto jusqu'à Milan. Ses enfants la réclamaient. Olga n'apprécia guère que son mari manifeste autant de contentement à la revoir et s'inquiète de ses traits marqués par les traces de fumée. Aussi, ce dîner de son retour ne me laisse aucun bon souvenir. Tout y était forcé. Mais, le lendemain, Picasso reprit ses habitudes

avec nous à la Garoupe en y adjoignant Sibylle, Olga restant sur son ordre avec les enfants à l'hôtel puisqu'elle disait mal supporter le soleil.

Ce furent deux semaines paradisiaques. C'est là que je compris encore mieux quelle libération Picasso éprouvait en l'absence de son épouse. Lily, n'étant plus seule avec lui et moi, laissait, comme de juste, ses seins couverts. Picasso blaguait que, dans ses dessins, les baigneuses étaient toujours nues, ce qui, loin d'offusquer Sybille, provoqua son dégel. Il ne s'étendit certes pas à sa mise toujours très pudique, mais infusa davantage d'enjouement dans sa conversation. Elle s'amusait de riens, demeurait longtemps avec Picasso dans la baie, là où l'on avait pied, racontait des histoires du temps de ses études, dans un collège chic pour jeunes filles, au point de cesser d'imaginer des fêtes et de reporter, comme si cela allait de soi, toutes les invitations au retour de Fritz.

Oh, les habitués des réunions sur la plage du début du séjour n'auraient détecté aucun changement. Pablo prenait d'autorité le collier de perles de Sibylle et le portait sur son torse de plus en plus bronzé. Se tenaient-ils plus souvent par la main ? L'ambiance avait changé : Sibylle vivait avec simplicité de se trouver seule avec lui. Elle s'enturbannait après le bain, enroulait comme à son habitude une jupe large sur son maillot, tandis que lui se revêtait du grand collier sur son short mouillé. Ils s'entendaient à demi-mot, dans une complicité spontanée, spontanément partagée, des gestes, des rites qu'ils s'étaient créés... Comme Lily et moi aimions nager de concert jusqu'au-delà de la baie, leurs tête-à-tête se prolongeaient, mais ils ne paraissaient pas s'en apercevoir.

Au bout de quelques jours, la présence de Sibylle étant assurée désormais, j'eus l'impression que Picasso la dévorait moins gloutonnement du regard. Cette détente coïn-

cida avec la reprise des séances de pose de Lily chaque matin avant le départ pour la Garoupe. Il travaillait toujours au grand tableau que nous avions vu sur le chevalet et, selon Lily, au même problème de trouver le rythme des formes de la jeune femme nue entre les deux garçons, mais il lui laissait voir son travail à présent, bien qu'il semblât en rester toujours au même point.

Un matin, tandis que nous nagions, Lily me dit :

— Je crois, comme je te l'ai déjà dit, qu'ils sont amoureux l'un de l'autre, mais ils ne veulent pas le savoir… Elle fit un petit sprint en crawlant pour m'obliger à la rattraper et poursuivit alors : Je crois aussi que c'est pour ça qu'il ne veut pas finir sa grande toile. Elle a un rapport très direct avec Sibylle. En tout cas, ce matin, la femme nue porte son collier…

Quand nous sommes sortis de l'eau, ils étaient sagement assis sous le même parasol, devisant. Sibylle s'interrompit à notre vue :

— Il me semble que vous allez chaque fois plus loin…

— La flotte américaine est repartie en emmenant derrière elle ses requins, lança Lily.

— Vous avez tort dé vous y fier, dit Picasso, sentencieux. Jé dis toujours à Sibylle qu'il faut faire très attention à sa vie. J'ai vu tellement dé mes amis abîmés par cette guerre…

— Il me dit aussi qu'on n'a jamais trop de temps pour faire tout ce qu'on a à faire, enchaîna Sibylle en riant et en le prenant par le coude. Lui qui multiplie les risques dans son art est ici la prudence même…

— La prudence avec vous seulement, Sibylle, corrigea Picasso d'un ton si doux qu'il fit piquer un fard à sa compagne.

Elle lâcha son bras. Il donna aussitôt le signal du déjeuner.

J'avais innové de diverses façons, d'abord en faisant venir le cuisinier pour qu'il rôtisse des soles sur un petit feu placé tout près de la mer et ainsi loin de toute végétation. C'était, au sens strict, jouer avec le feu car, après tant de jours de sécheresse, la végétation était comme de l'amadou, mais nous avions la mer pour éteindre les braises et je rappelle qu'alors la Garoupe était déserte. J'avais aussi fait placer un bouquet de roses sur la table du repas. Picasso se précipita sur elles, les sortit, en tressa à toute vitesse une couronne. Il utilisa les feuilles de fougères qui accompagnaient les roses pour la solidifier en nouant leurs tiges. Il nous stupéfiait par son habileté. Il vint placer la couronne sur la tête de Sibylle, emprisonnant le peigne qui, à l'arrière, laissait le flot de ses cheveux tomber sur son dos. Sibylle en était transfigurée. Avant qu'elle eût dit un mot, il fourragea dans son sac pour en extraire son petit miroir et le tint triomphant devant elle.

Rouge de plaisir, elle posa un baiser sur sa joue. Pablo se tourna vers Lily :

— Tu as toujours cé bandeau de grenats qué tu avais pour danser ? Il faudra qué tu penses à lé mettre pour moi...

Mon homme amena les soles grésillantes dans une grande poêle, et en découpa prestement les filets pour les servir, mais Picasso tint à les inspecter avant que Sibylle n'y touche, pour être certain qu'il ne restait aucune arête. Il continua d'observer comment Sibylle, toujours coiffée de sa couronne, mangeait, comme s'il n'avait encore jamais rien vu de tel. Puis il en rit le premier et fit largement honneur au repas.

Nous en étions aux prouesses et le cuisinier servit pour finir des crêpes flambées. Tout baignait, pour employer du français parlé dans mon extrême vieillesse. Une petite pointe de mistral la veille avait fraîchi la mer et rénové

l'atmosphère. L'air était très bleu et sa pliure avec la mer bleu sombre un peu plus proche. Le beau temps se renforçait et nous étions sûrs du lendemain. Sibylle frôlait de son épaule nue l'épaule nue de Pablo pour lui dire je ne sais quoi, et son rire se mettait à l'unisson du sien. Lily avait mis sans façon son bras autour de mon cou et me trouvait un appui confortable. Sans nous concerter, nous voulions faire durer ces minutes qui nous arrachaient au reste du monde. Il avait suffi de cette couronne de roses pour que nous basculions au temps des romans grecs, des nymphes et des satyres. Plus tard, c'est devenu une sorte de vérité première qu'Antibes inspirait à Picasso un retour à l'Antiquité méditerranéenne, mais là c'était la première fois, je crois bien, que lui-même le vivait.

Tout à trac, il se mit à nous expliquer qu'il avait existé un grand peintre français, Nicolas Poussin, qui possédait ce pouvoir mystérieux de vous transporter par sa peinture dans un autre temps. Un temps où l'on vivait une autre harmonie entre les hommes, les femmes et le monde.

— Chez lui, la moindre feuille raconte l'histoire... La peinture n'est pas faite pour vous laisser là où vous êtes. Elle doit vous déplacer. Vous faire voir les choses comme jamais on ne les a vues. Les femmes aussi... Il y a des moments où peindre comme ça n'est qu'une évasion. Il y en a d'autres où un tableau peut instaurer l'envie de construire une vie plus belle. Une vie pour aimer.

Il effaça son trouble avec un rire à pleine gorge...

Certes, j'écris cela sachant la suite, et qu'un compte à rebours s'était déjà enclenché à notre insu qui menaçait son rêve. Notre fils aîné, qui est biologiste, n'a cessé d'alerter Lily et moi sur ces rétroactions, ces *feed-backs*, comme il dit puisqu'il est américain. Il s'est fait un nom dans leur étude et y voit un grand principe de la vie et de la mémoire. Peut-être en effet ai-je décrit la paix de ce

jour-là sur la plage de la Garoupe comme incomparable parce qu'elle arrivait à son terme. La menace était déjà partie depuis longtemps. Depuis le début de la matinée. Elle nous parvint juste après que le cuisinier eut débarrassé les tasses du café, par l'entremise du portier sautant de vélo et brandissant un télégramme pour Mme Lewis. Signé de Fritz, il annonçait son retour pour le lendemain soir.

Picasso se leva d'un bond et dit à Lily :

— J'ai besoin dé toi tout dé suite à l'atelier. Puis à Sibylle, à peine plus calmement : Jé vous y invite à sept heures, ce soir. J'aurai quelque chose à vous montrer.

Il lui prit le bras, contrôlant tout juste la violence née de sa colère à laquelle il ne pouvait donner libre cours. J'ai éprouvé de la peine pour lui. Sibylle gardait son maintien inaltérable, portant toujours sa couronne de roses, regardant simplement à ses pieds parce que le sable était jonché de plantes assez piquantes et qu'elle marchait pieds nus, gardant ses sandales à la main. Picasso avait carrément laissé les siennes dans l'auto.

Lily allait le ramener à l'hôtel avec Sibylle dans son Alfa, tandis que je rapatrierais les parasols et le reste de nos installations dans le taxi Renault amené par le cuisinier. Pablo nous avait fait entrer dans une Arcadie dont Poussin et lui avaient la clef. Tout à coup, le télégramme nous ramenait sur terre. Les vacances étaient finies.

14

Lily connut cet après-midi-là sa plus longue séance de pose, près de trois heures. Elle avait pensé à porter sa couronne de grenats. Picasso achevait son grand tableau où la femme nue s'appuyait sur le jeune homme qui tenait devant son visage un miroir. La femme avait à présent le visage de Sibylle et sa coiffure quand la couronne de fleurs dominait le flot de ses cheveux, comme ç'avait été le cas à midi sur la plage. Lily en était sortie flageolante, étonnée que ce soit si fatigant parce qu'elle n'avait eu droit à aucune détente, Picasso corrigeant sans cesse son attitude par de légères variations son attitude. Elle me supplia de tout laisser tomber pour la ramener à la Garoupe avant que le soleil, passant derrière les grands pins, ne plonge la plage dans l'ombre.

L'Alfa bringuebalait sur les derniers mètres de la piste entre la route du bord de mer et la Garoupe. Sa main sur mon épaule réclama mon attention :

— J'ai compris à présent qu'en tendant le miroir, le garçon veut dire ce que j'ai appris autrefois à l'école de ce vieux poète français, *Cueillez dès aujourd'hui les roses de la vie...* Le miroir ne te renverra pas toujours l'image

de ta jeunesse. Ça n'est évidemment pas pour moi qui ai encore le temps d'y penser...

Petit rire.

— Tu traduis donc que c'est l'invitation à Sibylle...

— Pablo l'a rajeunie. Il la peint comme il l'imagine quand elle avait mon âge. Quand elle pouvait encore choisir sa vie, son avenir. Il lui rend mon âge. Il la projette dans un autre monde où tout est mieux. Où il n'y a plus de limites. Et nous, en la regardant, nous y sommes projetés avec elle...

Elle avait déjà ouvert la portière pour courir vers la plage et envoya valser robe et culotte, en moins de temps que je ne l'écris, calculant qu'à cette heure tardive elle ne risquait pas de tomber sur un voyeur. Elle continuait de prendre le soleil ou de se baigner nue, toutefois, plus sûre d'elle, elle avait cessé de provoquer pour provoquer. Nous avons nagé jusqu'à un endroit où l'on voyait le château Grimaldi sous le soleil, Antibes tout entière offerte à la mer.

— Pablo m'a expliqué qu'Antibes s'appelait Antipolis, la ville d'en face, d'en face de Nice, *Nikè*, la victoire, dit Lily. Il a ajouté qu'alors la Garoupe était sans nul doute comme elle est encore. « Quand les Grecs sont venus, il n'y avait personne ici... C'est comme ça que je peins, m'a-t-il dit. En pensant à eux... »

Elle me provoqua pour le retour à une course qu'elle gagna.

— Pablo t'apprend à dépasser tes limites, conclut-elle.

Quand nous rentrâmes, Sibylle se trouvait dans l'atelier, mais Picasso descendit bientôt entre elle et Olga, juste à l'heure pour le dîner qui se passa sereinement, sans véritable entrain, jusqu'à ce que Sibylle annonce qu'elle voulait improviser une grande fête pour le retour de Fritz le lendemain, avec à nouveau l'orchestre des Noirs. Si Lily

voulait se charger de prévenir Paco... Naturellement, il y faudrait un buffet comme la dernière fois. Était-ce possible que je l'organise en si peu de temps ?...

— Sibylle est très festin, commenta Picasso, visiblement pas très emballé par cette perspective de fête qui ne lui ferait pas mieux accepter le retour de Fritz.

Je me suis échiné sur la manivelle du téléphone pour avoir Monte-Carlo, au point d'en avoir mal au poignet. Puis obtenir l'orchestre nous mobilisa une bonne partie de la soirée. La dame du téléphone accepta même, pour nous aider, de dépasser dix heures. Alors que j'étais prêt à renoncer, tout s'arrangea quand on parvint à joindre Archie. Le public les avait redemandés à chaque tomber de rideau. Ils avaient modifié leur programme à cause d'une danse fantastique qui venait tout juste d'être créée aux États-Unis, le charleston... Elle faisait un vrai malheur. Demain, ça tombait bien, c'était jour de relâche... Il fallait compter en plus le danseur. Brick Top viendrait à nouveau avec eux.

Sibylle posa l'écouteur, épanouie.

— Je craignais un peu que ça devienne rengaine... C'est formidable... Je pense qu'il faut lancer la nouveauté de cette danse en ouverture, pour donner tout de suite un avant-goût... Et puis en construire le finale...

Elle échafauda tout un plan. Je l'observais en me demandant si elle s'affairait ainsi pour ne penser à rien d'autre et pas à la tension entre elle et Pablo, ou bien si vraiment c'était pour réussir une nouvelle fête. Rien n'altérait son humeur égale, ni son maintien souriant. À la voir si impénétrablement sage, personne n'eût pu imaginer son enjouement débridé de la matinée sur la plage, en notre petit comité. Après ce que m'avait dit Lily, je ne pouvais m'empêcher de repérer les fines pattes-d'oie aux coins de ses yeux, la légère altération de la courbe de ses joues, pre-

mières traces, encore émouvantes, de l'âge que Picasso avait le pouvoir de gommer. Quand nous nous séparâmes, elle prit Lily à part.

Il me fallait éviter toute mauvaise surprise pour le lendemain, donc vérifier si on avait bien conservé les éléments de l'estrade, nettoyé les rideaux. Je suis rentré chez nous assez tard, pensant trouver Lily endormie après la fatigue de sa pose et son bain, mais elle m'attendait en lisant *La Prisonnière* de Marcel Proust, le nouveau tome d'*À la recherche du temps perdu* qui venait de paraître chez Gallimard un an après la mort de l'écrivain. Ou plutôt, elle se forçait à le lire, ne démêlant pas si la langue était trop difficile pour sa connaissance du français ou bien si elle était artificielle.

— C'est un roman très cruel sur la jalousie. Proust me fait mal, mais il va au fond de nous-mêmes. Je me fiche de savoir si Albertine n'est pas, comme on dit, le déguisement d'un jeune homme. Promets-moi de ne jamais me rendre jalouse.

— Tu es ma vie...

— Les vrais romans sont ceux qui te mettent en cause... Celui-là en est un. Je ne veux plus y penser, j'ai mieux à te raconter.

Sibylle allait poser demain matin chez Picasso. Seulement pour le visage, avait-il précisé, mais elle devrait porter sa couronne de roses. Heureusement, elle avait eu l'idée de la mettre dans une assiette d'eau pour retarder le moment où elles se faneraient. Il avait dit : « C'est sans importance qu'elles soient fanées. Je saurai les raviver dans ma peinture. Les rajeunir. » Il lui avait montré des tableaux où elle figurait. Rajeunie justement. Sans donner d'explications.

— C'est la première fois que je vois Sibylle troublée...

— Elle ne sait pas qu'il la désire ?

— Je crois qu'elle est d'un âge ou d'une éducation qui l'empêche de se poser une question pareille. Disons, de devancer... Non... Je n'imagine pas Pablo, même tout feu tout flamme, en venir à lui dire : Sibylle, j'ai envie de coucher avec vous... Aucun homme ne peut lui dire ça... Comme ça.

— Tu ne m'as pas laissé le temps de te le dire...

— Idiot chéri... Laisse-moi finir. Ça me semble très important. À mon idée, l'essentiel pour Pablo a déjà eu lieu. Oui, cela s'est passé dans tous ces tableaux qu'il a peints où elle est de toutes les façons possibles. C'est difficile à t'expliquer... Le fait même qu'il ait multiplié ces séances de pose avec moi... Comme si je lui servais à recréer une Sibylle inaccessible parce que c'est la Sibylle d'il y a dix ans... mais plus vraie que la vraie. La vraie Sibylle, c'est l'ensemble, la totalité de celles qu'il a dessinées et peintes. Les mots restent en deçà de ce que je sens... Mais je sais que j'ai raison.

Elle se jeta dans mes bras, histoire de compenser ces insuffisances du vocabulaire.

J'avais l'œil petit quand le réveil a sonné, mais quelque envie que j'aie eue de rester à côté de Lily, le devoir m'appelait. Comme chaque fois, en ce genre de mises en spectacle ourdies par Sibylle, je n'ai pas vu le temps passer. J'avais fini par mettre la main sur le décorateur, bien qu'il n'eût pas le téléphone, mais ce fut pour apprendre que, la mi-août arrivant, il avait renvoyé ses ouvriers pensant qu'il n'aurait plus de travail avant la saison d'hiver. J'étais donc perché sur une échelle quand Lily vint me dire que personne n'irait à la Garoupe. Donc, pas de piquenique. Cela me convenait. Je suis descendu pour savoir de qui elle le tenait, Sibylle n'étant pas sortie de chez Picasso. La décision lui avait été communiquée par la gouvernante suédoise du petit Paulo.

Lily sauta dans son Alfa, n'ayant rien de mieux à faire.
Je crois bien que, pour la première fois, le déjeuner se passa entre mères de famille, Olga et Sibylle avec les trois enfants et les gouvernantes. Sibylle régnait, royale, inaccessible. Lily en prit à son aise avec son bain, revint seulement à l'heure de la sieste et se composa toute seule un repas froid.
Quand on eut fini de poser les guirlandes, je me suis accordé un peu de détente. Lily et Sibylle avaient disparu et Picasso restait invisible. J'ai tout vérifié, les choses allaient leur train. Je n'avais plus qu'à attendre les autos, celle amenant les musiciens et celle de Fritz. Comme l'autre fois, Lily irait chercher Paco, mais seulement après sa journée de travail au garage.
J'ai pris les journaux du jour que le facteur apportait avec le courrier au Cap vers le début de l'après-midi et je suis allé m'installer sur la terrasse. Ceux de Paris dataient tous de la veille, *Le Figaro, L'Excelsior, Le Quotidien*, sauf un qu'on venait de créer, *Paris-Soir*, qui, paraissant dans la journée, était daté du lendemain, soit du jour où je le recevais. Il était le plus récent, et sa mise en page d'une brutalité alors inhabituelle dans la presse française. J'ai reçu en pleine figure la photo de P'tit Louis sur un tiers de la page, titre sur quatre colonnes :
 « Disparu » en Méditerranée le 7 juillet
 P'TIT LOUIS AVAIT ÉTÉ ASSASSINÉ
L'article donnait les mêmes informations que le commissaire, ajoutant que P'tit Louis avait été étranglé et qu'on recherchait M. Looker, seul témoin du drame, qui avait disparu de ses domiciles connus. Suivait la biographie de P'tit Louis, édulcorée, mais où j'appris qu'il avait fait la guerre comme fusilier marin.
La nouvelle ne figurait encore nulle part ailleurs. Elle était d'ailleurs présentée comme une exclusivité *par notre*

envoyé spécial à Nice. Le commissaire avait donc « balancé » l'information pour accroître la pression sur Looker. Je me mis à la recherche de Lily. En fait, c'est elle qui me héla de la terrasse des Lewis où elle était en compagnie de Sibylle. Je lui brandis le journal en désignant l'article et elle me cria qu'elle descendait. Elle lut en vitesse, regarda sa montre-bracelet, puis chuchota à mon adresse :

— Calcule tout de suite combien Looker te doit. Approximativement. Il me faut le chiffre, pas encore la facture, dans cinq minutes.

Elle courut dans l'escalier. J'ai additionné à vue de nez les trois chambres, les jours de pension. J'ai dit le chiffre à Lily qui redescendait habillée pour la ville, très dame tout soudain, avec sa grande capeline rose pour se protéger du soleil comme le voulait le bon ton, son sac à main et ses chaussures assorties.

— Je double.

Elle se mit à mon bureau, sans quitter son chapeau pour écrire la somme sur un chèque déjà signé.

— Tu n'as plus qu'à l'endosser. Ne t'inquiète pas, ils sont datés du jour où Looker est parti.

Je vis que le sien était de trois mille francs au porteur. Je la suivis pour tourner la manivelle de son Alfa qui eut la bonté de démarrer aussitôt. Elle fit vrombir le moteur et sortit si vite de la cour que les pneus arrière chassèrent dans le tournant, arrachant des graviers à la route.

Je n'eus pas le temps d'admirer sa rapidité de réflexes que les musiciens débarquaient déjà. Archie me serra dans ses bras. J'ai embrassé Brick Top que le succès transfigurait. Archie me présenta le danseur, longiligne, tout en noir, riant à belles dents, qui m'expliqua qu'il venait droit de La Nouvelle-Orléans. Il me montra aussitôt en quoi consistait le charleston dont le trompettiste donna les mesures. Je le vis tourner en lançant de côté ses jambes

interminables, terminées par des guêtres d'un blanc éclatant sur ses chaussures noires vernies. Brick Top lui donna la réplique. Ils pivotaient très vite, avec des flexions de genoux, et s'amusaient comme des fous. J'ai tout de suite pensé que Lily se mettrait de la partie. Je ne me trompais pas. Dès qu'elle revint et les vit, elle me jeta son sac à main et, en deux minutes, maîtrisa les mouvements.

Quand elle s'arrêta, toute rouge sous son hâle, elle me reprit son sac, l'entrouvrit au passage pour me faire voir les billets de banque, posa un bref baiser sur mes lèvres et remonta vers notre chambre. Plus tard, elle me confia que, Looker détestant les soucis de la vie pratique, elle réglait ses dépenses et s'était habituée, pour s'en sortir, à lui emprunter des chèques, ayant appris à contrefaire au besoin, fort correctement, son écriture et sa signature. C'était ce qu'elle appelait « garder des poires pour la soif », s'attendant depuis le début qu'un jour les choses tourneraient mal pour son époux.

Déjà l'Isotta Fraschini de Fritz Lewis, ses vitres teintées couvertes de la poussière blanche des routes, le pare-brise seulement nettoyé des demi-cercles parcourus par les essuie-glaces, faisait son entrée plutôt bruyante. Je suis venu l'accueillir tandis qu'il enlevait ses grosses lunettes d'aviateur et se désengourdissait en tapant des pieds et en battant des bras. Il était parti de Venise, plus exactement de Mestre, à quatre heures du matin et avait roulé sans discontinuer, passant par Milan avant de couper par des routes de montagne sur Savone afin d'éviter Gênes. Ce qui lui avait coûté pas mal de temps et deux crevaisons. Il était fier de sa performance, mais treize heures de route... Et une voiture aussi lourde dans les tournants serrés... Cole Porter était resté là-bas...

Sibylle arriva, déjà parée pour le soir, avec son chignon parfait. Il lui baisa la main, s'excusant d'être trop pous-

siéreux pour s'approcher d'elle. Une *party* mémorable l'attendait, lui annonça-t-elle, précisant en son américain châtié que tout avait été fait *in style*. Ce que je me traduisis, flatté, par « avec classe ».

Je me souviens seulement de ce que le numéro de charleston eut le succès de surprise attendu. Le danseur, presque désarticulé dans la vivacité de ses gesticulations, improvisa une danse à trois, passant de Brick Top à Lily qui portait une jupe jusqu'aux chevilles. Brick Top donna ensuite son répertoire de chansons, mieux rodé et plus nourri. C'est ce soir-là que j'ai entendu pour la première fois *Joshua fit de Battle of Jericho* et *The World's Jazz Crazy*... Lily, sur la guitare de Paco, déclencha, dans son costume de gitane, le même enthousiasme chez Picasso que la première fois. Le charleston du finale provoqua des bis de sa part comme de celle des Lewis. Tout était donc pour le mieux. La fête improvisée n'avait pas été répétitive le moins du monde.

Fritz avait soigné son retour. Il ramenait de la grappa, du marasquin, improvisa des cocktails inédits avant d'offrir à Brick Top et à Lily de petits masques vénitiens en verres de couleurs. La réunion acquit cette chaleur qui pousse chacun à parler, les Noirs sans doute encore plus que les autres parce qu'ils ne sentaient là aucune ségrégation. Il régnait un accord si rare que tous cherchèrent à le prolonger, même Olga qui sembla se dégeler aux côtés de Sibylle.

Ce fut Fritz qui se résigna à donner le signal de la séparation, sans doute parce que, après un coup de fouet, les alcools lui rendaient toute sa fatigue accumulée sur la route. Picasso pratiqua, cérémonieux comme jamais, le baisemain de Brick Top à Lily et à Sibylle, dont il dévora brusquement le visage de son regard noir, puis il lui tourna un peu trop vite le dos.

Dès que nous fûmes chez nous, Lily me raconta ce qui s'était passé le matin entre Sibylle et lui. Picasso avait d'abord dessiné silencieusement, sans presque la regarder, comme s'il lui suffisait de sa présence.

— Il lui a fait déplacer le bandeau de roses dans ses cheveux, en avant, en arrière, pour s'arrêter net en disant que c'était assez. « Je ne vous vois plus, mais ça ne fait rien. Je sais comment finir mon tableau. » Elle n'a pas saisi de quel tableau il parlait parce qu'elle pensait que la femme nue s'appuyant sur le garçon qui lui tenait un miroir, en dépit de la couronne de roses dans sa chevelure, était moi et pas elle. Picasso, sans quitter son siège et en lui désignant d'un geste large tous les portraits qu'il lui avait montrés la veille, lui a dit alors qu'il était le seul à pouvoir lui ouvrir cette vie-là, une vie d'éternelle jeunesse. Elle n'avait rien connu de tel dans son existence et ne connaîtrait jamais rien de tel sans lui... Enfin, c'est comme cela que Sibylle me l'a tourné. Il a tant insisté et répété sous des formes à peine différentes la même idée, qu'elle s'est enfin rendu compte que c'était une déclaration.

— Elle s'est enfuie ?

— Que non ! Elle est trop bien élevée pour ça. Elle a fait quelque chose de bien plus étonnant...

Comme Lily s'était interrompue afin de ménager son effet, j'ai lancé :

— Tu ne vas pas me dire qu'elle a...

— Non. Quoi que tu imagines, tu n'y es pas. Sibylle en l'écoutant ne ressentait sûrement pas la moindre émotion. Surtout pas physique. Elle a vécu une conversation flatteuse, un peu piquante, même osée, qui n'engageait à rien. Elle a répondu à Picasso qu'il avait déjà tout pris d'elle dans sa peinture sans le lui demander. Il l'avait détachée de sa propre vie pour la hisser dans ce monde radieux dont il parlait l'autre matin sur la plage. Elle se

voyait ennoblie, déesse parmi les dieux, comme chez Poussin. Le comble de ce qui pouvait lui arriver. Mais ce n'était pas elle, car tout cela était à lui, sortait de ce qu'il portait en lui. Elle n'avait été qu'un écho du rêve de beauté qu'il lui fallait exprimer devant les paysages aussi sublimes que ceux de la plage de la Garoupe. Un simple reflet de ce rêve. Si bien que, de ce sommet où il l'avait haussée, elle craignait au moindre geste de blesser l'image qu'il s'était faite d'elle. « Vous êtes allé trop loin, pour moi, Pablo. Je ne suis pas à votre hauteur. »

Lily s'interrompit comme si la suite lui échappait.

— Elle était triste en te racontant cela ?

— Pas du tout. Une évidence. Comme si elle était très contente d'avoir provoqué la conversion de Pablo à son renoncement. Naturellement, il s'est défendu comme un beau diable. En effet, il n'avait encore rien pris d'elle. Rien pris à elle. Il ne la possédait pas dans sa peinture. Certes, peindre, c'est posséder... Je suis à peu près certaine qu'il lui a dit : « Peindre une femme, c'est la posséder. » Elle m'a expliqué dans son américain si correct parce que alors elle est passée à l'américain pour créer davantage de distance : « *To paint is to possess.* » Elle s'est donc traduit, hors sexe, ce qu'il lui disait, ne concevant pas qu'il lui adressait une telle proposition.

— Mais enfin, tu m'as tout de même dit qu'ils sont amoureux l'un de l'autre ?

— Picasso le sait, mais pas elle. Du fait de son éducation, même de son expérience de la vie, elle pense amitié ou le mot que tu voudras, qui ignore le sexe. Aussi a-t-elle très gentiment répété à Picasso qu'il l'avait peinte tellement mieux que ce qu'elle était qu'il ne fallait surtout pas qu'il attache trop d'importance à la vraie Sibylle en chair et en os qui était venue par gentillesse dans son atelier. Une Américaine très comme il faut, très ordinaire, mère

de famille, simplement *housewife*, pas *careerwoman*. Une femme à la maison, quoi. Pas une femme qui voulait faire une carrière. Là, elle acceptait de ne pas être ordinaire... C'était son rôle social ; élever la vie courante à la distinction... Grâce à des génies comme lui. Elle a voulu me convaincre, non pas de ce qu'il ne s'était rien passé — pour elle, le sexe ne peut rien enrichir, seulement appauvrir —, mais du bien-fondé de ses arguments.

— Picasso l'a vivement remerciée...

— Il a fini par dire qu'il l'aimait plus que tout, plus que sa vie. Elle lui a dit qu'elle l'aimait aussi. Qu'il serait toujours chez lui dans la villa qu'ils vont faire construire ici... Elle le verrait aussi à Paris, mais dans leur villa, il serait vraiment comme chez lui, aussi souvent qu'il voudrait y travailler. Elle m'a prouvé qu'elle avait aidé Picasso à se surpasser. Naturellement, je te dis ça avec mes mots à moi... Avec mes pensées à moi aussi, parce que, en l'écoutant, je me demandais si à sa place... Non. Bien qu'elle n'ait que dix ans de plus que moi, je ne peux pas me mettre à sa place... Mais j'aurais agi de même. Je lui aurais dit : vous avez déjà fait trop l'amour avec moi dans vos tableaux... Je ne vous ajouterais rien. Je ne pourrais que retrancher...

Elle partit de son rire en cascade. Je voulais en savoir plus :

— Tu penses que, dans les dessins de toi...

— Mon chéri, j'ai été substituée comme modèle à Sibylle. Mais Pablo n'est pas quelqu'un comme Tom Jones qui couche avec tout ce qu'il trouve, faute de posséder celle qu'il aime. Je vais te dire : si une femme a envie d'avoir une aventure avec lui, je crois qu'il vaut mieux qu'elle commence par se donner à lui. Lorsqu'elle lui a d'abord servi de modèle, ce serait comme s'il couchait avec sa propre peinture. Ce qu'il a dessiné de moi comp-

tait pour lui bien plus que moi. Je n'étais qu'un tremplin vers la jeune Sibylle. Mais, pour autant, comme Sibylle, moi aussi, il m'a élevée au-dessus de ce que je suis.

Elle m'enlaça.

Picasso prenait cette importance parce qu'il vous obligeait à vous situer par rapport à lui, à prendre vos repères dans le siècle, à comprendre ce qui ne vous arrive qu'une fois. Je lui ai dit quelque chose dans ce genre-là.

— Pablo est un révolutionnaire..., m'a t-elle répondu, souriante.

Je me souviens que ce mot révolutionnaire a fait un trou dans notre conversation. J'y mettais un sens trop politique. Pour elle, cela signifiait tout remettre en question, la morale, l'art, la vie. Plus tard, je me suis aperçu qu'elle avait en commun avec Picasso le sentiment d'une certaine responsabilité vis-à-vis de la marche du monde. Elle a aidé à sa manière les antifascistes allemands, les républicains espagnols, mais de façon individuelle, sans songer à s'engager. Ce soir-là dans notre chambre, comme je m'étais borné à lui demander si elle en était vraiment sûre, elle n'a pas voulu me faire la leçon. Elle m'a tout de même expliqué :

— C'est bien pour ça que les choses ne pouvaient pas aller très loin entre Sibylle et lui. Elle raffole de ce que Picasso introduit de révolutionnaire dans les réceptions et les mondanités, mais là aussi elle a sa ligne de défense. Toute transgression dans la vie courante lui serait inconcevable.

— Nous deux, nous sommes de l'autre côté de la barrière ?

— Pablo encore plus. Breton lui a dit l'autre jour que son art est hors la loi. Ça lui a beaucoup plu. C'est vrai, mon chéri, il nous a aidés à passer de l'autre côté de la barrière. Grâce à lui, nous avons vécu un été comme per-

sonne avant nous. Elle me dévisagea comme si elle ne m'avait encore jamais bien regardé. Toi non plus tu n'es plus le même, Guillaume. Les gens de la réception sur la péniche ne te reconnaîtraient plus. Tu as mûri. J'ai gagné mon pari sur toi. J'ai besoin que mon homme sache me tenir en main.

Le lendemain, au breakfast, j'ai trouvé Sibylle sur le pied de guerre. Elle avait déjà organisé le lendemain de la fête qui l'inquiétait comme à l'accoutumée et téléphonait à ses amis et connaissances sans craindre de les réveiller.

— Un bain costumé à la Garoupe, ça vous irait ?... Pas dans la mer, sur le sable avant ou après, ou même pendant que les autres se baignent. Thème : la plage est envahie par des pirates... Personne ne l'a encore jamais fait... Vous imaginez Picasso en pirate... Ce sera vraiment drôle... *We will have a lot of fun...*

15

Sibylle n'était sans doute pas, au fond d'elle-même, aussi inaltérable qu'elle voulait le paraître. Elle multiplia fêtes et lendemains de fêtes, prétextant que les vacances allaient finir, mais son impatience, dès que les choses se présentaient mal, voire son anxiété, révélaient son besoin de s'étourdir et août vit ainsi un tourbillon de divertissements. Fritz, à l'opposé de son habitude, suivait et ne s'animait que lorsqu'on lui demandait où en était la préparation du ballet avec Cole Porter. Quand une *party* se passait à l'hôtel, la consommation d'alcool battait chaque fois des records et la fumée des cigares empestait si bien que, les matins sans vent, il fallut mettre en route les ventilateurs pour aérer.

Lily veillait à détonner, revêtant sa robe géométrique jaune et vert qu'elle avait oubliée depuis le début du séjour ou d'autres couleurs agressives. Elle laissait sa petite robe bise au placard comme sa robe du soir blanche. Je voulus comprendre. Elle me répondit que porter des vêtements Chanel n'allait pour elle qu'avec une certaine recherche de l'équilibre.

— J'aurais l'impression de leur faire la leçon... De toute façon je reste fidèle à Chanel, mais autrement...

Elle approcha sa joue, puis sa tempe de mon visage.
— Ton parfum ? ai-je risqué.
À l'époque, couturiers et parfumeurs ne se mélangeaient pas.
— Depuis que tu me connais. Numéro 5. Elle l'a créé il y a un an. Je l'ai étrenné.

Si quelqu'un ne fut pas étonné de la célèbre réplique de Marilyn Monroe, trente ans plus tard, au journaliste effronté qui lui demandait ce qu'elle portait la nuit, ce fut bien Lily. Je m'aperçus qu'elle prenait insensiblement non pas ses distances, mais des distances vis-à-vis de Sibylle. Je n'osais pas lui en faire la remarque jusqu'à ce qu'elle me confie un soir qu'elle se rendait compte à présent de ce que Sibylle n'avait pas compris chez Picasso.

— Sa déclaration ?
— Non. Pas dit comme ça... Elle a cru qu'il l'idéalisait en la transportant chez Poussin, qu'il tirait d'elle une figure pure, presque abstraite. Lui pense à changer la vie par le pouvoir de la peinture, mais, comment te dirais-je ? la vie vécue. Pour en faire une autre vie, bien vivante, une vie de chair et de sang et d'esprit. Pour s'enfuir avec elle, avec la femme Sibylle, au temps de Poussin, mieux à celui où la Garoupe et l'ensemble de ce qu'on voit ici étaient un rivage encore inviolé par les hommes. Il y a des tableaux de Sibylle en mère avec son fils... Il l'a voulue tout entière... La jeune fille, la femme, la mère... Même la *housewife*, comme elle dit. Il a pensé s'emparer de sa vie en bloc, comme si Fritz n'avait jamais existé. Encore plus, comme si Olga n'avait jamais existé. Que tout pût commencer entre eux au premier matin de l'homme et de la femme sur une plage de la Méditerranée. Il l'a emportée dans ce paradis par sa peinture.

Elle fit une pause comme si elle était partie pour ce paradis, puis reprit en s'ébrouant :

— Sibylle a quand même fini par percevoir cet enlèvement. Elle m'a demandé si Picasso avait pu se mettre en tête qu'elle ne se sentait pas aussi heureuse qu'il était concevable de l'être. J'ai écarquillé les yeux. Elle a ajouté, en m'en voulant de n'avoir pas répondu non aussitôt : « Mais c'est impossible qu'il pense ça ! Voyons Lily ! J'ai ce qu'une femme peut désirer de mieux, et au-delà ! »

Lily se le répéta en anglais, avec les intonations de Sibylle, histoire de mieux m'en convaincre :

— Comment lui laisser entendre que Picasso est persuadé de lui ouvrir quelque chose de plus, puisqu'il est amoureux d'elle et pense que sa peinture peut tout transformer ? Voilà ce qui ne passe pas.

À peu de jours de là, il proposa à Lily de revenir poser, juste une fois... Une correction à préciser. Je ne sais quelle idée elle s'était faite. En tout cas, elle revint un peu désappointée. Il ne s'était occupé que de ses seins, mais pas pour les dessiner comme tels, juste pour les suggérer d'un arc de cercle et d'un point, les réduire à de véritables signes abstraits. Il avait déplacé les deux arcs l'un par rapport à l'autre, puis ramené l'un à une amorce de profil dans le contour du corps, de façon à faire tourner la poitrine nue... Puis recommencé autrement, avec un minimum de traits.

Elle avait fini par s'en agacer :

— Vous êtes sûr, Pablo, que vous avez encore besoin de moi...

Éclatant de rire, il avait sorti d'un grand classeur un dessin très classique de ses seins avec des ombres, du relief. Vraiment parfait. Visage en profil perdu.

— Fait de mémoire ! Mais trouver le signe qui dit d'un seul coup tes seins, c'est plus difficile. Si je le trouve, il durera plus longtemps que toi...

Pendant une pause, elle avait jeté un coup d'œil à la

grande toile sur le chevalet. Tremblement de terre : la femme nue en avait totalement disparu. Le garçon à gauche ne tendait plus de miroir et il regardait toujours à sa droite, mais son visage fermé disait l'absence de la femme. Seul le joueur de flûte de Pan continuait, inchangé, à jouer de son instrument, mais pour personne désormais. Il y avait un très haut mur de mer entre les deux garçons...

— Il a peint le deuil de son amour, reprit-elle. J'ai mieux compris ce qu'il veut dire quand il affirme : « L'art ne connaît pas de limites. » Il brise par sa peinture les limites de la vie. Il enseigne à les briser. Il est capable de changer sa peinture, toute la peinture, à cause d'une femme. Il m'a substituée à Sibylle. Voulait pouvoir librement peindre un monde dont elle serait la reine. Pourtant, elle a aussi raison. Ne pouvait pas lui donner ce qu'il attendait d'elle.

Elle reprenait son débit haletant de quand elle voulait dire trop de choses à la fois. Je l'écoutais bouche bée. Elle a poursuivi :

— Nous en sommes venus à parler de Looker en Italie, des fascistes. Il m'a expliqué : « Les Italiens sont brouillés avec leur propre génie. S'ils avaient su continuer de vivre et de peindre comme ils le faisaient au temps d'Uccello ou de Raphaël ou du Titien, de telles choses ne seraient jamais arrivées. Et en ce temps-là, dieu sait s'il y avait des guerres, des assassinats, des empoisonnements. Simplement, ils croyaient en l'art. Que des futuristes soient devenus, à ce qu'on m'a dit, des fascistes ne m'a pas surpris. Ils s'en remettaient à des sujets pour chercher la nouveauté. La peinture ne doit jamais s'agenouiller devant ce qui est. Elle est là pour s'opposer à tout ce qui rabaisse, mais aussi au monde entier quand il devient invivable. Si tu vas un jour au musée de Chantilly, regarde *Le Massacre des Innocents* de Poussin. La mère ne peut pas arrêter le

geste du soldat qui lève l'épée pour fracasser son bébé. Mais le peintre, lui, arrête ce geste. Son tableau laisse la mort en suspens... » J'étais captivée. Il a ajouté, comme pour tout me résumer : « Tu sais que les Italiens ne comprennent rien à Cézanne... »

— Tu crois que sa peinture est pour lui chargée de tout ce sens ?

— Il m'a dit en me raccompagnant : « Il n'y a de l'art que lorsque tu sais que rien n'est jamais gagné, que tout est entre tes mains. Regarde Breton. Un gosse insupportable. Mais il est poète pour changer ce monde invivable. La difficulté avec lui, c'est qu'il vit tout entier dans sa poésie... Il faut savoir reprendre pied. » Il est revenu sur l'idée qu'il n'y a pas de frontières entre la poésie ou la peinture et la vie. Puis il m'a prise par le bras. « Il ne faut pas t'y laisser tromper. Ce n'est pas parce que tu t'es sortie de Looker que la vie est devenue vivable. Breton a raison. Enfin, ce n'est pas lui qui l'a dit le premier, c'est Rimbaud : il faut changer la vie. J'essaie avec ma peinture. » Jamais il ne s'était épanché comme ça.

C'était lors de la *party* sur la péniche que Lily m'avait ouvert ce domaine où la vie pouvait changer. Elle fut à nouveau mobilisée par Picasso afin de mettre en place une exposition autour de la toile à la flûte de Pan réduite aux deux garçons. Portraits non reconnaissables de Sibylle, un d'Olga très pensive, deux maternités où la mère ne ressemblait pas à Olga, les saltimbanques montrés à Gertrude et le couple nu dessiné sur un fond de gris. Pas plus de trace de doña Maria que de Sibylle. Il gardait donc pour lui ses peintures intimes. Fritz se proclama convaincu d'assister à l'éclosion d'une période géniale. Sibylle se montra tout aussi emballée. Picasso remercia Lily de son concours si précieux, ce que personne en dehors de nous deux ne pouvait comprendre, le secret sur

les séances de pose restant inviolé, comme celui sur le choix parmi les peintures.

Là-dessus, le commissaire me pria un matin, au téléphone, d'« avertir avec les ménagements d'usage » Mme Looker qu'on avait trouvé le cadavre de son mari poignardé dans une ruelle du Trastevere. Il ajouta d'un ton gourmand, « une ruelle mal famée... ». La nouvelle datait de quelques jours. Transmission diplomatique... Il ne semblait pas que le vol eût été le mobile du crime.

Cela me rappelait le meurtre de Winter, le même tueur ? Je me suis gardé de le faire remarquer. Je pensais aux tracas qui allaient tomber sur Lily sans que je puisse m'absenter de l'hôtel pour l'assister. Rapatrier le corps... L'héritage. Devant mon silence, le commissaire revint à la charge :

— Il faudra que je vous montre les lettres que le nommé Bébert envoyait au défunt P'tit Louis qu'il croyait toujours à votre hôtel et que nous avons interceptées. Il se rengorgea : Des lettres enflammées... Aussi, quand la presse a révélé la nouvelle, j'étais à peu près sûr que ce nommé Bébert, que, soit dit en passant, nous n'avons pas identifié, réagirait sauvagement. Il aimait P'tit Louis d'amour tendre, vous me suivez... Je pensais qu'il débusquerait Looker. C'est, semble-t-il, ce qu'il a fait, mais pour son propre compte...

Lily ne voulut voir que le bon côté de la chose. Elle était libre et il lui suffisait de télégraphier à l'avocat de Looker pour régler les formalités avec les autorités italiennes, le transfert du corps et le reste, l'annonce mortuaire dans le *Times*. Elle participerait à l'enterrement à Londres, mais exigerait la plus grande intimité. Elle décida dans la foulée qu'elle ne trouverait de toilette de deuil décente qu'à Cannes... Le noir ne lui était pas facile à porter... Elle s'en occuperait dès cet après-midi.

En somme, la mort inopinée était incluse dans son contrat avec Looker. Elle l'annonça comme une échéance aux Lewis.

— Une rue mal famée, répéta Sibylle. J'espère que les journaux italiens...

— Rassurez-vous. Looker était trop bien avec le régime pour que la censure laisse rien passer de tel. Guillaume a été informé par confidence policière. J'imagine qu'on annoncera une mort accidentelle.

— Nous savons tous que c'est ce qui pouvait vous arriver de mieux, conclut Fritz.

Picasso arriva à son tour, écouta et commenta :

— C'est cé qué j'ai toujours dit : les marins, c'est dangereux. Dans ma jeunesse, quand mes copains et moi nous allions dans dé mauvais endroits au port de Barcelone, nous décampions si des marins arrivaient... Ils jouaient trop du couteau... J'ai voulu en mettre un dans un dé mes tableaux autrefois, mais ça n'a pas marché... Loukeurr s'était déjà fait faire dans le temps une boutonnière... C'est comme ça qu'il appelait un coup dé couteau...

Je n'avais raconté à personne, pas même à Lily, les hypothèses du commissaire touchant le nommé Bébert, dont je ne savais nullement d'ailleurs si sa copinerie avec P'tit Louis venait de ce qu'ils avaient été dans la marine ensemble... Drôle que Picasso mette tout de suite le doigt sur une telle possibilité, mais il connaissait le passé de Loukeurr mieux que nous...

Lily téléphona au commissaire et lui adressa presque des condoléances pour la fin brusquée de son enquête avant de l'informer, en passant, qu'elle allait finir de débarrasser la chambre de son mari.

— Je vous enverrai les vêtements pour qu'ils soient donnés aux indigents...

Elle raccrocha et se frotta les mains. Toutes les auto-

risations. Il me restait donc à décrocher avec elle les tableaux. Autant s'en acquitter sur-le-champ. Je découvris avec surprise que les cadres étaient lourds. Ils enfermaient les peintures, les mettant sous verre d'un côté et sous une sorte de plaque de bois de l'autre. J'ai demandé à Lily si c'était habituel. Elle a paru étonnée. J'ai posé les tableaux par terre, côté verre sur le tapis. Elle observa le dos des cadres :

— Ce sont des couvercles. Peux-tu les enlever ?

Ils n'étaient calés que par quatre petites pointes. Trois des tableaux avaient un fond de toile neuve, les autres offraient une matière d'une texture différente, plus vieille, noircie. Lily étudia la limite de cette toile ancienne au cadre de bois récent, aussi concentrée que le commissaire palpant la valise de P'tit Louis. Repérant un vide, elle fit glisser le bord de la vieille toile, puis, passant la pointe d'un canif, parvint à le dégager du cadre. Elle mit ainsi au jour de la toile neuve. La vieille toile était simplement tenue par le couvercle contre la neuve. Ce travail méticuleux ne pouvait être que l'œuvre de P'tit Louis.

Avec des gestes délicats, elle tira la vieille toile, en prenant grand soin de ne pas la plier. Elle poussa un petit cri et m'expliqua :

— Un des tableaux hollandais !

Elle ferma aussitôt la porte vers le couloir avant de répéter l'opération.

— Voilà pourquoi, triompha-t-elle, Looker a choisi ces tableaux à la vente Kahnweiler sur catalogue. Il achetait des dimensions convenables à son tour de passe-passe. Tu croyais avoir affaire à un Picasso et deux Léger, tu accrochais par la même occasion un Jan Steen, un Hobbema... Comme les tableaux Kahnweiler ont été achetés même pas au prix du cadre...

J'ai repéré une grande enveloppe collée à un des cou-

vercles, adressée à sir Looker. Je la tendis à Lily qui la reconnut :

— L'écriture de P'tit Louis. Voilà les inventaires que j'avais signés comme une idiote... Looker envisageait donc de me faire chanter le cas échéant... Une sacrée chance qu'il n'ait pas eu le temps de les emporter... Voilà pourquoi il était revenu ici. Mais P'tit Louis devenait de trop.

— Je ne comprends pas pourquoi il a pris tant de risques pour des tableaux qu'il savait invendables ?

— Parce qu'il a été par-dessus tout un collectionneur.

Ses grands yeux s'écarquillèrent. Était-il possible que je n'aie pas perçu cette évidence : Collectionner, c'était marquer son pouvoir. Sur les arts, sur les jeunes garçons... Ne pensait qu'au pouvoir.

L'enveloppe irait tout de suite dans les fourneaux de la cuisine. Lily étala les toiles hollandaises afin que je puisse les admirer. Alerter le commissaire permettait de s'en débarrasser, mais c'était la confiscation assurée des tableaux-cachettes et une enquête sur la collection de Looker. Autant n'en parler à personne, puisque les tableaux cubistes ne figuraient sur aucun inventaire. Nous opérerions une restitution anonyme, une fois le meurtre de Looker oublié.

Comme j'étais resté muet devant tant de prévoyance, elle s'inquiéta :

— Ces toiles sont tout ce qui reste de mes erreurs passées. Je peux enfin m'en délivrer. Tu me juges un peu cynique ?

Je l'ai enlevée dans mes bras :

— Je t'ai prise en bloc et, quoi que tu fasses pour gérer tes difficultés d'avant moi, je serai avec toi... Je ne vois pas d'homme, même Fritz, qui rivalise de discernement avec toi.

Elle s'est écartée en repoussant mes épaules de ses mains, mais sans se libérer de mon étreinte, pour me toiser.

— Parce que tu es mon point d'appui, Guillaume chéri. À partir d'aujourd'hui, Looker défunt, n'oublie pas que c'est toi le père légal du bébé que je vais porter. Alors j'espère que ma matrice va se mettre à fonctionner...

Elle a baisé ma bouche pour m'empêcher de répondre.

Elle n'arriva à la Garoupe ce matin-là que bien après les autres, en même temps que moi et le pique-nique. Elle défit la robe passée sur son maillot, se coiffa de son bonnet et courut aussitôt se baigner. Picasso la regardait intensément. Elle avait toujours l'air d'une flamme corail.

— Dis-lui, *molinero*, qu'une jolie fille comme elle n'a pas à respecter les convenances. Il n'y a rien dé pire que les formules dé politesse. Même pour des obsèques. Il faut apprendre à chasser dé telles formules une fois pour toutes dé sa vie quand on est jeune. Elle l'a très bien fait quand nous venions ici tous les trois...

Il rit très fort en me regardant...

— Mais pourquoi vous ne lui dites pas vous-même, Pablo ?

— Parce que, *molinero*, les meilleures choses n'ont qu'un temps. Je n'arrivais pas à mé décider à partir. À quitter l'atelier qué tu m'as choisi... revenir dans un autre qui sera froid, plus tout à fait à moi, parce qué ma peinture a changé dans l'intervalle... Et savoir si ma peinture reviendra... Les gens né comprennent jamais ce qui mé fait hésiter, remettre au lendemain dé bouger, dé toucher à cé qui est en train... Ces risques-là, jé n'aime pas les prendre... C'est si difficile dé savoir cé qui va venir sous tes pinceaux... Ou né pas venir... Je viens dé mé décider en voyant Lily marcher droit dans la mer, sans un regard... ailleurs...

Il alla voir Sibylle pour lui demander de ramener Olga à l'hôtel et trotta vers son imposante voiture, voulant visiblement être déjà en route vers son atelier lorsque Lily sortirait de la mer.

— Quand je pense à toutes les toiles qu'il doit emballer, dit Sibylle pensive. Il a eu un été vraiment très, très productif durant ce séjour. Lily est bien de mon avis.

Elle arrivait en ôtant son bonnet et demanda de quel avis. Sibylle le lui dit en ajoutant :

— Je ne comprends pas ce qu'est devenu le grand tableau que j'ai vu sur son chevalet. Il y avait une jeune fille nue à qui son amoureux tend un miroir pour qu'elle voie combien elle est belle et, à côté, un garçon qui joue de la flûte de Pan. C'est sûrement mythologique... Il ne l'a pas mis dans son exposition.

Lily l'observa, un peu surprise, puis, sans la détromper, expliqua :

— La mythologie dit que Pan poursuivait une nymphe appelée Syrinx. Pour lui échapper, elle se transforma en roseaux, mais Pan fit une flûte avec les roseaux et donc, chaque fois qu'il jouait de sa syrinx, c'est le nom de cette flûte en grec, il lui faisait l'amour...

Lily débita son histoire telle une leçon apprise, l'air, comme à son habitude quand elle était tendue, de la lire sur ses mains. Craignait-elle de choquer Sibylle en lui révélant que Pan faisait l'amour à la nymphe Syrinx ? Picasso ne l'avait sûrement pas autorisée à parler de la disparition de la jeune fille nue dans le tableau. Sibylle ne se formalisa de rien. Elle demanda avec naïveté :

— Vous êtes certaine, Lily, que Picasso a pensé à tout ça ?

Lily esquiva la réponse :

— Oh, Picasso sait tout et sûrement tout ce qui a trait à l'amour, mais peint-il tout ce qu'il sait ?

Elle partit de son rire en cascade pour couper court à d'autres questions. J'en ai profité pour lui annoncer que Picasso était parti faire ses bagages. Elle s'est tournée vers Sibylle :

— Je suis convaincue que j'ai fait à cause de lui des choses qui m'ont semblé naturelles et que je n'aurais jamais crues possibles s'il n'avait pas été là...

Sibylle mit sa main devant sa bouche, pouce levé, comme si elle se rappelait soudain avoir oublié on ne sait quoi, puis, s'en rendant compte, elle l'enleva :

— C'est drôle ce que vous me dites là, petite Lily. Je l'ai pensé en effet de vous. Vous alliez au-dessus de vous-même parce que vous aviez besoin de son estime. Moi aussi je suis allée au-dessus de moi, même si j'ai dû parfois lui dire non pour être sûre de garder... son estime...

Sa voix avait trébuché sur garder... Elle détourna la tête. Lily la prit par les épaules sans se soucier d'être encore mouillée.

— Et il vous arrive d'en avoir des regrets... Vous pouvez me le dire à moi... Cela vous libérerait.

Sibylle s'était déjà reprise et lui dit en souriant :

— Qui peut se libérer du rôle que Dieu vous a donné en vous faisant naître à Boston, en 1888, dans une famille attachée à des règles qu'on appelle à présent victoriennes ?... Et si c'était cela que Picasso a estimé en moi ?

Lily l'embrassa :

— Je vous aime beaucoup, Sibylle.

Tandis que je tenais sa grande serviette autour d'elle pour qu'elle passe sa robe et enlève son maillot, elle me chuchota :

— Avant la question de Sibylle, je n'avais pas bien saisi la signification de la toile sur le chevalet. Tout devient clair maintenant que j'ai tenté de la lui expliquer. La première

version voulait vraiment dire : « Écoute l'amour à quoi la flûte t'appelle et hâte-toi pendant que tu es si belle. » D'ailleurs, si je me souviens bien, il y avait un petit amour, un *putto* dominant la scène. La seconde : « Tu n'as pas voulu m'écouter, je t'efface comme la nymphe s'est effacée croyant échapper à Pan, mais tu n'échapperas pas plus qu'elle à l'amour que Pan te fait avec sa flûte et que moi je te fais avec ma peinture. » Picasso a tout du dieu Pan, tu ne trouves pas ?... Il le sait. Je te répète qu'il sait tout. Il m'a dit le dernier matin où j'ai posé : « À présent, je ne vais plus peindre que des natures mortes... »

Quand elle enjamba son maillot pour le ramasser, les épaulettes de sa robe glissèrent. Ses seins pointaient, encore durcis par la fraîcheur de la mer. J'ai rabattu la serviette pour les essuyer tendrement.

Des pas sur le sable m'ont surpris. C'était Fritz, qui s'excusa :

— Oh, pardon !

Lily s'entortilla par pudeur dans la serviette comme dans un boubou et lança, sans penser à la drôlerie que son explication prenait en la circonstance :

— Nous parlions de Pablo.

— Ça tombe bien, répliqua Fritz en gardant son sérieux. Je vous lis notre télégramme à M. Jousse : *Avons passé hôtel été inoubliable grâce à Guillaume. Stop. Vous félicitons bonne décision prise. Stop. Espérons recommencer.* Signé, Fritz et Sibylle Lewis, Olga et Pablo Picasso, Lily... Je mets Lily veuve Looker ?

— Mettez donc Lily avec moi, dis-je. *Grâce à Lily et Guillaume.* M. Jousse est au courant. Cela vous évitera d'avoir à introduire le nom de Looker.

Il m'envoya une bourrade :

— Tu as fait tous les progrès que j'attendais de toi,

Guillaume. Tu as rempli ton contrat. Picasso m'a confié : « C'est un des meilleurs ateliers que j'aie eus. D'ailleurs, j'ai signé des tas de choses : Cap d'Antibes. » Tu vois, il t'a suffi de Lily pour te sortir de ta guerre... Je pensais déjà à elle quand je t'avais dit qu'une femme saurait t'en libérer... J'avais remarqué de quelle façon vous vous êtes regardés en vous rencontrant devant moi, à la soirée sur la péniche... Je vous déclare bons pour la paix.

J'ai entendu le pluriel. Lily aussi qui vint mettre sa tête sur mon épaule en fermant sur sa poitrine sa serviette-boubou plus fortement de sa main droite.

De retour dans notre chambre, elle alla sortir un des petits livres bleus des œuvres de Stendhal qui l'avaient accompagnée partout.

— Tu te souviens de ma première lettre où je t'annonçais d'autres citations ? Il y en a une que j'avais préparée et que je n'ai pas eu l'occasion de t'envoyer. Identifier Pablo avec le dieu Pan m'y a fait repenser. Cela se passe lors de la visite de Saint-Pierre de Rome. Stendhal s'arrête devant un Saint-Pierre en bronze qui est en réalité une statue antique. Il écrit : *Cette statue raide fut un Jupiter ; c'est maintenant un Saint-Pierre. Elle a gagné en moralité personnelle, mais ses sectateurs ne valent pas ceux de Jupiter. L'Antiquité n'eut ni Inquisition, ni Saint-Barthélemy, ni tristesse puritaine.* Les deux derniers mots soulignés. Tu comprends pourquoi j'ai eu tellement besoin de Stendhal et pourquoi Pablo me ramène à lui et vice versa ? C'est avec eux deux et toi que j'ai gagné en *moralité personnelle*, du moins telle que je la conçois, et en même temps appris à me délivrer de la *tristesse puritaine*... Elle se jeta à mon cou pour me chuchoter à l'oreille : Est-ce que tu as compris maintenant à quel point j'étais désespérée avant de te connaître lorsque je n'entre-

voyais un peu de liberté qu'en me privant de pouvoir faire des enfants ?...

Je lui ai dit : Je t'aime. Elle a prétendu que c'était la première fois.

16

Lily, sitôt dégagée de l'enterrement, m'a emmené dans ce qu'elle a appelé notre voyage de noces, à Venise comme il se doit et de fond en comble, là où ne vont jamais les touristes, puis à Milan, Sienne et Florence, dans toute l'Ombrie enfin, mais nous avons laissé de côté Rome à cause de l'ombre de Looker. Elle voulait partager avec moi ce qu'elle aimait de l'Italie, craignant que le nouveau régime n'empire. Elle ne voyait rien à me transmettre de l'Angleterre qui avait tué sa mère, se voyait sans déplaisir devenir française en m'épousant, mais misait aussi sur ce qu'elle appelait mon côté américain. Son voyage aux États-Unis, bien qu'il eût satisfait son goût du grand large, lui laissait un sentiment de frustration parce qu'elle n'avait pas pu aller explorer ce Sud d'où elle tenait ses racines. Que l'héritage moral de la *abuela* l'imprégnât, cela allait sans dire... Picasso l'avait ravivé en elle.

À notre retour à Paris, juste pour notre premier anniversaire, nous avons découvert l'exposition des portraits de Sibylle chez Paul Rosenberg. Ils étaient à vendre, ce qui confirmait le deuil de Picasso. Toutefois, il y manquait le tableau avec la flûte de Pan. Nous étions revenus au Cap d'Antibes quand celui que Lily avait baptisé, lors de

notre premier soir, le Bébé Radiguet fut emporté par une typhoïde le 12 décembre. Les habitués de la Garoupe se regroupèrent pour les obsèques à Saint-Honoré d'Eylau. Sibylle nous rendit compte que Coco Chanel avait payé l'enterrement en exigeant que, du catafalque aux fleurs, il soit tout en blanc. Elle insistait sur l'absence de Cocteau prostré dans sa douleur et notait : « Picasso l'a vivement encouragé à se faire désintoxiquer », sans dire rien de personnel sur lui. Radiguet n'avait que vingt ans. Soudain vulnérables, nous avons voulu hâter notre mariage. Le notaire nous jeta à la figure qu'il nous faudrait attendre, et jusqu'en juin 1924, « l'expiration du délai de viduité ».

Cette vulgarité juridique me fit découvrir une Lily sentimentale et même romantique. Je lui avais proposé d'acheter et de mettre tout de suite nos alliances. Je ne m'attendais pas qu'elle en soit émue jusqu'aux larmes. Qu'il n'y eût pas échange d'anneaux avait été une condition mise par elle à son mariage avec Looker. Je me suis rappelé qu'elle ne portait en effet jamais aucune bague et avait éludé que je lui en offre une. Elle régla une cérémonie dans notre chambre, chandelles et champagne. En gise de Bible, elle sortit de son coffret à bijoux un keepsake des sonnets de Shakespeare qui lui venait de sa mère. Elle l'ouvrit au hasard pour lire, comme si elle officiait :

And all in war with Time for love of you
As he takes from you, I engraft you new.

Nous traduisîmes ensemble. « Et tout en guerre avec le Temps pour l'amour de vous, ce qu'il vous enlève, je vous le greffe de nouveau. » Elle pleura de joie :

— J'avais besoin d'un véritable époux. Tu l'es à présent. Ni devant Dieu, ni devant le maire, devant *la abuela*.

Tu me libères de tout le passé. Tu m'as greffé une nouvelle vie !

Juste avant la vraie cérémonie, la police belge retrouva les trois peintures disparues dans une consigne de gare et y salua les effets de sa vigilance.

C'est alors qu'enfin nous nous sommes épousés à Antibes. Sibylle et Picasso témoins de Lily. Pour moi, Fritz et M. Jousse qui avait accepté de s'éloigner de Deauville. Lily avait demandé que tous nos amis, les habitués de la Garoupe, soient en blanc, smokings et robes de satin. La sienne signée Chanel avait la rigueur d'une tunique grecque et semblait sortir des costumes pour *Antigone*. Elle portait un diadème de corail. De la place du marché provençal, Fritz a fait une photo étonnante où Picasso et Sibylle se donnent la main sur le perron de la mairie, en riant pour l'objectif. Lily et moi avons l'air d'être leurs témoins.

Picasso a donné en secret à Lily comme cadeau de mariage un des dessins pour son tableau à la flûte de Pan où l'on voit la scène dans sa composition initiale. La jeune fille nue offre son corps à la lumière, mais le dessin est chaste. Ses seins petits sont dits seulement par des signes, pas du tout décrits, pourtant extraordinairement vivants, tout à fait comme les siens. C'est, m'a-t-elle expliqué, un dessin de l'ultime séance de pose, quand Picasso avait déjà effacé Sibylle du tableau. Un post-scriptum.

Cet été 1924, Picasso avait loué une villa à Juan-les-Pins, mais venait rituellement se baigner à la Garoupe. C'est, comme je l'ai dit, l'été qui a inspiré à Francis Scott Fitzgerald son roman *Tender Is the Night*. Il y eut en effet le défilé de tous les amis américains de Fritz et Sibylle qui logeaient encore à notre hôtel, leur villa n'étant pas achevée. Aussi, Picasso et Olga se retrouvaient-ils souvent avec eux chez nous pour dîner. Apparemment, ils étaient heu-

reux de se revoir. Mais, plus tard, Lily dit que cet été-là fut aussi un post-scriptum. Le vrai avait eu lieu en 1923. L'hôtel était lancé en tout cas et 1925 le vit voler, si j'ose dire, de ses propres ailes. Nous dûmes refuser des réservations. Les Lewis furent peu présents, je ne sais plus pourquoi.

Ce fut la fin de la solitude à la Garoupe, mystérieusement connue à présent que les vacanciers d'été commençaient à se presser sur la Côte. Connue, je veux dire qu'il y venait trois ou quatre familles, assez pour que ce soit la fin du torse nu pour Lily. Il nous restait notre crique. Mais, l'année suivante, le risque des curieux nous a brimés.

Dans mon souvenir, en 1926, Picasso, revenu dans une villa de Juan-les-Pins, peignait, comme il l'avait annoncé à Lily, de grandes natures mortes et la tension dans son mariage n'était plus dissimulable. Il ne se déguisait plus, blaguait Lily devant moi, disant que le mariage lui réussissait, que s'il peignait encore comme avant, il lui demanderait de poser parce que sa poitrine et ses épaules avaient forci. Les femmes étaient insupportables, toujours en train de changer... Même si c'est en mieux...

Lily comprit que c'était façon de s'enquérir si elle n'attendait pas un bébé, mais feignant de ne pas entendre, elle lui demanda naïvement :

— Pourquoi, Pablo, ne peignez-vous plus comme avant ?

— Parce qu'on doit prendre son bien où on le trouve, ma petite, sauf dans ses propres œuvres.

Ils en restèrent là. La réponse de Picasso éludait toute référence à l'été 1923. L'entrain avait disparu. Cessait-il d'être un catalyseur ? Les Lewis avaient-ils vieilli ? Cet assombrissement s'étendait à Paris tout entier où ni la saison d'automne, ni celle de juin 1927 — j'y escortais Lily

désormais — n'avaient gardé le même éclat. Picasso délaissa Juan-les-Pins pour Cannes. Les Lewis restèrent plus longtemps cette année-là dans leur villa du Cap, parce que les Ballets russes commençaient à s'étioler. Stravinski s'en éloignait. Les surréalistes tenaient le haut du pavé, manifestant beaucoup. Je trouvais qu'ils devenaient lisibles. *Le Paysan de Paris* d'Aragon, *Capitale de la douleur* d'Éluard, *Nadja* de Breton furent pour Lily et moi des livres de chevet. Ils étaient édités chez Gallimard. On ne parlait plus du *Sans Pareil*. En revanche, il n'était bruit que de la liaison orageuse d'Aragon avec Nancy Cunard.

C'est alors que M. Jousse m'a cédé son hôtel du Cap. Lily me fit acheter toute la pinède alentour qui était alors pour rien. Elle commençait son commerce de tableaux contemporains, achetant ou rachetant des Miró, des Masson, des dessins à Picasso ou des tableaux dans ses prix, dont Rosenberg ne voulait pas. Invitée par lui de temps à autre dans son atelier rue de La Boétie, elle me dit qu'il jugeait de plus en plus ouvertement le monde invivable, passant à une peinture cruelle de la femme dans des déformations d'une violence dont je ne pouvais avoir idée.

Je devinais qu'elle était dans un semblable état d'esprit, mais je l'attribuais à sa déception de rester stérile. Le professeur de Zurich lui avait fait essayer un nouveau traitement, sans résultat. Toutes les conditions lui semblaient remplies. Nous étions alors mariés depuis plus de trois ans. Nous connaissions une belle aisance financière. Nous nous aimions de mieux en mieux. De là son désespoir.

C'est à nouveau Picasso qui nous vint en aide, parce qu'il devina, lors d'une des visites de Lily, qu'elle n'était pas dans son assiette et, à son habitude, voulut compren-

dre ce qui lui arrivait. Il sut la mettre en confiance et elle s'épancha. Elle rentra de chez lui transfigurée.

— J'ai l'impression que rien de moi ne lui échappe. Grâce à lui, à présent, je me sens de nouveau une femme normale.

Mon ahurissement la fit rire, ce qui ne se produisait plus depuis des mois. Picasso lui avait simplement dit qu'il savait par expérience que faire un enfant n'était pas, comme on le racontait bêtement, la chose la plus simple du monde. « J'ai toujours aimé les bébés. Rien ne marchait pour que j'en aie un. Des années, j'ai demandé à ma peinture des maternités. J'ai dessiné Arlequin père. Un jour même, il joue de l'accordéon, tandis que sa femme lange leur fils et j'ai dédicacé le dessin à Fernande qui ne pouvait pas avoir d'enfant. Mon fils n'est arrivé que pour mes quarante ans ! Tu vois, tu as encore de la marge ! Je suis sûr, quand je te vois, que tu es mûre à présent. Tu es vraiment femme. Tu ne le sais pas encore, mais ta poitrine en attend déjà un... »

La prédiction de Picasso nous a été propice. Lily a eu sa première grossesse quelques mois plus tard, pour ses trente ans.

Le paradoxe, c'est qu'elle a attendu son bébé lorsque la crise financière, la dévaluation du franc au cinquième de sa valeur 1914 par Poincaré ont commencé à l'inquiéter pour le sort de la France, mais aussi de l'Europe où, après l'Italie, l'Allemagne était si malade. On fait aussi sans doute des enfants contre l'angoisse. Sa maternité la transforma. Plus le XXe siècle trouvait son vrai visage, plus elle pensait qu'il fallait y être capable de prendre son sort en main. C'est sur cette idée qu'elle fondait sa vie de femme. Son bébé lui apparut comme la consécration de ce qu'on appellerait de nos jours son volontarisme.

Aussi, comme Picasso l'avait deviné autrefois, du temps

qu'elle posait pour lui, sa grossesse lui donna une allure de reine rayonnante, mais il ne l'a pas vue alors parce qu'elle décida, puisque j'avais aussi la nationalité américaine, d'accoucher aux États-Unis afin que son bébé l'ait. Notre fils est né en mai 1929, entre la saison d'hiver de l'hôtel et celle d'été... Son lieu de naissance ne lui a pas toujours été faste, mais ce fut tout de même un bon choix de la part de Lily.

Le Vendredi noir et la Grande Dépression ne la prirent pas par surprise et, avant que les Français ne soupçonnent qu'ils allaient en recevoir le contrecoup, elle décida que je devais vendre l'hôtel du Cap, tout en conservant l'essentiel du terrain. Les Américains allaient sûrement, du jour au lendemain, pratiquer des coupes terribles dans leurs budgets de loisir et les Anglais étaient eux aussi en mauvaise posture. Les choses allaient donc très, très mal se passer en Europe. Les « années folles » étaient déjà du passé. Leur fin révéla crûment que Paris n'était plus le lieu où se jouait le XXe siècle. Lily l'avait compris avant tout le monde.

Nous revînmes à Paris au printemps de 1932 pour voir la première rétrospective de Picasso aux galeries Georges Petit. Avant même que Lily aille le retrouver dans son atelier de la rue La Boétie, elle comprit qu'une jeune femme était secrètement entrée dans sa vie et lui inspirait les peintures les plus sensuelles qu'il eût jamais faites. Quand elle revint de sa visite, elle me dit :

— Finalement, il n'a rien perdu avec Sibylle. Il a peint d'elle tout ce qu'il pouvait en peindre. Il prend sa revanche avec la révélation érotique que cette jeune inconnue lui a apportée...

L'arrivée d'Hitler au pouvoir en 1933 nous trouva à la tête d'un hôtel à New York et d'un autre en Floride. Lily se faisait un nom dans son commerce de tableaux, l'exer-

çant en chambre, et joua un rôle dans le transfert de collections allemandes d'art moderne aux États-Unis, en leur dénichant des acheteurs. Ce fut l'année de la naissance de notre fille Sharon. Les Lewis étaient rentrés aux États-Unis, mais, eux, c'était à cause de déboires dus à la Crise. Nous nous rappelions mutuellement une époque heureuse et disparue, aussi nos relations se sont-elles, malgré nous, espacées.

Lily et moi avons formé une bonne équipe où j'assurais la continuité et elle des hauts inespérés. Dans l'ensemble nous avons beaucoup prospéré, ce qui est sans histoires. Lily savait le Texas de sa *abuela* devenu mythique. C'était à New York qu'elle pouvait le mieux s'acclimater, en cette période où l'art moderne commençait sa véritable pénétration aux États-Unis. Nous avons connu beaucoup d'artistes et d'écrivains parmi ceux qui s'exilèrent d'Europe après la défaite de la France. Lily devint leur marchande, parfois leur mécène, mais aucun ne compta comme Picasso dans notre vie.

Au retour de la paix en 1945, elle n'osa pas reprendre contact avec lui. Il était communiste à présent — ce qui ne l'a pas vraiment étonnée, mais l'impressionna — et elle craignit de ne plus savoir renouer leur complicité des années 20. C'est alors que nous avons vécu notre part de malheurs, notre aîné fut blessé en Corée et, dix ans plus tard, notre cadet mourut au Viêt-nam. Ce ne fut donc qu'au moment de notre retraite, et pour apporter un dérivatif à Lily, très secouée par la disparition de son dernier-né, que nous sommes revenus en pèlerinage sur la Côte d'Azur où nous n'avions jamais remis les pieds.

Il s'était écoulé exactement quarante années depuis le bonheur à la Garoupe. Nous ne les avions pas vues passer et notre voyage était aussi un essai de rattraper le temps qui s'enfuyait. La vue du béton généralisé, des embou-

teillages étouffants nous fit tout de suite comprendre que ce serait hors de notre portée, mais ce fut pire à la plage devenue industrie à la mode, méconnaissable, couverte de restaurants, de matelas qui ne laissaient plus apercevoir le sable que Picasso collait dans ses tableaux. La baie était envahie de plongeoirs, de radeaux, de pédalos, plus au large de bateaux de plaisance.

Afin d'être à l'écart de la foule, nous nous logeâmes à Eden Roc, le palace qui avait pris la place de l'hôtel de M. Jousse. Dans notre souvenir, celui-ci se réduisit à un hôtel-jouet. Pour des raisons professionnelles, Lily possédait le numéro de téléphone de Picasso, mais ne s'en était jamais servie. Elle s'enhardit à l'appeler une fin d'après-midi. Il se souvint tout de suite d'elle et vint prendre lui-même l'appareil :

— Tu té baignes toujours les seins nus ?

— Oui, Pablo, mais seulement dans ma piscine et quand personne ne peut me voir. Je n'ai plus de plage où le faire. De toute façon, je suis devenue trop vieille...

— Mes dessins té protègent de vieillir. Moi, jé mé baigne toujours torse nu, même si cé n'est plus à la Garoupe... Et lé *molinero* ? Toujours *molinero* ?

— Je ne vous le dirai pas, Pablo.

— Alors, c'est qu'il l'est toujours. C'est bon pour la santé.

Son rire carnassier déborda de l'appareil.

Il fut décidé que nous viendrions le lendemain à cinq heures. Picasso habitait sur une colline de Mougins une maison bien isolée, avec un portail qui s'ouvrait automatiquement quand l'annonce était reçue. Nous avons roulé sur un chemin montant asphalté. Il nous accueillit, avec sa jeune femme Jacqueline à ses côtés, sur le seuil, en short et chemisette comme autrefois, sans âge. Il étreignit Lily.

— Lily à cheveux blancs... Mais toujours aussi espa-

gnole... Il la déshabilla du regard sous son chemisier... Tu sais, Jacqueline, elle avait les plus beaux seins du monde... Et elle se baignait les seins nus quand personne ne le faisait... Elle a posé pour moi... Elle est dans des dizaines et des dizaines de peintures et de dessins. Souvent sous une autre femme...

Il avait laissé tomber sa voix. Mais Jacqueline était au courant. Elle dit :

— Cette Américaine au collier de perles...

— Lily aurait pu être sa fille. Elles étaient très amies.

Il nous a entraînés dans un couloir menant à une salle de séjour débordante de tableaux au mur, des tableaux anciens, parfois de l'époque bleue, mais aussi des tout neufs. Certains étaient posés avec des reproductions sur un canapé. Il y avait un entassement de journaux, de livres, de courrier sur la table, au milieu d'objets, de statuettes. À quatre-vingt-deux ans, on le sentait toujours dans la même activité débordante. Sa jeune femme, au visage très pur, alla chercher sa tisane. Il vint se placer tout contre Lily.

— Tu as des cheveux blancs, mais tu n'es pas une vieille femme.

Elle rougit sous son hâle :

— Je suis une grand-mère et j'ai soixante-cinq ans...

— Tu vois, jé t'avais bien dit que tu étais faite pour porter des enfants. L'âge n'est pas cé qué les autres croient. C'est cé qu'on a en soi. J'ai toujours su qué tu avais en toi dé quoi résister à cé qui pouvait té menacer. Je l'ai dit au *molinero*...

Il m'examina. Lily mit sa main sur mon épaule :

— Il tient le coup. Mais c'est vrai que vous m'avez bien aidée, Pablo. Vous m'avez aidée à grandir. Durant toutes ces années, j'ai pensé à vous lors des mauvaises passes.

— Elles ont glissé sur toi...

— J'avais moins de cheveux blancs avant de perdre mon cadet au Viêt-nam.
Le visage de Picasso se contracta. Il prit la main de Lily.
— Il faut toujours essayer d'empêcher les guerres. Toute ma vie, j'ai été contre la guerre. Toute ma vie...
Il l'étreignit sans rien ajouter, puis, s'écartant d'elle, s'en alla ouvrir, en sortant son trousseau de clefs de sa poche, une porte dans le fond de la pièce et revint en portant un tableau qu'il tourna vers nous. C'était un des portraits sablés de Sibylle... Il expliqua à Jacqueline revenue dans l'intervalle :
— C'est l'Américaine. À ce moment-là, Lily n'était encore qu'une Anglaise, du moins officiellement, parce qué c'est une vraie Espagnole du Texas... Le sable est celui dé la Garoupe. Imagine, c'était en cé temps-là une plage déserte... Totalement déserte. J'ai fait des portraits et des portraits... Le sable filait entre mes doigts comme la pluie d'or sur lé ventre dé Danaé... Il donnait dé la lumière à mes peintures... Puis soudain, en se tournant vers nous, l'air très inquiet : Sibylle et Fritz vont bien au moins ? Ils sont presque aussi vieux qué moi, hein ?
Nous le rassurâmes. Sibylle imaginait déjà la fête de leurs cinquante années de mariage pour 1965. J'ai vu le visage de Pablo se fermer, ce qui me rappela son expression de quarante ans plus tôt quand il m'avait soudain annoncé qu'il rentrait à Paris. Il s'est ressaisi :
— Dites-leur qué jé vais bien, qué jé suis devenu aussi riche qu'ils l'étaient, et qué ma vie, c'est toujours pareil. Comme jé disais : « Jé emmerde quand jé peins pas. » La différence, c'est qu'en peinture jé suis tout seul à présent.
Il alla ranger le portrait de Sibylle et revint avec un des dessins semblables à celui qu'il avait donné à Lily pour notre mariage. Il le plaça devant elle à la façon dont le jeune homme lui présentait un miroir.

— Tu pourrais encore lé mettre sur ta carte d'identité... C'est comme ça, les Espagnoles, elles sont indestructibles.

— Moi aussi j'ai un côté Espagnole, dit Jacqueline doucement.

— Oui, mais Lily est dé sang espagnol. Et si tu l'avais vue danser lé flamenco... Venez, jé vous montre cé qué jé fais.

Il alla ouvrir une porte, à l'opposé de celle de tout à l'heure. Elle donnait sur une pièce vide où la lumière était tamisée par des rideaux. Des toiles aux couleurs très claires, un peu acides, étaient posées par terre tout le long des parois. Le blanc de l'apprêt formait le fond et l'on distinguait une femme nue dans des variations époustouflantes d'idéogrammes tendres. La série montrerait tout ce qui pouvait se passer entre un peintre et son modèle. Il l'avait déjà dessiné, gravé et même peint, mais il n'en aurait jamais fini.

Lily était bouleversée. Elle prit Pablo par les épaules et l'embrassa sur les deux joues.

— Vous n'avez rien peint de plus beau, de plus fort... J'aurais bien aimé être votre marchande. Mais je n'ai jamais eu le culot...

— Tatatata... Tu m'aimais trop pour être ma marchande...

Nous l'avons encore revu quand nous nous sommes installés dans la villa que nous avons fait construire en 1970 sur notre terrain au Cap d'Antibes. Il n'a pas voulu venir la voir, mais nous a réinvités chez lui à Mougins et nous a sorti des dizaines de grandes gravures qu'il venait d'achever. Il imaginait Degas dans une maison close avec toutes ces dames cherchant à attirer son attention... Une multitude de personnages dits par une sûreté de trait qui

eût été stupéfiante chez un homme jeune. De la gravure de très, très haut vol.
Il a attrapé Lily par le bras :
— Il y en a parfois une qui a quelque chose dé toi... Ça vient comme ça... Tu né m'en veux pas ? La mémoire dé quand tu venais poser... C'est lé pouvoir du peintre dé faire d'une femme une sainte ou dé la mettre au bordel. Cé n'est pas possible qué tu aies des cheveux blancs...
— J'ai soixante-treize ans, dit Lily.
Il la déshabilla du regard, tendrement.
— Huit ans déjà qué vous êtes revenus mé voir... Moi, jé né compte plus jusqu'à mon centenaire. Tu es dans mes dessins comme en 1923. Tu lé seras éternellement.
Ce sont les dernières paroles de lui dont je me souvienne. Nous étions aux États-Unis quand il est mort, dix-huit mois plus tard, en avril 1973.
En novembre 1992, Lily, qui avait encore toute sa tête, organisa une dernière provocation, invitant l'ensemble de notre famille au Cap d'Antibes pour nos soixante-dix ans, non pas de *diamonds wedding*, de noces de diamants ou de platine, ou que sais-je ? de transuraniens, mais de *free love*, d'union libre. Devant cette incorrection voulue, nous ne reçûmes guère que la jeune génération (à qui nous payions le voyage). L'aînée des enfants de celle-ci, la petite-fille de notre fille, une luronne de dix-sept ans, poil et yeux noirs, débarqua baladeur sur les oreilles, dans un jeans et un pull si collants qu'ils ne laissaient rien ignorer de ses formes, ce qui fit décréter à son arrière-grand-mère que *la abuela* revivait en elle. La gamine nous avait fait la grâce de mettre son baladeur en sautoir. Comprit-elle le compliment ? Elle demanda tout de go si cette date que nous célébrions était celle où *you had sex*...
Lily lui répondit que oui, le sexe avait été la chose la plus importante dans sa longue vie. Elle avait eu la chance

de trouver le bon partenaire, d'apprendre à l'aimer. À l'époque, on en savait bien trop peu sur le sexe, mais à présent on en savait peut-être trop. Le problème restait le même : une femme doit toujours découvrir ce pour quoi elle est faite. Si elle avait eu la chance de pouvoir, à dix-sept ans comme elle, montrer tout ce que le Bon Dieu lui a donné pour plaire... Eh bien, non... Elle ne regrettait rien. Car cette chance que la mode d'alors lui refusait, elle l'avait conquise toute seule, même si elle avait attendu ses vingt-cinq ans, et de me rencontrer, pour se baigner toute nue, oui, ici même, du temps où la Garoupe était encore déserte... Les meilleures chances ne sont pas celles qu'on reçoit, mais celles qu'on vole...

La gamine était devenue toute rouge. Elle m'observa de la tête aux pieds et demanda à son aïeule avec simplicité comment elle avait su que j'étais le *wizard,* c'est-à-dire, un as. En français, elle aurait dit : que j'étais le bon. Je n'avais jamais vraiment posé la question à Lily. Je sentis mon vieux cœur battre, mais elle attira son arrière-petite-fille pour lui confier : Je le trouvais beau et il avait bien fait la guerre. La gosse ne chercha pas à savoir quelle guerre. Elle dut penser que l'aïeule radotait et se recouvrit les oreilles de son baladeur pour se couper d'un monde qui l'intéressait peu. Lily ne transmettrait pas, comme je l'imaginais, les audaces de *la abuela* et ce qu'elle y avait ajouté. C'est ainsi que m'est venue l'idée de ce récit.

Je ne sais si je l'aurais mené à bien sans la visite inattendue, au printemps qui suivit, de notre fille Sharon, la grand-mère donc de la luronne, qui profita d'un congrès international de pédiatres à Nice pour nous donner le premier signe de vie après le faire-part de son quatrième mariage, cinq ans plus tôt. Lily commençait à avoir des absences, mais cette nouvelle la rendit instantanément attentive. Sharon débarqua, mince, plutôt plaisante, d'une

élégance soignée dans un tailleur Chanel bleu pâle, qui allait avec sa chevelure blonde artificielle et s'arrêtait au-dessus des genoux. Il faut dire qu'elle avait toujours de belles jambes, les montrait avec affectation et ne faisait pas ses soixante ans.

Sharon n'avait jamais voulu apprendre le français. Elle s'excusa de n'avoir pu assister à notre fête, mais était-ce bien la peine... elle n'osait pas dire à notre âge... enfin, de jouer avec l'incorrection. Avait-elle été alertée par la luronne ? Cela sentait la *political correctness*, la *sexual correctness*, ces bienséances qui déferlaient sur les universités américaines. J'allais me rebiffer, quand Lily me devança pour revendiquer son droit à désobéir aux convenances. Toute sa vie avait été cette conquête de l'incorrection. Elle en était fière. Sharon lui lança qu'elle avait beaucoup trop songé à être la maîtresse de son mari — elle corrigea : de mon père, en me dévisageant — pour avoir été une bonne mère. Du moins avec elle. Parce que ses frères avaient eu, eux aussi, toute son affection...

Lily défendit son droit à aimer, à être aimée. Peut-être en effet avait-elle davantage été une mère pour ses fils, mais depuis la mort du cadet elle ne voulait plus y penser. Heureusement, elle l'avait beaucoup, beaucoup aimé. Je ne suis intervenu que lorsque j'ai senti sa fatigue. Et pour révéler à Sharon que j'allais écrire le récit de notre amour et de la libération de celle qui est devenue sa mère.

Comme prévu, j'ai détourné sur moi le flot de ses récriminations, mais en des termes qui me surprirent : Comment pouvais-je, à mon âge encore, être travaillé par la libido d'écrire ? Et d'écrire notre vie amoureuse ? Une libido anormale... Elle prononçait libido du bout des dents, comme si elle mordait chaque syllabe. Accolé à sa mère, ce seul mot *liberation*, lequel, en américain, a la même valeur qu'en français, avait déclenché tout ce tin-

tamarre ! Et sans que Sharon ait lu la moindre ligne de mon... Je me suis défaussé vite fait : j'allais sous peu devenir assez gâteux pour être justiciable de ses soins... Ma blague ne l'a pas désarmée. « *No one needs such a story nowadays !* » Personne n'a que faire d'une telle histoire de nos jours... Toc, toc et toc ! J'ai acquiescé, en lui demandant comment se portait son nouveau mari, sachant que cette curiosité la ferait fuir.

Le lendemain, Lily ne s'est plus souvenue de rien. Aussi cette visite de notre fille a-t-elle eu le résultat opposé à ce que celle-ci souhaitait en m'apportant de nouvelles raisons de poursuivre. Et d'autant plus que j'ai réfléchi à ce qu'elle avait appelé avec dédain et répulsion ma libido d'écrire. Je ne sais trop ce que ça veut dire dans son freudisme de pédiatre. Peut-être ai-je tort de traduire libido par désir ? Mais j'y vois, contrairement à elle, une bonne chose. Cette libido m'a aidé à vivre. Oui, j'ai éprouvé, j'éprouve encore en cet instant le désir que nous survive ce que nous avons volé d'amour à un XXe siècle qui a peu de chance de rester dans les mémoires comme un pourvoyeur du bonheur. Est-ce égoïsme ? Gâtisme avancé ? C'est très, très incorrect aux yeux des bien-pensants des deux hémisphères. Mais quel aiguillon, le désir !

Lily et moi, à notre tour, comme le très vieux Picasso, ne comptons plus jusqu'à notre centenaire. En ce moment où j'achève ces lignes, elle est allongée dans sa chaise longue sur la terrasse de notre villa et regarde la mer dont la pliure avec le ciel bleu est aussi parfaite qu'autrefois. Une impression éphémère qui va être détruite d'un instant à l'autre par le hors-bord d'un plaisancier arrachant des gerbes d'écume. En voici un qui surgit des pins qui bordent la vue à gauche, à l'opposé un mastodonte à deux ponts arrive de Cannes... Une autoroute de mer à l'heure de pointe...

Les infirmières ont sorti Lily parce que la brise du soir s'est levée et qu'à l'ombre il fait une douceur agréable. Elle ne me reconnaît que par intervalles. L'autre fois, elle a pourtant dit *molinero*, avec un sourire qui m'a bouleversé. C'est bien pour elle que j'ai écrit. Pour qu'il reste quelque chose de ce qu'elle a su faire de sa vie de femme, même si personne ne pourra plus, après nous, démêler dans les dessins de Picasso ce qui est venu d'elle et ce qui est sorti de son rêve sur Sibylle.

Notre luronne vient de nous envoyer sa photo avec son *boy-friend*. Peut-être tout n'est-il pas perdu ? Elle ou quelque autre de nos descendants voudra savoir... Encore que je n'y croie guère. Ils se sont accoutumés à jeter le passé plus facilement encore que leurs cassettes usées, se satisfaisant qu'il soit biodégradable, sans penser que l'écologie devrait commencer par le bon entretien de l'intérieur de leur boîte crânienne. Ils ne lisent à peu près rien, et jamais de livres anciens, ne connaissent que télé, informatique et C.D. ROM, ne cogitent qu'investissements. Ils ont déjà calculé que cette villa a pris une telle valeur qu'ils devront la vendre pour le partage de notre héritage. Je paierai d'avance les droits de succession avec une donation à un musée de l'ensemble des Picasso que Lily a collectionnés tout au long de sa carrière. Ses choix expriment à quel point elle avait un œil, comme on dit dans son métier. Cela perpétuera sa mémoire.

J'ai également réuni, pour le comble de l'incorrection, ses lettres de 1922-1923 avec leurs enveloppes et les paraphes qu'elle y avait joints, comme archives en marge de ce texte, mais j'ai écrit sur le paquet qu'il ne devrait être ouvert que vingt années après la disparition du dernier de nous deux. Simplement pour la conservation. À supposer que des archéologues s'y intéressent, ils devront lire ce texte pour en connaître les clefs. Cela lui fera au

moins quelques amateurs. Je vais à tout hasard commander à l'imprimante d'en tirer un exemplaire. Le papier se conserve moins bien qu'une disquette, mais il possède plus de présence instantanée : une ligne peut vous accrocher à lire la suite. À remonter le temps.

Madrid, Paris, Saint-Tropez, 1994-1996.

Sources

C'est en participant à l'exposition *Arlequin con espejo y la flauta de Pan, Picasso 1923* (Arlequin au miroir et la flûte de Pan, Picasso 1923), conçue par Tomas Llorens pour la Fundacion Colleccion Thyssen-Bornemisza à Madrid en 1994, que la possibilité d'un roman historique ayant pour cadre le sommet de la période classique de Picasso m'est apparue. Elle tient à ce que nous ne savons, sur sa vie au cours de cet été 1923, passé au Cap d'Antibes, à peu près rien d'autre que les œuvres qui y furent conçues et ce qui en est rapporté dans quelques passages et photos du livre *Living Well Is the Best Revenge* de Calvin Tomkins, New American Library, New York, 1972, qui traite de la vie de Sara et Gerald Murphy, alors amis et compagnons de Picasso, livre sur lequel je me suis appuyé. Il s'y est ajouté l'analyse due à William Rubin, dans son article « *The Pipes of Pan* : Picasso's aborted Love Song to Sara Murphy », *Artnews*, mai 1994, du remaniement du tableau de Picasso, « *Les Flûtes de Pan* : chanson d'amour avortée pour Sara Murphy ». Remaniement explicité depuis par les analyses aux infrarouges et aux rayons X publiées par Danièle Giraudy dans le catalogue de l'exposition au Kunstmuseum de Bâle à l'été de 1996. Ce tableau se trouve au musée Picasso de Paris, parce que l'artiste l'a conservé dans ses ateliers toute sa vie durant. Il en va de même du portrait de doña Maria, peint cet été-là, qui n'a été révélé par Picasso qu'aux rétrospectives de Rome et de Milan en 1953. Les autres toiles et dessins cités se trouvent dans le tome V du catalogue de Zervos, à l'exception de la toile carrée du couple d'amoureux qui n'a été connue qu'après la mort de Picasso et se trouve dans la collection Marina Picasso.

Reste qu'il s'agit là de pilotis sur lesquels le roman s'est construit. Le narrateur, Lily et ce qui leur arrive, Fritz et Sibylle Lewis, Romuald Looker sont librement imaginés, comme M. Jousse et, de même, les propos que je prête à doña Maria, à Gertrude Stein, à Alice Toklas ou à Louis Aragon, voire le plus souvent à Picasso. J'ai également pris la liberté de déplacer en 1923 des événements proches, usant d'un privilège réclamé depuis longtemps par Racine.

CET OUVRAGE A ÉTÉ REPRODUIT
ET ACHEVÉ D'IMPRIMER SUR ROTO-PAGE
PAR L'IMPRIMERIE FLOCH À MAYENNE
EN FÉVRIER 1997

Éditions du Rocher
28, rue Comte-Félix-Gastaldi
Monaco

Dépôt légal : février 1997.
N° d'édition : CNE section commerce et industrie
Monaco : 19023.
N° d'impression : 41027.

Imprimé en France

www.ingramcontent.com/pod-product-compliance
Lightning Source LLC
Chambersburg PA
CBHW020738180526
45163CB00001B/279